U0001845

古典音樂之愛

指揮家的私房聆聽指南

JOHN MAUCERI

約翰・莫切里 著／游騰緯 譯

FOR THE LOVE OF MUSIC

A CONDUCTOR'S GUIDE TO THE ART OF LISTENING

現在你可能坐在房間裡閱讀這本書。想像在鋼琴上彈出一個音符，就足以立刻改變房間的氛圍──這證明了音樂中的聲音元素是強大而神秘的媒介，嘲笑或貶低它都是愚蠢的行為。

──亞倫・科普蘭（Aaron Copland），
《如何欣賞音樂》（*What to Listen for in Music*）

目次

CONTENTS

前言		7
第一章	音樂大哉問	13
第二章	古典音樂的核心	23
第三章	駕馭天／人性	39
第四章	時間：真實與想像	57
第五章	隱形的結構	77
第六章	仔細聆聽！	101
第七章	初次聆賞：編織連續之網	119
第八章	音樂會體驗	147
第九章	人生就是你的播放清單	183
致謝		204

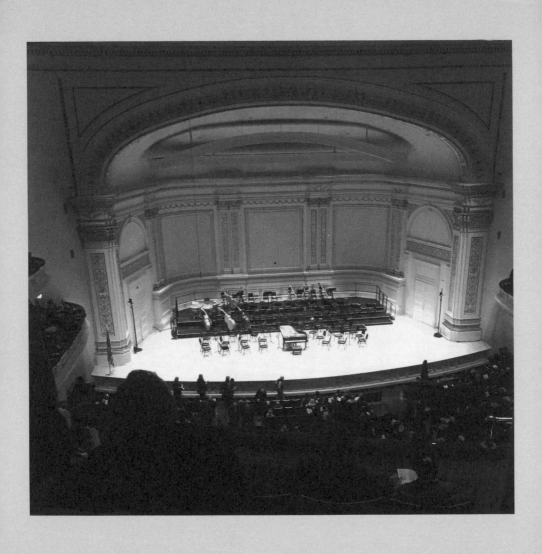

觀眾已入座的卡內基音樂廳，2017 年 1 月。

前言

我沒入卡內基音樂廳的頂層包廂，周圍坐著兩千八百位陌生人，在星期天下午齊聚黑暗之中，聆聽莫札特與布魯克納的音樂。汽車和卡車的喇叭、我們腳下的地鐵隆隆、偶爾響起的警笛——這些城市的聲響都被大廳裡的談話聲抹去了，座無虛席帶來緩緩上升的音量。大衣塞在座位底下，向暫時的鄰居敷衍問候，我們仔細閱讀節目冊，等待燈光暗下。柏林國立管弦樂團登台，這個樂團的歷史可以追溯至一五七〇年，樂手環坐在頂蓋掀起的鋼琴周圍。

我們的肉身隨著舞台點亮而消融，注意力集中在我們下方的音樂家身上，指揮兼鋼琴家丹尼爾·巴倫波因（Daniel Barenboim）在熱烈的掌聲中登場。他背對我們坐下來，右手的手勢一揮，音樂就響起，是莫札特的第二十三號鋼琴協奏曲。

甜美律動的Ａ大調和弦騰空而起，柔和而優雅。我們身在何處、今夕是何年都無所謂了——音樂跨時永恆，絕對美麗。第二樂章開始，巴倫波因的獨奏是一段悲傷而哀愁的個人沉思，宛如船歌般靜靜哼鳴，這種不同的節奏伴隨鋼琴與管弦樂團交替出無言

的詠嘆調：真像是擁抱遺憾、慰藉與輕輕笑語的沉思。接著，整個樂團毫不猶豫跳入最後樂章：數千個音群、輕快的木管與歡樂的旋律把我們帶入一場對生命的禮讚——在文明和音樂的理想環境中，明亮的陽光與幽暗的烏雲相融為一體。

這時音樂會才進行到一半。中場休息後我回到座位上，不禁對眼前舞台上的狀況感到好奇。一百位樂手佔據整個舞台，取代了大鋼琴與小型管弦樂團。莫札特的作品只有兩支法國號，現在變成了八支！木管與弦樂倍增，我的眼睛開始為雙耳即將迎接的聲響做好準備——一個全然不同的聲音世界。

布魯克納與莫札特都是奧地利的天主教徒；但與莫札特不同的是，他是虔誠的教徒，人生目標為以他所譜寫的每個音符來展現上帝的偉大。布魯克納這個出身小鎮的男孩，從未忘記在鄰近家園的修道院擔任唱詩班的經歷，那裡有宏偉的巴洛克建築，還有他偶爾獲准演奏的巨大管風琴。他的青春期在聖弗洛里安奧古斯丁派修道院（St. Florian's Augustinian monastery）的樂音中度過，成年後布魯克納創作恢宏的交響樂時，便以修道院的經驗作為音響與結構上的指引模板。

第九號交響曲是布魯克納最後一部交響曲，創作時他已經知道自己病入膏肓，一八九六年撒手人寰時作品尚未完成。當我們經歷第九號交響曲的三個樂章後，就抵達生死交界

的大門。

第一樂章從幾乎難以察覺的弦樂顫音開始，此時是D小調並非偶然。這正是貝多芬最後一部交響曲的調性，而且也是他的第九號交響曲。而正如聆聽貝多芬的第九號交響曲那般，我們在虔誠的寧靜中進入布魯克納的王國。這種寧靜感能將在場的所有聽眾拉入樂曲之中。我們聽見神秘的開場樂句，八支法國號吹奏出具有英雄氣概的低沉旋律，過不到兩分鐘，管弦樂團就發出驚天動地的宣示，讓我們重新感受這座充滿無限可能的新宇宙。

強烈的渴望、美麗與消沉，這些主題相互交織，透過巴倫波因與柏林國立管弦樂團，布魯克納帶領我們探索崇高的神權與人性的脆弱，在每一次強大的上升之前，都有片刻的完全沉默。作家們曾將布魯克納的交響曲形容成聲音構築的哥德式大教堂，從很多方面來說確實很像，但這些曲子都是十九世紀晚期想像出來的大教堂。而科隆大教堂就是一個縮影，始建於一二四八年，但直到一八八〇年才完工。在黑暗時代，石匠們敲敲打打，在十九世紀則變成工程師監督工人將混凝土澆入模具。布魯克納的第九號交響曲並未完成，這使它成為效仿對象的完美隱喻──人類服侍頌揚上帝的半成品。

當然，這場音樂會有許多慶祝的理由。表面上是為了紀念一九五七年巴倫波因首次在卡

內基音樂廳登台六十週年，活動的亮點是為期一週的音樂會，展現他作為鋼琴家與指揮家的精湛技藝，並且演奏兩位重要古典音樂作曲家的作品，而他運用的技巧很難有音樂家能夠複製。

那天下午坐在卡內基廳，我還感受到一種交流——不僅僅是與在場的觀眾，還有自一八九一年柴科夫斯基從莫斯科到此指揮開幕音樂會以來，成千上萬曾經坐在同一地方的每一個人。所有坐過那個位子的聽眾都促進了這種延續性。

接下來我們將了解到古典音樂揭示了社群、天性、人類的抱負、勝利與弱點，以及我們希冀為混亂提供固定形式的渴望。這一切都可以追溯到音樂最初對人類有何意義。

音樂說到底就是個謎。為何我們作曲、演奏？為何人們聆聽音樂？所有的物種都在創造讓自己活下去的條件，就只有人類再加上了音樂——基本上來說，這就是組織空氣的振動，進而帶來歡樂和共感。我們隨著音樂擺動身體，我們唱出音樂，我們利用音樂來讚揚靈性，我們運用音樂來慶祝與紀念事件，我們跟著音樂邁開走向戰場的步伐。只要我們想營造重要事件的環境，例如婚禮、葬禮、高中畢業典禮，我們就會播放音樂。當然有時我們會在週日下午買張票，坐在卡內基音樂廳黑暗的頂層包廂聆賞莫札特和布魯克納的音樂。

音樂會結束後，我們走到第五十七街和第七大道的交會口。天已經黑了，氣溫迅速下降。

這個暫時共同經歷音樂的社群分道揚鑣，現在只剩一段記憶和一本節目手冊。二〇一七年在紐約，透過柏林國立管弦樂團及其來自阿根廷、以色列、巴勒斯坦和西班牙四國國籍的音樂總監，我們這些觀眾接收到來自一七八六年與一八九六年的訊息。大家都心滿意足，各自散入這座八百萬人口的城市裡，我們心中都承載著「美好」二字，沒有比這更詩意的詞彙了。

在接下來的章節中，我希望在探索音樂欣賞藝術的同時，也告訴你為何古典音樂是西方藝術和人文表達的縮影，並向你介紹十八世紀初在歐洲發展之處，潮流如何席捲全球，消弭東西方之別──畢竟從天俯瞰，地球上沒有虛線可將國家與文化區分開來。

當然，巴倫波因也理解這個道理。他還與已故巴勒斯坦裔美籍文化評論家薩伊德（Edward Said）共同創立了東西和平會議管弦樂團（West-Eastern Divan Orchestra），主要由來自以色列、巴勒斯坦、阿拉伯和伊朗的猶太人與穆斯林組成的青年管弦樂隊，演出曲目的作曲家都是已逝的歐洲白人，而且大都是基督徒。樂團的一名年輕成員稱其為「人類實驗室」。就像無國界醫生組織（Doctors Without Borders）一樣，他們演奏的音樂蘊含某種普世性，具有治癒的力量。

古典音樂豐富多元，有那麼多值得我們玩味的內涵；它可以在特定的時刻享受，也可以終生欣賞；正如同我們會改變自己，它也可以改變形狀與形式。我的目標是幫助你更進一步享受古典音樂。古典音樂總是會帶給你源源不絕的發現。

第一章

Chapter 1. Why Music?

音樂大哉問

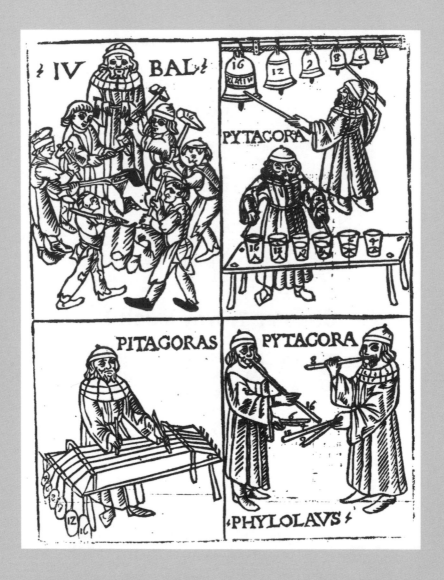

一千多年來，畢達哥拉斯（約西元前 570-495）一直被視為音樂之父。這張畢達哥拉斯的插圖出自達文西同輩的音樂學家法蘭奇諾・加弗里歐（Franchino Gaffurio）於 1492 年出版的《音樂理論》（*Theorica musicae*）。請注意圖中演奏的音符是由數學關係訂定的。

什麼是西方音樂？

「西方音樂」一詞指的是奠基「西方文化」的希臘人最先所描述的音樂。這個名稱應該

本書談論的是特定一類的音樂，因此我們應該先定義專有名詞。

即使從其他生物尋找相似之處，像是鯨魚和鳥類的「歌曲」，我們也絕對永遠無法釐清人類為何要創作音樂。不過，我們可以將音樂視為人類獨特的創造。就達爾文物競天擇的角度來看，音樂毫無功能，我們不能用來生產食物，也不能用來保護家人。儘管看似莫名其妙地無用，音樂的輝煌榮景或許可以歸因於其持續的存在。

音樂是人類想像的產物，肉眼無法看見，必須隨著時間的流逝，才能慢慢被理解。音樂千變萬化，雖然人類可以辨識、重現一段音樂，但絕不可能兩次完全一樣。這是因為沒有一首曲子的兩場演出會完全相同，表演過程中時時刻刻都有無數的選擇；而你身為聽眾，即使重播最喜歡的錄音，你的感受也從不一樣。人們常說，處境不同感受就不同，而處境的不同則是來自時間與經驗的差異。

要摒棄，因為這暗示著學者們為了將歐洲與亞洲、非洲區隔而發明的基本界線。或許我們該質問：「是誰的西邊？」事實上，若非中世紀伊斯蘭世界的阿拉伯文翻譯和註釋，許多希臘文本可能早已佚失。然而，我在本書中偶爾還是會使用這個詞彙，指的是由希臘人所描述的特有音樂發展而來的音樂。

希臘人用調式（modes）來組織音樂，現在我們稱之為音階（scales）。他們以當地各部族的名字為調式命名，多里安人（Dorians）、埃奧良人（Aeolians）和利地安人（Lydians）。例如，佛里吉安（Phrygian）調式的音樂被認為代表了定居於現今土耳其山區的民族佛里吉安人的特色。希臘人還認為，如果你以佛里吉安調式演奏音樂，就會讓你表現得宛如不羈而熱情的佛里吉安人。音樂營造出環繞四周的效果，掌握並改變人類身邊的有形世界，藉此控制我們的行為。

對希臘人而言，音樂還支配宇宙的運作——我們所見所感的物理現象，轉譯為我們所聞。事實上，他們相信有一種我們生而為人無法感知的「原音樂」（ur-music），亞歷山大的斐洛（Philo of Alexandria，西元前二〇年—西元五〇年）表示摩西在西奈山收下十戒石版時，曾聽到精緻的宇宙音樂，而聖奧古斯丁認為我輩凡人只有在臨死時才聽得見這種音樂。我們地球上的音樂是「音樂宇宙」（Music of the Spheres）的一個子集合，是西方音樂及其語言的靈魂。

旋律中音符之間的距離呈現出聽眾自身可理解的重要情感訊息，這概念

立足於主調（調式或音階），以及振動較快的頻率比振動較慢的聽起來確實（物理上）較高。這就是這種描述性語言的核心，它的基礎很簡單，應用在創作新的音樂時卻變化驚人。

羅馬人將希臘人的音樂傳播到世界各地，他們發現羅馬帝國征服的各民族的本土音樂可以融入希臘羅馬音樂的基本語言。經過幾個世紀，求新若渴、易於融合、無所不納的西方音樂持續發展，擁抱一個充滿表達方式與色彩的世界，始終建立在自然法則上（物理原理如振動的弦或氣流穿過空心管）與古希臘人的觀察這兩個基礎上。畢達哥拉斯闡述了數學（比例與比率）與音樂之間如何相互交織，也證明了恆星和行星的運動與排笛和里拉琴發出的音符都遵循相同的原理。

例如將一條振動的弦縮短一半可以產生一個八度音（octave）。當你剪一段中空的蘆葦吹過它的頂部，同樣的事情也會發生；一根蘆葦的長度只有另一根的一半，它發出的聲音會高一個八度。大自然與宇宙本身就是音樂。據說，星體運行會產生和聲。締造希臘羅馬文明的人們將音樂歸於後人所熟知的「後四藝」（算術、幾何、音樂、天文學），並且與「前三藝」（語法、邏輯、修辭學）組成了人文七藝。音樂也控制人體的功能；換句話說，他們認為音樂幾乎可以描述、也能控制人類體內、外的一切。難怪有些人認為我們這個物種的學名不是「智人」（Homo sapiens），而是自戀的「水仙人」（Homo

narcissus），總是與自己有關。

從原子到天體，音樂是推動宇宙運行的引擎；音樂可以改變我們的行為——希臘人以前所未見的概念建立所謂的西方音樂。為了紀念希臘人，我們以他們的語言稱呼音樂：mousiki。英語、斯瓦希里語、阿拉伯語、烏茲別克語、烏克蘭語、俄語、丹麥語、德語、巴斯克語、拉丁語及所有的羅曼語族，都如此稱呼這神奇的發明。

西方音樂是巴哈、葛利果聖歌（Gregorian chant）、帕雷斯特里（Giovanni Pierluigi da Palestrina）、威爾第（Giuseppe Verdi）、蓋希文、華爾滋舞曲、搖滾樂及爵士樂的基本語言。

ılıl 所謂的「古典音樂」是什麼？

音樂學家對古典音樂的定義相當狹隘，但普羅大眾並非如此。這個專有名詞要到十九世紀初才為人使用。嚴格來說，所有早於西元五〇〇年的音樂都是古代音樂。隨之而來的是早期音樂，這是人類史上首次嘗試重現的音樂，利用我們今天能夠破譯的記譜法來演奏。因此，早期音樂的範圍從中世紀、文藝復興到巴洛克早期（一七一〇年左右）。

當你想到人類已定居地球約二十萬年，就會知道其實我們對於人類最早的音樂為何、其發展過程，以及聽起來是什麼樣子都所知甚少。洞穴壁畫並沒有音樂的圖像，只有一些我們認為是樂器的工藝品。我們越往西元五〇〇年向前追溯就越有爭議，假設有書寫的符號代表音樂，那麼它們的意義又是什麼？幾百年來，音樂經由重複和模仿來傳遞，而非透過閱讀紙頁上的樂譜，因此我們無法確知當時音樂的發展與演變。

除了天主教會的音樂，大部分的早期音樂都不再演出，若能重現，也只是透過多數在二十世紀進行的學術研究。一般認為的古典音樂始於十八世紀初幾十年（本書也是以此為標準），歷史學家稱之為巴洛克盛期。下一個屬於海頓與莫札特音樂的時期被歷史學家稱為古典時期；接著是浪漫主義時期，從十九世紀初的貝多芬與舒伯特一直延續到十九世紀末；然後是現代音樂時期，通常又分為不同的風格，如印象主義、表現主義、實驗音樂，以及目前的後現代時期，其中包括極簡主義。

時代不會開始、也不會結束在特定的日期或年份。大眾普遍理解的古典音樂，指涉的是我們在室內音樂會、歌劇院、交響樂團聽到的音樂，不僅包括現代樂器演奏的音樂，還有那些樂器已遭淘汰、必須重製才能演奏的更古老曲目，也就是早期音樂和某些巴洛克作品。然而，當現代樂器被用來演奏音樂時，古典音樂核心曲目的時代已然展開，即使樂器在隨後幾個世紀仍繼續改良發展。與倫敦交響樂團演奏現代曲目一樣，你可能會聽

到由現代巴洛克樂團用復刻古樂器演奏韓德爾的《彌賽亞》。

所有的藝術都可以被定義為：人類需要透過模仿和象徵來組織感官接收的混亂訊息而產生的結果。對於視覺，它是繪畫；對於嗅覺，它是佳餚和香水；就聽覺而言，它是音樂。藝術竭力阻止時間向前推進（肖像畫、雕塑），試圖從過去汲取教訓（戲劇、文學）。藝術以詩歌解決過度飽和的文字與思想，透過哲學與政治將思想串聯。而且藝術令人感到愉快。

心理學家對於各種愉悅感是否相同的看法分歧。大腦掃描顯示，無論來源為何，愉悅感都相似，但不同的來源會刺激相異的神經系統，這與記憶、判斷力和自我意識有關。因此，科學家認為並非所有的快樂都是一樣的。

與音樂不同的是，繪畫所面臨的挑戰是如何將掛在牆上的無生命體，變得具有互動性。就像音樂一樣，畫作需要透過時間的流逝來感受，但你的眼睛會決定視覺進入畫面的路徑，而大腦的愉悅中樞則會決定你在作品上投入多少時間。

當你沉浸於戲劇的非現實感（比如接受演員是凱撒）與劇場技術時，欣賞一場戲劇將是令人愉快的事。詩人柯立芝（Samuel Taylor Coleridge）在一八一七年稱之為「自願暫停懷

疑……或是詩意的信仰。」請注意，這不僅僅關乎意願——人類似乎渴望幻想，享受「偽裝」。當死去已久的巫師鄧不利多對成年的哈利波特說：「我是顏料與記憶。」這句話可說是概括了藝術的意義。然而，顏料無法忠實呈現一切事物的外觀，藝術也是，尤其音樂更是如此。

然而，如果戲劇是偽裝，那麼音樂就是隱喻。

古典音樂的基本元素之一是作為一種描述與敘事的振動語言，由音階及和聲組織而成，人類選擇將它們作為符號來象徵我們體驗的宇宙萬物。

古典音樂繼承幾百年來出現的音樂遺產，並且運用這些舞蹈、歌曲與我們聽到的聲音，轉化為更宏大、更具意義的作品。古典音樂的元素有兩個來源：組成旋律的材料是分成十二個半音的八度；拍子指示旋律速度，並以一系列強弱拍點支撐旋律，通常以二拍、三拍、四拍的模式重複——這便是節拍與節奏，利用這兩種簡單的元素可以建構出高聳的時間巨廈。有些古典音樂令人感到溫馨，由一、兩位音樂家演出；有些則篇幅短小，如舒伯特的歌曲。這些作品與華格納的恢宏歌劇、馬勒的龐大交響曲的共同之處，在於作曲家運用天賦，藉由如此簡單不過的元素，創造出命中注定而刻骨銘心的感受。

我堅信，也希望向各位解釋，古典音樂透過淬煉與形式來傳達平衡與秩序，由一系列隱喻來傳達感性、靈性與理性的生命經驗。我們音樂家利用這種非凡的隱形媒介來講述自己的故事，如此讓你更容易感同身受，因為你作為聽眾，最終會把故事變成屬於自己的，你可以寫下自己的結局，這就是你個人的部分。這份禮物送給你，如果你接受了它就會變成你的。因此，若說你所接受的古典音樂終將成為你人生的一部分，一點也不為過。

第二章

Chapter 2. The Heart of the Matter

古典音樂的核心

現代記譜法成型之前，記譜的方式就像這張十二世紀的羊皮紙手稿。透過十九世紀末至二十世紀初的音樂學家轉譯西方幾百年來的記譜法，人們才有辦法讀懂過去的樂譜。

古典音樂是「西方音樂」的分枝，而西方音樂又隸屬於世界音樂之下。此外，古典音樂還有另一個獨特的構成要素：核心時間範圍較短，不到兩百五十年。這並非表示一七〇〇年前沒有古典音樂，也不是說作曲家在一九四〇年以後就不再繼續創作古典音樂。奇怪的是，有些作品被大眾接受了，但也因此拒絕了其他的作品。在我六十年參加與演出古典音樂的生涯中，人們最有機會在音樂會上聽到的標準曲目幾乎沒有改變。

這些作品是全球絕大多數音樂會與歌劇演出的核心曲目，有時稱為「經典」（canon），這個適切的詞來自希臘文，意思是「規則」；因此，在宗教研究的定義中，經典就是人們視為真實的神聖文集。換句話說，無論在任何時何地欣賞古典音樂的演出，你都有機會聽到這些樂曲。

只有電影配樂先驅古斯塔夫・馬勒（Gustav Mahler，1860–1911）不太一樣，這位作曲家在二十世紀前期還是個邊緣人物，卻在一九六〇年代成為交響樂的主流之一。謝爾蓋・拉赫曼尼諾夫（Sergei Rachmaninoff, 1873–1943）的評價有類似的轉變，他的作品雖持續演出，卻被斥為老派俄國浪漫樂派中微不足道的作曲家；不過，現在大家也接受他的作品是嚴肅音樂。說到這裡，我們可以再加上普契尼未完成的最後一部歌劇——一九二六年

首演的《杜蘭朵》（Turandot）。這部作品是目前歌劇演出的基本劇碼，促成的原因有二：其一是優秀的戲劇女高音碧姬・妮爾頌（Birgit Nilsson）飾演極具難度的女主角，其二是一九六〇年代高傳真立體音錄音技術的發展，使得妮爾頌的演出錄音成為暢銷唱片。雖然《杜蘭朵》在全球首演之後未被人遺忘，但完全不似現在已成為主流作品。此外，帕華洛帝在一九九〇年世足全球直播中演唱第三幕詠歎調〈公主徹夜未眠〉（Nessun Dorma），也讓這齣歌劇廣受歡迎。即使過去五十年來，阿班・貝爾格（Alban Berg）、班傑明・布列頓（Benjamin Britten）與萊奧許・雅納捷克（Leoš Janáček）的精彩歌劇經常在各大歌劇院上演，但沒有任何歌劇能夠奪得這個全新的核心地位。當然，作曲家常常推出新歌劇，也不時獲得好評。但如果保持在核心曲目的「續航力」是評斷作品的標準，那麼最近的新作品是否有續航力則有待觀察。

無庸置疑，不同古典音樂「時期」的死忠粉絲各自有心目中的「黃金時期」。然而，儘管他們持續宣傳、爭論，卻似乎無法擴大眾人對經典的接受程度，有時這些經典也稱為「標準曲目」（standard repertory）。但是，視覺藝術、文學、舞蹈、劇場與音樂劇場卻未出現同樣的狀況。二〇一五年，林—曼努爾・米蘭達（Lin-Manuel Miranda）推出的《漢米爾頓》（Hamilton），像這樣全新的音樂劇既可吸引成千上萬的觀眾付出可觀的票價來欣賞，又能奪得頗負盛名的普立茲獎。

以視覺藝術為例，作品可以收藏、買賣，也可以在知名博物館展示，或掌握在全球富人的手中。這些藝術品涵蓋的年代相當長遠，從人類最早期的工藝品到嶄新的當代作品。人們接納也熱愛藝術品各種不同的色彩、材質與形式，無論古今或是來自任何文化的作品。以二十一世紀為例，這時出現象徵主義、現實主義、原始主義、立體主義、印象派、超現實主義與後現代主義，各種「主義」確實都有足夠的觀眾支持，這證明了為何博物館和畫廊舉辦大型展覽的合理性，以及隨之而來一定程度的商業與文化價值，促使許多國家、機構與民間組織對作品的所有權提起訴訟。

隨著喬治・巴蘭欽（George Balanchine）、瑪莎・葛蘭姆（Martha Graham）、艾文・艾利（Alvin Ailey）、傑羅姆・羅賓斯（Jerome Robbins）、摩斯・康寧漢（Merce Cunningham）、凱薩琳・鄧翰（Katherine Dunham）、艾格妮絲・德・米勒（Agnes de Mille）和保羅・泰勒（Paul Taylor）等編舞家完成夢想，舞蹈在二十世紀下半葉的發展比過去都還要重要，甚至可說是關鍵時刻，而這裡我僅列舉一些離世的美籍編舞家。上述以及來自世界各地的數十位編舞家創造出二十世紀歷久彌新的傑作，為舞團增添全新的精彩舞目，其中有些舞團還專門演出他們的作品。二十一世紀初在世的傑出編舞家，包括阿列克謝・拉特曼斯基（Alexei Ratmansky）、崔拉・莎普（Twyla Tharp）、馬克・莫里斯（Mark Morris）、安娜貝爾・洛佩茲・奧喬亞（Annabelle Lopez Ochoa）、賈斯汀・佩克（Justin Peck）、威廉・佛塞（William Forsythe）與克里斯多夫・威爾頓（Christopher Wheeldon），他們將源於義大利文藝復興時期、成熟於

法國路易十四時代的舞蹈延續下去。

古典音樂並未涉入這種爭奪商業與文化價值所有權的狂潮之中，堅守於著作權法出現前長達兩百五十年的時間裡。你在音樂會和歌劇院所聽到大部分的音樂都屬於公眾領域，也就是說，所有的人都擁有它，沒有貨幣價值。

與此也可能有所相關的是，核心曲目的起始年代是在一九一八至一九三九年的戰間期由音樂學家訂定的，他們在二十世紀上半葉發展出恢復文藝復興時期佚失音樂的方法，並堅持要以仿古樂器演奏。因此，在二十世紀早期，核心曲目不屬於現有古典音樂機構的範疇，需要單獨培訓及新設機構才有辦法演出；也就是說，你不會聽到任何當地的交響樂團或室內音團演奏這些音樂。如果你住在開設早期音樂課程的大學附近，或者前往有相關行程導覽團的城市，你將樂於發現這豐富的前古典音樂遺產。

核心曲目的結束年代是由大眾決定的。他們拒絕現代主義和二十世紀前衛的實驗，而且全世界的觀眾幾乎表現一致，即使這些音樂曾經引起短暫的風潮，佔據大量新聞版面，偶爾還伴隨著八卦醜聞。無論如何，大眾、音樂學家與樂評家找到彼此的交集，並且同意在這段時間範圍內所包含的主要作品，毫無疑義是經典作品，宛如一種美學上的非軍事區。這在過去的半個多世紀從未改變。

在現今的日常生活中，我們可以聽到不同時代與文化的音樂。因此，我們可能難以想像曾經有段時間，想聽音樂的人必須前往音樂會、參加莊嚴彌撒，或學習演奏樂器，以便與家人和朋友一起演奏室內樂。長久以來，音樂透過記憶與複誦來傳遞。而幾百年來，為特殊場合創作的新作品很快就被淘汰。如前所述，直到中世紀天主教為了維護控制權與延續教會的影響力，開發出以視覺記述聖歌的記譜系統，以便教會傳福音時，即使作曲家不在現場指導，還是可以隨時隨地演唱聖歌，而這些歌曲有時被稱為葛利果聖歌（Gregorian chant）。在教堂之外，人們很少聽到早期音樂。即使有人想聽聽過去的音樂，但當時也沒有印刷機，傳播音樂的唯一方法就是手抄樂稿。

當我們想到古典音樂時，腦中浮現的是一頁頁印滿漂浮在五條平行線上的音符，還有許多指示告訴音樂家音符聽起來應該如何，包括音符的速度、長度與音色。這種記譜法經過長時間的發展，在歐洲歷史中很晚才出現。即使你受過專業訓練，能夠閱讀現代的樂譜，你可能還是無法理解文藝復興時期或更早期的記譜方式。它看起來有點像現代的樂譜，必須有人指導你如何轉譯紙頁上的內容；即使你經過指點，也無法掌握音樂的強弱、節奏和速度。你不會知道如何或是否應該填入低音聲部指示的和弦，因為有些樂譜上沒有高音，你也不會知道有些樂譜中低音下方數字的意義為何。

儘管到了十六世紀末，我們現今所認知的樂譜已經差不多成形，但記譜法仍持續修改，

直到二十世紀才定型。雖然馬勒二十世紀初與貝多芬十九世紀初的交響樂譜基本記譜方式大致相同，但馬勒樂譜的指示卻越來越複雜，明確告訴演奏者精準的速度和節奏變化，作曲家偶爾也會在註腳中添加完整的句子。（馬勒第五號交響曲的第一個音符註記了米字號：「這個主題的弱起拍三連音必須非常快速【幾乎是漸快】，就像軍事號曲的音型。」）而貝多芬只會在樂曲開頭告訴你速度，指示樂句分段和基本強弱。接下來，你就必須靠自己了。

請注意，無論樂譜有多具體，每位樂手仍必須自己詮釋他們眼前的標記與符號。這導致無論是貝多芬或馬勒的作品，同一首曲目的演奏方式都有巨大的差異。畢竟，到底多大聲才算「大聲」？如果貝多芬的第九號交響曲以有活力的 pp（pianissimo，極弱）開場，而柴可夫斯基在第六號交響曲指示低音管獨奏音量應該是 ppppp，我們無法判別兩者的差別，因為這是兩部不同的作品，創作於記譜法不同的兩個時期。任何指揮都不能在貝多芬第九號交響曲開始時這樣想：「應該要小聲，但比柴可夫斯基第六號交響曲第一樂章的過渡樂段大聲許多。」我們確知的是，兩位作曲家都希望這段音樂非常小聲。

我們對音樂的渴望是一種本能。為了讓修道院積滿灰塵的手稿復活，並且運用嚴格的編輯原則記下現代版本的早期音樂，一個全新的學科因此孕育而生：音樂學（musicology）。如前所述，這些事情大部分都發生在二十世紀上半葉。例如，多產的法

國作曲家若斯坎‧德普雷（Josquin des Prez，卒於一五二一年）被認為是該時代最偉大的作曲家，但直到一九一九年他的作品才開始轉譯成能夠閱讀的樂譜，二〇一六年研究團隊才將全集轉譯完成，總計二十九卷。

我們在這段歷史中找到了人類表現力與世界文化的頂點——古典音樂的經典作品，起始於兩位成就非凡作曲家，受宗教啟發的約翰‧塞巴斯提安‧巴哈（Johann Sebastian Bach），以及偉大的國際化音樂家喬治‧弗德利克‧韓德爾（George Frideric Handel）。我們的古典機構將他們的作品作為核心曲目的開端。他們都是德國人，皆出生於一六八五年，職業生涯卻大相逕庭。巴哈一生都在信奉路德教派的德國北部生活；而韓德爾前往以天主教為主的義大利就學，為極其富有的紅衣主教創作教會音樂，接著定居倫敦多年，創作了義大利語歌劇與出色的英語神劇。兩人都寫了室內音樂、鍵盤音樂、清唱劇與彌撒曲。

但與巴哈不同的是，韓德爾是非常受歡迎的作曲家，在羅馬和倫敦獲得關注，名利雙收。巴哈是萊比錫（Leipzig）一間小教堂的僱員，經常抱怨每週為聖多馬教堂（St. Thomas Church）教區居民提供新清唱劇的報酬少得可憐。

當巴哈帶來一七二一年的《布蘭登堡協奏曲》（Brandenburg Concertos）、一七二三年的《馬太受難曲》（St. Matthew Passion）、《無伴奏大提琴組曲》（Cello Suites）、一七二七年的《B小調彌撒》（Mass in B Minor），以及韓德爾帶來一七一七年的《水上

音樂》（Water Music, 1717）、一七四一年的《彌賽亞》（Messiah）和一七四九年的《皇家煙火》（Royal Fireworks Music），我們來到世界公認的偉大境界。現在，這些曲目由當今最優秀的音樂家和樂團演奏，雖然他們不一定精通當時的樂器，也未必熟悉復古風格演奏（historically informed performance）。

這個時期距離海頓不遠，他生於一七三二年，當時巴哈與韓德爾都還在世。今天我們熟知的弦樂四重奏與交響曲，就是海頓發展出來的曲式，前者譜寫過六十八首，後者則有一百零六首。莫札特在年幼時曾師從海頓，還寫過幾首弦樂四重奏獻給他。他們確實曾經一起演奏室內樂，比較年長的海頓拉第一小提琴，而莫札特負責中提琴。貝多芬活到下個世紀，一八〇九年在法國佔領下的維也納的貝多芬也曾跟隨海頓學習。當時法蘭茲·舒伯特（Franz Schubert）也居住在維也納，一八二七年在貝多芬的葬禮上擔任火炬手。

那幾年匯集了數量驚人的才子，鞏固德奧作曲家為古典音樂肇始者的驕傲。這個傳統一脈相承，直到一九三〇年代以及第二次世界大戰爆發才有所動搖。當時第三帝國頒布種族政策，將部分傑出德奧作曲家的音樂列為非法作品，包括：庫特·懷爾（Kurt Weill）、阿諾·荀貝格（Arnold Schoenberg）、保羅·亨德密特（Paul Hindemith）、埃里希·沃夫岡·康果爾德（Erich Wolfgang Korngold）等。後來他們都到美國作曲、生活、教學，並且以美國

公民的身分終老。只有年邁的理查·史特勞斯（Richard Strauss）留在德國，生活在恐懼之中，擔心孫兒的安危，因為他的兒子娶了一位猶太女子。當一九四九年史特勞斯在於瑞士去世，巴哈與韓德爾開啟的德語系古典音樂流派便宣告終結。

當然，有些人會對上一段的結論提出異議。二戰後興起的前衛音樂以及德國音樂學家與評論家的音樂理論，在二十世紀大部分的時間佔據主導地位。但他們的音樂作品都未進入核心曲目，而且他們似乎也沒有想被列入其中。補充一點，他們非常自豪能打造出屬於自己的新音樂，切斷了與德語系古典音樂傳統的關聯。任何被視為延續這些傳統的作曲家，如亨德密特、康果爾德，還有晚期的荀貝格，都被立即排除在他們的現代運動之外。

當我們觀察其他帶來核心曲目的文化圈時，會發現最後的情況也差不多，義大利與法國尤其是如此。義大利有理由以其音樂遺產為傲，他們擁有羅馬天主教會、身為文藝復興的發源地，還在一五九八年發明了歌劇。二戰之後，只要作曲家曾經涉及法西斯政權，義大利樂團與劇院便禁止演出其作品，這顯然包含所有一九二二至一九四五年在國營劇院與音樂廳演出作品的作曲家。因此，演出曲目回歸義大利數量龐大的音樂遺產，遠離墨索里尼才剛結束的暴政，也跳過打破義大利優美歌劇與交響樂傳統的現代主義作曲家，如路易吉·諾諾（Luigi Nono）以及與其志同道合的作曲家。

法國文化可被視為一種全球現象，他們的語言與文化是國際的外交語言。而法國的音樂遺產可以追溯到路易十四（在位長達七十二年，從一六四三至一七一五年）的宮廷文化、芭蕾舞劇的發展，以及隨後廣泛運用舞蹈的法國大歌劇。二十世紀初，巴黎吸引來自世界各地的作曲家到此定居，他們的音樂經常被稱為印象主義。如同西德和義大利，法國在一九四五年之後也進入全然的現代主義，在皮耶·布雷茲（Pierre Boulez）果斷的帶領之下，刻意斷除傳統的延續，成功與過去一分為二。

如前所述，音樂是無形的，無需列出作曲家及其祖國，而且不用護照就可以越過邊境。在二戰結束前的兩百五十年，由於歐洲複雜的文化史以及帝國主義的動力、侵略、戰爭、條約與貿易，古典音樂已經開始被世界上大部分的文化所接受。*這至關重要。

舉例而言，歐洲的耶穌會在南美洲與亞洲傳教時，也將古典音樂帶到這些地方。現在玻利維亞的叢林裡仍有孩子們能夠演奏巴洛克音樂，這是神父們將理想帶到南美洲直接而完整的遺產，他們希望透過教育、自給自足、信仰和音樂，建立起烏托邦社會。如果玻利維亞人對這些音樂沒有共鳴，它就不會繼續存在，而會隨著耶穌會一起消失。耶穌會教徒在一七六七年遭驅逐，他們的傳教使命也化為烏有。

摩拉維亞教會（Moravians）的教徒來自維也納郊外的瓦豪（Wachau）地區，他們將歐洲的

*值得記住的是，從 711 年到 1492 年，今天所謂的西班牙與葡萄牙大都處於伊斯蘭世界的控制之下。根據當時的預期壽命，有二十五個世代的「歐洲人」在穆斯林國家度過一生，因此他們唱的歌曲與跳的舞蹈來自其他文化，都融入了原本的希臘羅馬文化與西哥德文化。

古典音樂帶到北美洲。其他來到新世界的新教教派對音樂毫無興趣，摩拉維亞教派卻讓音樂成為儀式的一部分，他們稱之為「生命的必需品」，將海頓、莫札特以及巴哈家族的音樂引入美國殖民地，如伯利恆、賓州、塞冷（Salem）、北卡羅來納，他們既是介紹古典音樂的先驅，也在這裡譜寫新的古典音樂。對古典音樂有興趣的美國開國元勛，如班傑明‧富蘭克林（Benjamin Franklin），會前往摩拉維亞教派的飛地欣賞德爾與巴哈的音樂；摩拉維亞教徒為大家演奏音樂，也教導大家如何演奏，無論是非裔僕人，或是穿越賓州與北卡羅來納來到山區定居的蘇格蘭人與愛爾蘭人，這些習得古典音樂的人將其內化為草根音樂，而成為美國民間音樂的發展基礎。摩拉維亞教派來的和聲世界，也滋養了福音音樂與藍調。同時，摩拉維亞傳教士也將福音與歐洲音樂帶到加勒比海的聖湯瑪斯島（Saint Thomas）、聖約翰島（Saint John）和聖克羅伊島（Saint Croix）。

德奧音樂在美國獨立之前就已經來到北美洲，橫掃殖民地成為雅俗共賞的音樂，並且隨著十九世紀人口西移持續傳播。同時，拿破崙正在他征服的歐洲與俄羅斯地區解放猶太人，撤除猶太隔離區，賦予他們公民身分，讓他們得以擁有私人財產、公開禮拜──還有演奏與創作音樂的權利。

隨著十九世紀初交通運輸的進步，旅行影響了古典音樂，造成前所未見的國際化。在十九世紀末的國際博覽會上，遠自爪哇的原住民音樂來到巴黎，德布西和拉威爾等作曲

家吸收了其中的元素並融入西方音樂的語彙。二十世紀初的幾十年，出現了廣播和音樂錄音。音樂向來都是個多孔而容易滲透的世界，到此時則大門敞開，進入最後輝煌的半世紀，迎來馬勒、西貝流士、德布西、拉威爾、法雅、普契尼、史特勞斯、拉赫曼尼諾夫、史特拉汶斯基、普羅高菲夫與荀貝格。當時美國開啟邊境，提供逃離俄國反猶大屠殺（pogroms）的難民庇護，有三名隨著父母移民美國的男孩，將會定義美國古典音樂，他們是喬治・蓋希文（George Gershwin）、艾隆・柯普蘭（Aaron Copland）、李奧納德・伯恩斯坦（Leonard Bernstein）。

古典音樂不斷自我改造，也從未放棄與希臘文化的連結。我們該如何解釋這種音樂語言征服全球的現象？或許是因為古典音樂具有連貫性又持續改變，才讓它獲得音樂世界的主導地位，也能超越原住民音樂的表現形式，卻同時受其影響。這既非文化挪用，亦非純粹的文化傳播。沒有人強迫日本人喜歡貝多芬第九號交響曲，甚至成為用來迎接新年的傳統。如果大家不想聽古典音樂，那麼它就不會每年在日本各地演出。音樂很容易受品味改變的影響。日本人口只有一億兩千七百萬，卻有十九個官方交響樂團。在二十一世紀，中國這個十四億人口的龐大國家持續在創辦新的交響樂團。中國逐漸認識過去兩百五十年來在歐洲發展起來的古典音樂，因為人們想要聽，而政府也相信它對社會有好處。儘管傳承的路途充滿挑戰，古典音樂仍然生氣蓬勃，因為人們想體驗珍貴而獨特，簡單又複雜的事物——也許這是一道令人愉悅的謎題，有待求解。

古典音樂的核心，與人類運用符號來講述故事的渴望緊緊相依，與我們以文字、圖像及聲音組成語言有關，也與我們對溝通和移情的需求有關。普魯斯特在《追憶似水年華》中所言甚是：「我懷疑要不是人類發明語言、建立詞語、分析思想，音樂可能會成為靈魂之間獨特的交流方式。」

第三章

Chapter 3. Harnessing (Human) Nature

駕馭天／人性

〈大衛王演奏豎琴，天使奏樂載舞〉（*King David Playing the Harp with Angels Dancing and Playing Music*），彼得‧坎迪（Peter Candid, 1548–1628）繪製，彼得‧薩德樂（Peter Sadeler）刻印。

音樂確實能夠駕馭「天性」（nature），而我說的這個英語單詞代表我們周遭的自然世界，也代表我們的內在——「人性」（human nature）。我們當然不知道最初的音樂為何，但它的樣子不難想像，畢竟人類總是有樣學樣。我們可以利用聲帶、嘴巴與舌頭發出無數聲響。我們行走與呼吸時都是兩兩一組——左腳右腳，吸氣吐氣，心跳與呼吸的速度取決於我們的情緒以及當下的動作。生火、歌唱、吹哨，或是吹入風乾的動物骨頭發出聲音，人類學會這些事情是出於好奇、實驗精神以及模仿。你要是拿棍子敲打中空的木頭，你會忍不住想再敲一次。

下次參加音樂會的時候，稍微觀察一下樂器，把注意力從音樂與樂手身上移開，想像發展出現代長笛與豎琴的數千年歷史，前者至少可以追溯到三萬五千年前，而距今約三千年前的大衛王就是一名豎琴手。

就算沒有考古學學位，你還是可以運用想像力發想長笛如何成為今天的樣貌。所有管狀、藉由吹氣發聲的樂器，基本上就是同一種樂器，都可能源自於骨頭、竹子、獸角或海螺殼。我們的祖先撿起這些自然物，不知為何就放進嘴裡吹氣，他們為何這麼做呢？遠古的人在模仿風聲，還是他們認為吹氣能夠讓這些物件起看起來沒有實際目的可言。遠古的人在模仿風聲，還是他們認為吹氣能夠讓這些物件起

死回生？人類的送氣為物件帶來新生命，一旦前人聽見聲音，即使這個動作根本毫無效益，他們還是會一遍又一遍重複吹奏下去，塑造出他們想要的聲音效果，然後一次又一次地捨棄、改善與想像。幾千年後，德國人泰歐巴德·貝姆（Theobald Böhm）在一八四七年發明了現代長笛，一八五一年在倫敦萬國工業博覽會首度亮相。這把長笛奠定今天我們認可的樂器標準型態，一舉了結自石器時代以來，人類追尋最佳音色與可行性的漫長研發過程。

現在的管樂器材質多元：雙簧管、單簧管、低音管由不同的木材製成；長笛可以銀、白金、黃金打造；銅管家族則使用鋅銅合成的黃銅。想像一下，過去的文明只要習得冶金學的奧秘，將銅與錫合成青銅，人類便開始用來製造武器、農具──還有樂器。在古埃及墓穴就曾發現黃金和青銅喇叭。金屬製成的管樂器始終比木管樂器大聲。除了可在古埃及壁畫看到類似笛子與豎琴的樂器，還可以想像當年羅馬軍隊征服大片土地時，震耳欲聾的鼓聲和銅管伴隨著行軍的腳步，從老遠就預告著他們的到來。當年凱薩大帝抵達埃及時，埃及豔后聽見的就是這種聲音。如今，在巴黎的法國國慶日或曼哈頓的感恩節，我們也可以感受到相同的震撼效果。

打擊樂器的歷史就更容易想像了。將木頭切成等寬等厚但長度不一的木塊，就是木琴的雛型。古希臘數學家畢達哥拉斯以數學證明，震動物體的音高與其長度有關。取下動物

的皮繃在中空的圓圈上，即可製成一種鼓：圓圈越大，聲音越低。隨著青銅的發現，人類打造出各式各樣的鐘、鑼、鈸，需要運用非常精密的鑄造工具製作，才能完全符合樂器發明家想要的聲音，創造出所有樂器中最深沉洪亮的波形——後來這種聲音在音樂裡代表教堂和寺廟的神聖與神秘。我們甚至創造出回應風吹的風鈴，讓大地之母的呼吸演奏人類發明的樂器，以此感謝地球賜予的恩惠。

你可能也會好奇，鋼琴、大鍵琴、風琴、鋼片琴的鍵盤是如何發展而來的。如何運用人類手掌的大小與形狀，同時演奏一個以上的音符？鍵盤解決了這個難題——但需要技巧讓按下的按鍵能夠轉變成真正的聲音。試想這個挑戰該如何解決。（在管風琴鍵上按下一個音，風會吹過由鍵盤來開闔的音管，特定的音管或一組音管便發出像是來自遠方的聲音。）

最後還有一種樂器，取哺乳類動物的小腸扭絞、繃拉在兩點之上製成振動弦，然後以手指撥彈或以弓劃過使其振動。弓的材料是馬尾的粗糙毛髮，擦上松香可以使毛髮更為粗糙。最後把弦架在空心的木盒上，讓音量更大。這種樂器就是小提琴！那段小腸也許能有其他實際用途，而不是成為一條琴弦，例如當作香腸的腸衣。你想想看，人類與動植物經歷了幾千年的互動，創造出小提琴、中提琴、大提琴與低音提琴，然後將整座交響樂團帶到你面前熱身準備演出：這些技術奇蹟與悠久的文化史是人類與我們熟知、居住

的星球共同取得的成就。這些樂曲可說是大地之歌。而我們甚至還沒開始談論為樂器以及窮極一生只求完美演奏樂器的音樂家所創作的音樂。

我們知道人性有各種面向，音樂也是其中之一。你可能會覺得：「我對音樂一無所知。」但事實上，即使你無法用專業術語來描述自己的音樂體驗，你也應該具備所需的音樂知識。如果你不喜歡音樂，那也沒有關係。如果你對音樂感到好奇，那你有很多方式可以踏上這趟能夠豐富未來人生的旅程。

你聽見西方音樂語言的最初經驗，不是人們以樂器演奏出來的，而是當你還未出世，第一次意識到母親哼唱的時候。每一首兒歌、配樂，每次與音樂的相遇，你都在體驗西方音樂語言，持續學習音樂的隱喻。你聽到小號吹奏號曲、多愁善感的小提琴獨奏，以及跳動的低音弦樂和大鼓暗示危險正在逼近，你明白音樂的情感語言帶來的感受。你的理解能力每天都在累加——每個聽過西方音樂的人都普遍擁有這種理解力。最重要的是，雖然作曲家幾乎都在歐洲接受西方音樂的訓練，但無論你是否在歐洲成長，配上交響樂的電影早已風行全球，將西方音樂的含義傳送到全世界。

西方音樂的術語令人困惑而厭煩，例如八度音的音階不是八個，而是十二個！儘管如此，如果你願意敞開心胸接納，這種音樂很容易理解。但人們使用術語是為了試著將不

可見的音樂，翻譯成名詞和動詞，以及修飾它們的形容詞。基本上，音樂體驗與情緒有關，畢竟創作音樂是為了讓人們聆聽與享受。有些音樂是為了讓你在家和親朋好友一起演奏，不過現在室內樂已經失去社交作用了。現在，我們改成在個人裝置上聽古典音樂的錄音和廣播，因此讓社會因素脫離了聆聽體驗，取而代之的是讓我們直接與音樂連結，甚至用抗噪耳機消除外在的其他聲音。同時，這一切都使得我們與其他觀眾一同參與的現場演出，比過去更加寶貴和重要，關於這點我們將在後面討論。

由於西方音樂是具有描述性與敘事性的獨特語言，因此許多標準曲目描摹自然世界也就不足為奇了。一九一二年拉威爾創作芭蕾舞曲《達芙妮與克羅伊》(Daphnis et Chloé) 第三部分開頭的日出，以音量龐大的悠揚旋律為基礎，交響樂團從低音一路攀升，周圍環繞著漩渦般的快速音群，再疊上合唱團沒有歌詞的「啊」聲哼唱。他認定你的大腦將接收、翻譯，把這段音樂理解成視覺的再現。你不該將這一切視為理所當然，這簡直就是奇蹟。

你第一次聽到某些音樂時，身在何處、對你的影響有多深，以及當時與你相關的事物如何連結音樂，這些因素都讓聆聽音樂成為一種私我的體驗。十歲時，我的叔叔吉姆以《達芙妮與克羅伊》的「黎明」段落錄音，來炫耀他全新的高傳真音響系統。拉威爾向我的耳朵展示兩種音樂元素，木管樂器的輕聲飛揚與豎琴靜靜起伏，而蜿蜒的低音聲部

緩緩上下滑動，從樂曲神秘的開頭，我就被吸引進從未見識過的聲音世界，一個史詩般的奇幻境地。對我來說，百老匯音樂劇的歌曲聽起來都像這樣：一名男／女歌手搭配同質性很高的樂器伴奏。從我父母古老的七十八轉蟲膠唱片播放出來的古典音樂，以及來自電視小型喇叭的音樂，都被濃縮成折衷的中音音響效果。現在，由豎琴蒙上魔幻迷霧的單簧管快速音群及來自低音部的旋律，這些在我聽力範圍的聲音，第一次有了清楚分界。樂器獨奏的鳴叫與顫音似乎描繪了色彩繽紛的異國禽鳥，音樂持續漸強，直到抵達一座溫柔可愛的高原。

然而，接下來的旅程讓我猝不及防，因為每座高原之後都是另一座更美麗、更大聲的高原，直到我覺得那扇可以俯瞰叔叔吉姆花園的玻璃窗會碎裂。

那是我聽過最美的音樂，五分鐘永生難忘的悸動，我從未見過的黎明，直到當天午後聽到這音樂我才得以想像。太陽不只一次升起，彷彿拉威爾從很遠的地方描繪黎明，一次又一次地重複，每次都讓我們越來越靠近，直到像是伊卡洛斯一樣離壯觀的太陽如此之近，我幾乎快要融化了。身為一個孩童，那時的我從未識過非線性的故事。正因為高傳真音響播放那五分鐘的音軌，從此古典音樂成為我的人生目標。

即使一九五六年是超過五十年前的事，那個房間和我哥哥確切的坐姿仍歷歷在目，我可

以重現我呆若木雞，倚靠在叔叔客廳椅背上的樣子。

正如同一七四九年湧進綠園（Green Park）欣賞韓德爾《皇家煙火》最終彩排的倫敦人一樣，我不需要音樂碩士學位也可以理解拉威爾的曙光。十八世紀中葉，巴哈在萊比錫為沒有音樂背景的教區居民譜寫音樂。柴可夫斯基在一八八八至一八八九年創作《睡美人》時，就將我們大眾都列入考量，普羅高菲夫在一九四〇年代初譜寫《灰姑娘》時也是如此。

音樂是人類的發明，我們要知道，音樂源於人類與動物的共同天性：模仿。舉例來說，生物學家的研究告訴我們，鳴禽的大腦尋找配偶的特殊運作方式。在燕雀雛鳥孵化時，燕雀爸爸會教小雄鳥牠自己的求偶歌曲。小雄鳥不斷練習直到完全掌握，這時牠們已經準備好要自力更生了。當年輕的燕雀準備繁殖時，牠會聆聽各種雄鳥對牠唱著牠們父親的歌曲，一聽到自己喜歡的歌曲時，便與那隻雄鳥交配並且相守到老。

鳥類學家研究鳥類做出的主觀決定，普魯姆（Richard O. Prum）是其中一人。牠們有美學標準嗎？雌鳥是否根據人類所謂的「美」來做出決定——也就是聲音之美，或重複音符與節奏的結構之美？無論我們如何想像，這些歌曲對雌鳥而言，一定暗藏著牠潛在配偶的性吸引力。

千萬別因為拒絕自己不喜歡的音樂而感到尷尬。身為觀眾，作曲家與音樂家有點像是你的雄燕雀。如果你喜歡我們的表演，我們就成功了。人是很挑剔的。「我壹歡貝多芬，但我不喜歡甲指揮的詮釋方式。」「非常動人的演出，但這完全不像莫札特。」「乙演奏的李斯特最出色。」在上述的例子中，每個人的舉止都像是雌性燕雀。就這方面而言，音樂的交流模仿了動物界的基本溝通與吸引技巧。

最近的研究顯示，早期人類與尼安德塔人都具有非凡的能力，可以創造出我們感知世界的隱喻和符號。也許早在二十萬年前，我們的祖先就已經開始進行象徵性思考了。大約四萬年前，我們的祖先在穴壁上繪製了平面的圖像，用這些圖像代表立體的動物；當他們想要表示動物在移動時，就加上額外的腿。

有了象徵性思考，就有了語言。由於人類本來就會運用符號與隱喻，因此音樂和藝術並非知識分子的專利。當美國黑手黨在紐約法庭如此正式的場合上用「吸管麵」（Ziti）指涉現金賄賂時，引人哄堂大笑。但這種創意之舉是所有語言的精髓，音樂也是如此。詞語代表事物，而這些事物指涉其他含義。以上面的例子來說，「現金」（cash）與「賄賂」（bribes）這兩個單音節的英文單詞，分別指錢財及非法使用錢財牟利的行為，卻是以西西里人深愛的通心粉來表示。樂曲的聲音也是如此：你所聽見彈奏的樂器、搭配的和弦、作品的節奏及旋律元素，最後會融合成屬於你個人的意義。

正如我先前所說，世界各地的人所接受的古典音樂都是歐洲白人男性的作品，因此有些人可能會質疑「音樂是國際語言」這句古老的諺語是否正確。確實有些人會聲稱作曲家「屬於他們」，並引以為傲。文化優越感是二十世紀的遺緒，而音樂是基本要素之一。

德奧人民以貝多芬所譜寫的每一個音符為榮，好像他們與作曲家不朽的才華有著獨特的種族／國族連結——宛如這是他們身分的一部分。難道每個義大利人都認為自己「了解」威爾第作品的正確演奏方式，彷彿身為義大利人的本質恆久不變？這種驕傲之情可能是民族自豪感：荀貝格自詡為德國音樂的救星，華格納寫了一整部讚美德國藝術的歌劇——《紐倫堡的名歌手》（Die Meistersinger）；或地區自豪感：如果你是西西里人，就會認為貝里尼（Vincenzo Bellini）是西西里人而非義大利人；或種族自豪感：米克洛·羅莎（Miklós Rózsa）自認為馬札爾人（Magyar）、匈牙利人與美國公民；甚至可能是家族自豪感：馬克西姆·蕭斯塔科維契（Maxim Shostakovich）指揮父親的音樂時，人們很難挑戰他的詮釋，齊格飛·華格納（Siegfried Wagner）也是如此，於是其他人都成了門外漢。當我指揮以色列愛樂樂團演出二戰期間逃往美國的難民作曲家的節目時，一位樂團成員問我：「你是猶太人嗎？」他似乎認為，非猶太人指揮對「猶太人的」音樂感興趣似乎不尋常，甚至是可疑的。

按照上述的邏輯，每位古典音樂作曲家各自屬於某個群體；音樂是他們的，而我們都是外人。不過，音樂當然是屬於大家的，而且透過詮釋才得以存在，因此很有可能所謂的

「外人」，能夠像來自作曲家同屬團體的人一樣，將音樂詮釋得既親密又具有說服力。（我們通常仍然堅信法國指揮比其他人還要「了解」法國音樂，對於俄國、美國、德國和義大利的曲目也是如此。看看來訪美國優秀樂團的客席獨奏家，你就會明白了。）然而，音樂是個狡詐的移民，無視國界的存在。

有先例可以推翻古典音樂的「先天論」。一九四〇年代中期起，身為美國人的李奧納德‧伯恩斯坦（Leonard Bernstein）演奏歐洲最重要的古典樂曲時受到全球盛讚；一九六〇年代小澤征爾與祖賓‧梅塔（Zubin Mehta）當然也都證明了白人與歐洲人以外的種族，也能將古典音樂詮釋得淋漓盡致。即使是英籍的湯瑪斯‧畢勤爵士（Sir Thomas Beecham）、奧籍的赫伯特‧馮‧卡拉揚（Herbert von Karajan），以及美籍的伯恩斯坦所指揮的《卡門》錄音版本，也與法籍的喬治‧普雷特（Georges Prêtre）所指揮的版本一樣出色。

古典音樂不是一道牆，而是一座橋梁。與其說古典音樂是屬於某個國家或種族的表達方式，不如說它更像是一種宗教的原型，無法被國族主義綁架箝制。因此，貝多芬是大家的貝多芬。

無論人在何處成長，都會對其所聽見的音樂賦予意義。十九世紀時，作家們以「感覺小說」（Gefühlsnovelle）來形容舒曼的交響樂。音樂的隱喻可以很短：三角鐵「叮」一聲代

表靈光乍現，像是阿基米德突然喊出：「我發現了！」（eureka!）有時也可以擴展、組合成持續數小時的歌劇，一段儀式般的旅程，充滿了長短不一的內在隱喻，構築出意義深遠的人類行為混合產物。比才的《採珠人》（Les Pêcheurs de Perles）是一部比較平淡的歌劇，儘管如此，它仍然講述兩位彼此敬愛的男人愛上同一位女人的基督教寓言故事。三個角色各自獨唱詠歎調，又兩兩重唱，直到其中一名男子犧牲小我，奉獻大愛成全兩人——即使他因而必須面對死亡。由大到小的各個層面上，我們都能在這部相當簡單的作品中，經歷以音樂隱喻講述的深刻寓意。

你可能會想知道音樂如何作為隱喻。畢竟，我們將用來代表物件或動作的修辭稱為「隱喻」（metaphor），而古典音樂中最明顯的隱喻就是出自模仿，也就是擬聲。人們會笑會哭，驚訝時倒吸一口氣，有時也會嘆息，而音樂也可以模仿我們所發出的這些聲音。高大宜·佐爾坦（Kodály Zoltán）一九二六年的歌劇《哈利·亞諾斯》（Háry János）的開場，以樂器模仿打噴嚏的聲音。地球上的自然環境和生命總是充滿聲音，因此它們是音樂模仿的完美靈感來源。

天體物理學家艾倫·萊特曼（Alan Lightman）在二○一八年的著作《在緬因州的小島上追逐繁星》（Searching for Stars on an Island in Maine）中提到：「若仔細聆聽就會發現，這個島上總是有音樂。海浪湧上岸邊發出一連串的聲響，有時是規律的節奏，有時是二重奏或

三重奏，還有不合時宜的音調——「這些都是鳥類琶音與滑音的背景音樂。」暴風雨、吹過林間的呼嘯、雷鳴、滂沱大雨與潺潺水聲都曾啟發各種風格的創作者，其中不乏人們深愛的作曲家：韋瓦第的《四季》「夏」（The Four Seasons: "Summer"）、羅西尼的《威廉·泰爾》（William Tell）序曲、貝多芬的《田園交響曲》（Pastoral Symphony），威爾第的《弄臣》（Rigoletto）、柴可夫斯基的《暴風雨》（The Tempest）、華格納的《漂泊的荷蘭人》（Der fliegende Holländer）與《女武神》（Die Walküre）、史特勞斯的《阿爾卑斯山交響曲》（Alpine Symphony）、西貝流士的《暴風雨》（The Tempest）、蓋希文的《乞丐與蕩婦》（Porgy and Bess）、布瑞頓的《彼得·葛萊姆斯》（Peter Grimes）。

然而，當要描述的對象是無聲但肉眼可見，以音樂作為隱喻會是什麼樣子呢？華格納在創作一八五四年的《萊茵黃金》（Das Rheingold）最後一幕時，他面臨了以音樂描寫彩虹的挑戰。他認為聽眾會接受希臘人的原則，更高的音聽起來位置更高，就像梯子一階比一階高。因此，他創造了一個音樂隱喻：旋律沿著一個簡單和弦的音符上下移動，當每次音樂再度攀升時，開始與結束都比前一次高一個音，以表現出彩虹的不同顏色。

當作曲家想描述的事物與聲音或特定物件無關時，音樂仍然可以表達——並延展——其隱喻能力。春天是音樂本身的象徵，因為兩者都散發出不斷重生的感覺。但與暴風雨和打噴嚏不同的是，春天沒有聲音可以摹擬。相反地，作曲家試圖以樂音來引發春天所

帶來的感覺，因此他們比較不需要創造強而有力的隱喻。春天啟發了古典音樂所有時代的經典作品，從韋瓦第第一七二三年的作品《四季》「春」（"Spring" from The Four Seasons）開始，接續的作曲家包括菲利克斯·孟德爾頌（Felix Mendelssohn）、舒曼、小約翰·史特勞斯（Johann Strauss Jr.）、愛德華·葛利格（Edvard Grieg）和德布西的作品，最後出乎意料地，由史特拉汶斯基創作於一九一三年的《春之祭》（The Rite of Spring）收尾。（史特拉汶斯基曾如此描述俄國的氣候：經過嚴寒的冬天，春天猛然降臨。）

西方音樂有許多的隱喻語彙：令人聯想死亡的音樂，如莫札特的《唐·喬凡尼》（Don Giovanni）、威爾第與華格納的許多歌劇場景，史特勞斯、柴可夫斯基、西貝流士、蕭斯塔科維契與馬勒的交響作品；信仰、幽默（由海頓率先達到高峰）、歡樂、精神與肉體的愛，後者由華格納在《唐懷瑟》（Tarnhäuser）中孕生；甚至還有更複雜的情緒，像是後悔、孤獨、恐懼、諷刺與愚昧，最後一種案例有華格納《紐倫堡的名歌手》（Die Meistersinger）中的樂評家，以及海頓第六十號交響曲《神思恍惚的人》（Il distratto）末樂章中老態龍鍾的愚人。這些作品都是在古典音樂基本規則與慣例的簡單框架內，運用音符、和聲與配器法創作而成。

當作曲家告訴我們樂曲的內容時，我們就會想像這些聲音具體地描述了作品的標題，貝多芬的交響曲不單單只是稱為「六號」，還有一個標題：《田園》（Pastoral）。不過，如

果你聽的是貝多芬下一部只叫做「第七號」的交響曲，那你就只能靠自己想像了。當你聽到標著「行板」（Andante）的交響曲樂章時，你可能知道這個詞的意思是「走路的速度」，指的是人們過去與現在都常進行的活動——散步，而且通常是在大自然裡。舉例來說，每天貝多芬都會在午餐過後帶著筆記紙去散步。必然是在遠離維也納和紐約城市生活的小屋中，他散步到大自然裡，並且將他從與自然相處中獲得的氣味、景象和感受轉譯成音樂。華格納在瑞士攀爬山岳，走過樹林，挺進風暴，穿越雲層，藉此為貫穿《尼貝龍的指環》系列（Ring Cycle）的音樂隱喻尋找靈感：大地、火焰與流水深深影響了他史詩般綿長的樂章。

散步在大自然中，不論是熟稔或全新的小徑，都會讓人洋溢著隨想、回憶與新的發現。在海頓第九十四號交響曲的行板樂章中，突如其來的極強（fortissimo）音符打亂了寧靜的步伐，這就是家喻戶曉的《驚愕交響曲》（Surprise Symphony）裡的驚喜。交響樂曲的行板也是最能給予人豐富情緒體驗的樂章——只要你能夠敞開心胸踏上旅程，你便會成為在樂曲中散步的人。

布拉姆斯第三號交響曲第二樂章是最能把我帶入珍貴、私密情緒的行板。樂曲以單簧管獨奏開場，伴隨而來的是大提琴的回聲，引領出莫名令人同感的旋律。我們持續前進，單簧管感覺像是散步的人，而回聲像是來自靈魂深處的陰影。優美的牧歌也繼續演奏。單簧管感覺像是散步的人，而回聲像是來自靈魂深處的陰影。優美的

音樂由歡樂與悲傷交織而成。六分半鐘後，別處發出新的旋律，陰影從中現身。那是什麼歌曲？即使你不知道也沒關係，音樂將攀升到遙不可及的高度，戛然而止，和聲未定，像是在問路一樣：「我該走這條路還是另一條呢？我在樹林裡失去了方向感。」最終，散步的人（也就是布拉姆斯，還有你我這些聽眾）找到返回主調的道路：光芒萬丈的C大調。這一段音樂就已足以讓人感受這部交響樂此一樂章的偉大了。

但是，如果你認出這段新旋律是華格納《尼貝龍的指環》系列中的愛情主導動機，首次出現於齊格林德（Sieglinde）與齊格蒙德（Siegmund）的戀愛場景中，是由齊格林德以詠嘆調〈你是春天〉（Du bist der Lenz）表達出來，而且知道華格納在布拉姆斯創作這首交響曲時去世，這段林中漫步就會具有震撼人心的效果。這位仍然在世的作曲家將假想敵的音樂寫入自己的樂稿裡，省思生死議題，向華格納偉大的成就致敬，同時哀悼同輩作曲家的亡逝，而非將他視為敵人。如果這些資訊還不足以感受音樂效果的話，那麼隱含的寓意就會變成私人而當代的感覺：正如在森林中的任何散步都會讓你感受到的體悟——我們與地球上的生物都是同路人，力求生存，而且始終明白我們在世上的時間珍貴而有限。

第四章

Chapter 4. Time: Real and Imaginary

時間：真實與想像

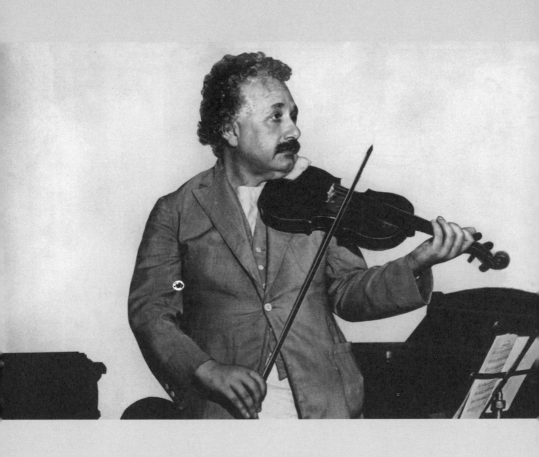

1931 年，愛因斯坦在前往加州的郵輪貝爾根蘭號（Belgenland）上演奏小提琴。

縱觀歷史，人類持續投入心神思考時間的概念——我們感受、觀測、建立同步的時間觀，同時也利用它。從巨石陣到今天你用來確認時間的任何鐘錶，這些工具都是透過觀察週期來觀測時間。毫無疑問地，我們每天都能見到破曉，觀察每天早晨太陽改變抵達地平線的位置，往同一個方向微微移動再折返，直到大約三百六十五個早晨之後，才再度重複這個移動軌跡。時鐘和日曆是人體之外的時間預言者與詮釋者。人體之內，我們注意到自己日出而作、日落而息，並且利用記憶來預測時間、做好準備。直到一八八四年，人類才發明國際換日線是我們這個時間至上的世界中惱人的必需品，時鐘因此加入了行事曆的行列。

儘管人類費盡心思，但時間仍是個謎。它是一種發明？一種便利工具？它是真的嗎？雖然這些問題看似無關緊要，但在試圖理解音樂對人類的影響時，它們是至要關鍵。

一八八二年，華格納在《帕西法爾》（Parsifal）中運用了非凡的詩歌意象，年邁的聖杯騎士向天真無邪的年輕人解釋，他覺得自己沒有前進，卻不知不覺地往永恆的聖物靠近：

「孩子你要明白，時間在此變為空間（"Du siehst, mein Sohn, zum Raum wird hier die Zeit"）。」一位二十世紀初的業餘音樂家肯定知道華格納的最後傑作，他接著以史上最著名的方程式 $E = mc^2$ 來證明這一點，我們都知道這個方程式，但很少有人真正明白其意義。

直到現在，物理學家和哲學家仍然著迷於時間以及我們稱之為「現實」的事物。問題是，我們身處現實中來理解現實，或多或少有所共識。物理學家正嘗試從現實之外建立概念，這並不容易。事實上，有些人認為人類不可能身處現實當中又確定事物的真相，但同樣也無法擺脫其界限，像神明一樣從外部描述宇宙的運轉。先進的物理學或數學能突破我們有限的感知範圍嗎？也許正如物理學家霍金（Stephen Hawking）與其他學者的看法，宇宙本身可能僅僅是全像投影或電腦模擬的產物。

你可能會問，這很重要嗎？如果現實存在於我們的感知之外，而且所有的事物都不如肉眼所見，那麼我們就可以創造自己的現實、自己的信仰體系，並且給予我們外在與內在的一切事物合情合理的解釋，藉此在混亂中找到慰藉。畢竟，原子的概念從古希臘人的時代起就已存在數百年。直到一九〇五年，前面提及的業餘音樂家愛因斯坦提出理論證明後，它才成為「有用的概念」。後來證明，音樂與時間密不可分，而且時間在音樂裡扮演非常有用的概念。

應該說，音樂與不同種類的時間有關。當然，一定有實際時間或持續時間：根據時鐘的測量，一部樂曲能演奏多長的時間？有歷史時間：它是什麼時候創作的？也有情感時間：聽起來感覺如何？還有個人時間：我在什麼時候第一次聽到這個作品？而我的記憶又是如何將那個時刻以及此後每次聽到的時刻，與我當下的處境連結起來？

上述這些問題都值得探討，它們構成所有音樂奧秘與吸引力的核心，神秘而迷人，尤其是多重運用時間和記憶的古典音樂。有些情感極其深刻的作品長度非常短，像是拉赫曼尼諾夫的《無詞聲樂練習曲》（Vocalise）或皮耶特羅‧馬斯卡尼（Pietro Mascagni）歌劇《鄉村騎士》（Cavalleria Rustana）的間奏曲，後者只有三分半鐘。這兩部作品散發出時間暫停的魔力，讓時間的長短與其精緻悲傷之美毫無關聯。而管弦樂音樂會通常為約九十分鐘的演奏時間，有些作品會佔用整個演出時間，如馬勒的交響曲。在林肯中心廣場對面演出的紐約愛樂（New York Philharmonic）樂手晚上準備離開音樂廳時，大都會的樂手才正要返回樂池，準備演出華格納《諸神黃昏》（Gogtterdämmerung）第二幕，大都會歌劇院管弦樂團的成員以此作為商討更多薪水的籌碼。《諸神黃昏》的演出從序幕第一個音符到落幕，大約需要五個半小時。應該注意的是，並非只有交響樂團投入時間，我們觀眾也是如此。

當你知道貝多芬的第五號交響曲只有二十六分鐘時，你會非常驚訝。貝多芬的九部交響曲是有史以來最偉大的一系列交響樂，帶領我們經歷傳統與變革的旅程，從海頓（如前所述，他創建了交響樂的結構）的宮廷音樂，到擴展交響樂的形式、情感、長度、力量都達到前所未見的高度。這些交響曲完成於一八○一至一八二四年間，是古典音樂及其交響樂傳統的核心作品。不過，如果現在你決定一口氣聽完貝多芬的九部交響曲，大約只要花六小時，只比一部華格納的歌劇長一點而已。

我們可以主張，所有的藝術都需要透過時間來體驗。然而，我們不僅需要花時間去體驗音樂：為了體驗音樂，我們還必須讓自己受到它的控制。你可以快速閱讀文章或書籍，跳過你選擇忽略的內容。戲劇可以大幅度刪減、調整形式──儘管《哈姆雷特》是莎士比亞最著名的戲劇，但很少有人將之完整演出。你當然可以播放你最喜歡的馬勒交響樂精彩片段，直接跳到第二號交響曲《復活》（Resurrection）的尾聲，就像空運到山頂自拍一樣。你沒有付出努力，看起來很漂亮卻毫無價值。音樂需要時間來呈現，也需要你投入自己的時間。如果你同意進入它的王國，它會控制你的時間感，直到樂曲結束時才將你釋放。如此說來，古典音樂既屬於它的時代，也處於自己的時間裡，又全然永恆。一旦我們屈服於作曲家與其轉譯者的控制，我們真實的時間感就被暫停了。

歷史時間又是另一回事了。每首曲子多少反映其創作的時間與地點，也可能展現作曲家創作當下的情緒，不過後者或有爭議。悲傷的作曲家當然有可能寫出快樂的音樂，而且有時我們不能理所當然地認定樂曲傳達了作者的心境。話雖如此，基本上這種情況很少見。莫札特的父親在《唐‧喬凡尼》（Don Giovanni）完成前夕去世，這齣歌劇畢竟是關於一位父親的亡逝，因此死亡的氛圍浸染了這部充滿傑出詠嘆調與重唱曲的作品。聽眾應該特別注意聆聽的是，歌劇中多次出現以下行半音音階（也就是運用鍵盤上所有的黑白鍵）寫成的隱藏旋律與樂句，劇中快樂的音樂甚至也能聽見悲傷之河流淌其中。由於我們聆聽音樂時聽的是上下的波動，即使這些陰沉旋律向下的拉力幾乎難以辨識，卻依然

被視為有力的詮釋。

與同時代的作曲家相比，史特拉汶斯基是不受感情左右的知識領袖，他在人生極坎坷時創作了C大調交響曲。一九三七年，他感染肺結核，後來該病奪去了妻子和女兒的性命；一九三九年，他的母親去世。史特拉汶斯基在歐洲寫了前兩個樂章，後來因第二次世界大戰爆發而移居美國，第三樂章與第四樂章分別於麻州劍橋市與好萊塢完成。你很難透過聆聽史特拉汶斯基在這首樂曲寫下的音符來了解他的人生，而作曲家堅持對他的生活與音樂之間的感情採取超脫的詮釋。

此外，史特拉汶斯基定居西好萊塢後，便馬上著手創作《三樂章交響曲》（*Symphony in Three Movements*），並於一九四五年完成，這座城市成為他定居最久的家園。作曲家將這首交響曲視為自己的「戰爭交響樂」。

九六二年，史特拉汶斯基與羅伯特·克拉夫特（Robert Craft）合著《對話與日記》（*Dialogues and a Diary*），史特拉汶斯基在書中提到，他看了一部紀錄片揭露日本侵華殘酷的焦土政策，並以《三樂章交響曲》第一樂章作為回應。第三樂章的靈感則來自許多電影中納粹「兵踢正步的畫面，樂章結尾出人意料，比作曲家說的「預期的C」還要高半音，在某種程度上「象徵我在盟軍取得勝利後異常興奮的心情」。接著，史特拉汶斯基似乎要反駁自己坦露這部交響曲創作的方式與理由，他說：「不過，就此打住吧。不管我說了什麼，交響樂不是標題音樂。作曲家只是把音

符組合在一起，就這樣而已。世界上的事物是以何種方式與形式影響作曲家的音樂，這由不得他們自己來說明。」

上述的說法概括了一種哲學立場：音樂沒有與生俱來的意義，是我們聽眾將概念與感覺加諸於音樂之上。這道強而有力的思潮貫穿二十世紀，並且影響我們的想法。但是，由於我們大致會同意音樂的含義由聽眾決定，因此史特拉汶斯基想兼顧兩種詮釋方式。即使他已經告訴我們最初音樂的靈感來源，他也只是寫下音符，讓我們可以自由套上任何故事。

當我們想更深入了解古典音樂作品時，一定會認為作曲家的經歷與音符之間有某種關聯，即使事實可能會與我們所預想的相反。作曲家可能會不同意這個說法（比如上一段提及的史特拉汶斯基），但其實作品一旦出版發行就不受作曲家控制了。如果聽完C大調交響曲並緊接著聽《三樂章交響曲》，大家都會注意到兩首作品的異同之處。我一直覺得，無論早期交響曲中的情感超脫，或是後來作曲家性命無虞，展開新生活的熱情力度，兩者都同樣感動人心。借用貝格的一句話來說，我們這些音樂家知道，在最悲傷的時刻總是可以回到「我們賴以維生的旋律」懷中。音樂永遠能夠撫慰、陪伴我們。

一九三八年，當史特拉汶斯基的世界，或更精確地說，他的人生在眼前幾乎要分崩離析時，他以出色的二十世紀音樂風格，創作了完美平衡且結構古典的交響曲。如果是馬

勒，恐怕會一邊哭泣一邊譜寫龐大的送葬進行曲，但史特拉汶斯基卻沒有這麼做。音樂給予他庇護，提供他盾牌和盔甲，讓他冷靜超然，舉止文明──就像是在現代版宮廷生活的海頓與莫札特。

史特拉汶斯基晚期的作品《三樂章交響曲》具有一定程度的原始情感與戲劇性，與早期《火鳥》（The Firebird）與《春之祭》的風格更為接近。其中有些音樂元素來自史特拉汶斯基所放棄的電影計畫，原先是要作為改編奧地利小說家法蘭茲・魏菲爾（Franz Werfel）的《聖女之歌》（The Song of Bernadette）電影的配樂。根據他自己的說法，第二次世界大戰紀錄片也是創作靈感之一：對我來說，《三樂章交響曲》還有非常私人的意義。這是我出生那年的音樂。

我出生於一九四五年，那個時期的古典音樂令我著迷：巴爾托克（Béla Bartók）、蕭斯塔科維契、史特拉汶斯基、普羅高菲夫、柯普蘭（Aaron Copland）、伯恩斯坦、荀貝格、亨德密特、史特勞斯、康果爾德與布瑞頓。這些作曲家的作品體現我誕生時世界的樣貌，而生活在他們的仍在世持續創作的時代令我感到驕傲。我發現了解古典音樂的歷史是解構古典音樂作品的要素之一，包括了解當時的政治局勢、藝術圈的動態，或更明確地說，了解我能用來召喚想像的歷史時空的所有資訊。我固然明白這是極其個人的思考過程，但這是所有喜歡古典音樂的人都希望遵循的過程，而且可能是在不知不覺中履行了。

當我得知馬勒從中間開始譜寫他的第五號交響曲，突然間，一切對我來說都變得合理了。一九○一年，第三樂章龐大的詼諧曲最先完成，這個獨立樂章的含義引領作曲家利用它發展成完整的交響曲。我對於為何音符會接續著另一個音符的粗淺理解乃始於此。拿破崙征服歐洲各國的同時，貝多芬正逐漸喪失聽力，與心魔搏鬥，他的歌劇《萊奧諾拉》（Leonore）世界首演的觀眾，大部分都是駐紮在維也納的法國士兵，後來此劇標題改為《費黛里奧》（Fidelio）；拉威爾在第一次世界大戰前線後方的可怕經歷，讓人理解為何《圓舞曲》（La Valse）與《波麗露》（Boléro）的結尾以及《左手鋼琴協奏曲》（Concerto for the Left Hand）全曲有著惡夢般的氛圍；一八九一年，柴可夫斯基前往紐約卡內基音樂廳開幕式，旅途中他在巴黎停留，來到一家鋼琴樂器行，結果發現了鋼片琴神奇的聲音，於是當時尚未完成的芭蕾舞劇《胡桃鉗》，後來就加上了以鋼片琴來描繪「糖梅仙子」（Sugar Plum Fairy）。

身為紐約人或巴黎人，你可能想與創造輝煌年代的事物「沾上」些許歷史淵源──柴可夫斯基、穆斯特的鋼琴樂器行、卡內基音樂廳、《胡桃鉗》。雖然這些人事物存在於我們出生之前，但我們能夠想像當年的風華。舉例來說，班傑明·富蘭克林（Benjamin Franklin）曾擔任美國殖民地駐英與駐法代表長達二十八年之久。美國人可能會覺得有趣的是，一七五九年富蘭克林在倫敦參加一場由韓德爾親自指揮的《彌賽亞》演出，八天後作曲家逝世。此外，據說一九一○年亨利·福特（Henry Ford）從底特律前往慕尼黑參

加馬勒第八號交響曲的世界首演。只要我們願意，歷史的氣息與廣度賦予古典音樂力量，也吸引我們置身於想像下的昔日。

歷史與時間一樣，都是建構出來的產物。一七六一年，海頓來到奧地利艾森斯塔特（Eisenstadt），成為歐洲最富有、最具影響力的家族之一的埃斯特哈齊家族（Esterházys）的僱員。三十年來，海頓為宮廷自由作曲，他寫道：我「與世隔絕」，「被迫運用自己的創意」。海頓為埃斯特哈齊伯爵譜寫的樂曲，讓我們覺得自己也是宮廷的一員，只不過沒有當時的貴族服飾、暗藏的危機與生活的不便：我們的「假想城堡」有室內管道和中央暖氣系統。如果你無法造訪目前改建為博物館的城堡，至少可選擇瀏覽照片來激發自己的想像力。或者，你也可以單純地欣賞海頓的音樂。

象徵理想化的文明是古典音樂的傳統之一。樂器合奏本身就是理想化的共同體，因為每一位樂手都仰賴他人而成為一起演奏、一體成型的樂團。有時，古典音樂蘊含著其創作時間與地點的文明；有時，古典音樂是一種想像，召喚出早於其創作的年代與文明。沒有人知道古埃及音樂聽起來是什麼樣子，但是當威爾第發明有效的音樂隱喻時，大家都認為它夠原汁原味。在一八七○年的歌劇《阿依達》（Aïda）裡，威爾第運用了異國風音階，並大量使用豎琴和長笛，創造出浪漫化的埃及音樂，基本上是「偽造的」音樂，這也十分真實地反映出，在異國情調大行其道的十九世紀末的歐洲，人們一同創建古埃

及的樣貌。同樣地，當艾力克斯・諾斯（Alex North）為一九六三年的電影《埃及豔后》（Cleopatra）譜寫配樂，以及三年後塞繆爾・巴伯（Samuel Barber）為歌劇《安東尼與克麗奧佩脫拉》（Antony and Cleopatra）譜曲時，兩人都透過研究民族音樂學與爵士樂，幻想出全新而令人信服的埃及音樂。

音樂確實能凸顯人們對理想化歷史的鄉愁，但由於它不是視覺媒介，因此不受限於令人為難的精準度，取而代之的是曖昧不明的感覺，需要你一起創造意象，而這個過程會帶給人們連結感，許多古典音樂愛好者的熱情正是出自於此。就這個意義上而言，虛構的事物透過共同建構的敘事而成為真實。觀眾永遠是音樂的最終譯者。派翠夏・維格德曼（Patricia Vigderman）在二〇一八年由俄亥俄州立大學出版的散文集《帕德嫩神廟的真實身世》（The Real Life of the Parthenon）裡寫得精準：「過去⋯⋯需要當下的關注和記憶，才能使它具有意義與價值。」

由於歷史學家可以選擇書寫的起點與終點，因此史學家海登・懷特（Hayden White）發明了「編織情節」（emplotment）一詞——指的是在他視為事件的隨機性上強加戲劇性的結構。「即使是最基本的『開始－核心－結束』也是一種強加的結構。」對他來說，故事的核心最為可疑，因為一旦名為「歷史」的劇碼揭開序幕，史學家就無可避免地得決定什麼事情是重要的。

當然，無論是歷史與否，我們都可以把這個概念套用在任何故事上。第一個句子和最後一個句子組成概念——你要稱之為原罪也行。「從前從前……他們從此過著幸福的生活。」兩者之間的一切都是轉場或過程。作曲家捕捉時間，巧妙地運用音樂，讓你相信那是關於人類經驗的某種真理。如此說來，音樂本身就是一段歷史。貝多芬第五號交響曲的開場無人不曉。他寫下四個音符：G—G—G—降E，讓我們開始一段他如何處理這個動機的旅程。發展、返回、休止、中斷，直到終於回到第一樂章的結尾。令人驚訝的是，這個動機在後來的樂章再度出現，宛如某種不可避免的力量——能夠達成這樣的效果，是因為貝多芬運用、改寫動機，並且利用你的記憶來感知它在整部交響曲中的旅程。動機除了音符之外，沒有文字也沒有名字，成為人類思考和處理訊息的真理。當我們來到最後一個樂章，交響曲的調性已經確立為小調時，突然轉為C大調，我們都能感受到思想的勝利。貝多芬在最終一刻打出王牌，讓一直保持沉默的樂器加入樂團：一支短笛、一支低音巴松管與三支長號，揭露出有更廣泛的宇宙等著人們去探索。沒錯，貝多芬在結尾以音樂語言投射出一個「永遠幸福快樂」的世界。

有些人認為人類的時間感基於兩件事：記憶與期望。換句話說，我們只能根據過去來預測未來可能會發生的事，而這個想法消除了時間概念中的「當下」。指揮總是在消化剛剛演奏完的音樂，以形塑即將演出的內容，音樂的當下條然融入過去，任何時間觀念都無法形容。也就是說，記憶可能是我們與古典音樂之間最重要的連結，也是聆聽音樂所

帶來的樂趣。

「我們是世界的回憶。」這是《權力遊戲》（Game of Thrones）中令人再三回味的台詞。在某種程度上，音樂也是如此。也許更適切的說法是，音樂是記憶的匯編。初次聆聽令你印象深刻的音樂，將在你的生命中打卡，往後每次聽到這首曲子，都會豐富你的閱歷清單，並將你帶回到第一次相遇的時刻。

心理學家指出，這種情況對於你在青春期與心智成熟時所喜愛的音樂尤其如此。畢竟，古典音樂是一種非常成人的藝術形式，其象徵與描繪經常帶是很情慾的；就如同浪漫的愛情，有時傳達這些情感的音樂並不合理。它可以是擬聲的，例如《唐懷瑟》（Tannhäuser）的序曲與《玫瑰騎士》（Der Rosenkavalier）的前奏曲，但從來都不是色情的，因為這是音樂，沒有視覺內容。或許可以稱之為「色情原聲」，而且沒有法律禁止這樣做。說來矛盾，不過情慾音樂是隱喻的寫實。上述兩個例子中很重要的一點是，音樂是在我們觀賞完一個場景，放下帷幕之前才開始演奏。華格納的《女武神》（Die Walküre）第一幕尾聲描述齊格蒙德與齊格林德的性愛，這個行為違反了兩項道德倫理，因為齊格林德是有夫之婦，而且他們是孿生兄妹。

每當你欣賞這段演出時，導演一定會讓這對愛侶看起來心情愉悅，熱情奔向門外蓬勃的

新春，華格納筆下的樂團以持續加速的重擊跳動節奏，直到堆疊出哄然的終止。但華格納的舞台指引卻完全不同：「他熱烈地把她拉近。她落在他胸口時驚呼一聲。布幕快速落下。」沒錯，接下來的事情必須在視線之外、在台下，或者用拉丁語「obscena」來形容，意指無法逼視的行為，英語的「淫穢」（obscene）便是源自於此。華格納將完整的性愛時間縮短至大約四十五秒，這符合他期望的戲劇效果，沒有人會質疑其「真實性」。話雖如此，在他的歌劇《崔斯坦與伊索德》中，愛情場景要四十五分鐘才達到高潮；與《女武神》第一幕結尾不同的是，《崔斯坦與伊索德》的性愛場景不僅是第二幕，也是整部歌劇的主幹。

前青少年期的孩子當然可以聆聽成人主題的古典音樂，而不去理解其具體意圖。他們聽到的將會是浮誇飛揚的旋律與勃勃脈動的節奏。如果這些音樂能夠吸引孩子，他們的理解會隨著時間的流逝而增加。小時候我聽過華格納歌劇《漂泊的荷蘭人》（Der fliegende Holländer）序曲，是科幻電視節目《電視隊長》（Captain Video）的主題曲，音樂非常振奮人心。後來我才知道，這段音樂描述靈異風暴將幽靈船長拋向無盡的海洋，船長期盼找到願意付出真愛的女人，幫他破解永恆流浪的詛咒。當我第一次指揮這齣歌劇時，《電視隊長》配樂留下的印象仍在我的腦海深處，但它不再是英雄的音樂，我知道開頭是異鄉亡靈的尖叫，他的目標是尋得真愛以求安息。音符是一樣的，但我當然已經和以前大不相同了。

年輕時，我無意間從許多地方接觸到古典音樂。電視節目就像電影一樣，早期挑選古典音樂來彰顯戲劇性，後來才雇用作曲家創作全新的配樂。我最初聽到大量古典音樂，是在小時候的電視節目上作為科學、訪問、新聞、戲劇與偶戲的開場音樂。科普蘭的芭蕾舞劇《比利小子》（Billy the Kid），德布西神秘的長笛獨奏曲《牧神之笛》（Syrinx），葛利格多愁善感的弦樂合奏曲「去年春天」（The Last Spring）以及《胡桃鉗》的「俄羅斯舞曲」（Russian Dance），這些作品讓我一窺核心曲目的精采壯麗，並知道還有更多音樂等著我去認識。《電視隊長》的製作團隊聽過華格納的音樂並選擇《漂泊的荷蘭人》作為主題曲，而這只是華格納成為我的童年配樂的其中一個案例。你可能會問：「在今天這種情況還會發生嗎？」

二○一八年的夏天，我得到了解答。當時八歲的雙胞胎姪子正在玩樂高玩具，一種可以互扣搭建結構的塑膠積木。一個姪子成功完成了任務，並開始演唱韓德爾《彌賽亞》（Messiah）中的「哈利路亞」（Hallelujah）合唱，另一個姪子隨之加入，天真歡樂地歌唱著。「那是什麼？」我問。答案是：「內褲隊長！！！！」總有一天，他們會聽到韓德爾《彌賽亞》的演出，那時他們青春的模糊記憶會轉變，並將這段音樂與慶祝耶穌復活的古典音樂連結在一起。無論如何，這兩個出生於二○一○年的男孩絕對會明白，一部來自一七四一年的作品在過去與未來都會是歡樂欣喜的音樂。

因為音樂無法為肉眼所見，所以比視覺藝術更能觸及更多受眾。二〇一七年，維也納與英國都禁止公開張貼以奧地利畫家埃貢・席勒（Egon Schiele）情慾人像作品為主題的廣告海報。維也納觀光局局長諾伯特・凱特納（Norbert Kettner）如此為廣告辯護：「我們希望向人們展示，維也納現代主義的代表人物確實超前他們的時代許多。」也許人們可以反駁，公車側邊貼著張開雙腿的裸女大海報正對著路人，對任何時代的大眾都不代表「走在時代的前面」。席勒是挑釁時代的一份子，我們很難想像到底他超前到哪個時代了，至少在公開展示身體這個議題上。要看到現代主義在這一方面獲得勝利，確實是漫長的等待——我想，大概要到果陀抵達之後吧。不過，當時的音樂無法黏貼在公車上或掛在牆上，內心的劇場永遠是最重要、私密、受保護而且有力的。在音樂會上演奏改編自巴爾托克芭蕾舞劇《奇異的滿州官吏》（The Miraculous Mandarin）的組曲，令人感到興奮而神秘。如果以繪畫的方式展示這齣芭蕾舞，那將會相當於席勒筆下勇敢而刻意反抗的敗德畫面。

有些古典音樂作品一旦聽過之後，就會跟隨你一輩子。

這些作品能夠撫慰你，帶領你回到初次接觸的時刻。而且，儘管現場演出會保持作品的生命力和獨特性，音樂本身卻始終如一，長期聆聽作品累積的經驗將會成為你衡量自身變化與成長的指標。這些作品是通往靈知的窗口——一種認識自我的方式。它通常會

向你訴說一個故事，既是老調重彈又時有變化。不過，古典音樂也可能只是單純與你作伴而已。

我聆聽古典音樂及參與演出的時間已超過一甲子，所知道的每首作品都像是隱形的繩索，固定在生命的某個起點上，而其中有些繫著我的童年。在為你關愛的孩子選擇禮物時，也許可以考慮這一點。我還保留我的第一張古典音樂錄音，林姆斯基—高沙可夫（Rimsky-Korsakov）的《天方夜譚》（Scheherazade），那是瑪麗阿姨送給我這個年幼姪子的聖誕禮物。《天方夜譚》是我還在學時首次指揮的大型管弦樂作品，十年後我在艾比路錄音室（Abbey Road Studios）錄製這首曲子，絕非偶然。我在十四歲第一次聽到《春之祭》是由年邁的史特拉汶斯基指揮的全新錄音，我覺得這部作品帶給人強烈的情感經驗，非常適合青春期的荷爾蒙。八年後，我首次研究樂譜，指揮這首作品。結果實在令人震驚，因為我之前不曉得每個部分都有各自的小標題——這是一齣芭蕾舞劇！

一九七〇年，首次指揮耶魯交響樂團演出《春之祭》的經歷，對我來說十分震撼。音樂會結束後，我有好幾天處於憤怒的情緒之中。這個情況讓我困惑不解。二十七歲時，我以專業指揮家的身分首次登台，與洛杉磯愛樂管弦樂團演出《春之祭》。這場音樂會同樣激動人心，但結束後再度讓我感到不安。後來，我與倫敦交響樂團合作演出，曲目包含《天方夜譚》與《春之祭》，後者所講述的故事，以及為了它的演出我所必須變成的

模樣，都讓我決定不再指揮《春之祭》。作品本身沒有任何改變。這部冷酷而強烈的暴力傑作深深嵌入我的記憶中，促使我思考我是誰、我想成為怎麼樣的人。當我聽到其他指揮家表演時，我帶著好奇的超然態度聆聽，來理解這首曲子對指揮家、聽眾，當然，還有對我來說意義為何。每次我都震懾於其力量和創意，不過我也支持史特拉汶斯基，他後來再也沒寫出類似的音樂，因為他知道自己已寫下驚世駭俗的作品。

每一次經歷已知曲目的新體驗，都將成為你生命的一部分，隨著時間流逝逐漸加入你的生命史，比如：祖母下廚的嗅覺記憶、報紙的氣味、飛機模型的油漆、幼稚園老師的香水。歌劇愛好者可能會與你分享第一次欣賞《波希米亞人》的經驗，接著細數後來每一場演出的細節：他們當時的年紀、與誰一起看演出、他們的想法，還有演出的歌手。不過，這些都不會影響你第一次聆聽作品的感受，也不會影響你如何詮釋古典音樂。儘管你可能還記得第一次認識核心曲目的時刻，不過它們早已成為永恆。而從你們相遇的那一刻，音樂將永遠留在你的生命中。

音樂可以扮演生活的伴侶，與我們的記憶密不可分，因此音樂會用於老年醫學與創傷後療法，也就不足為奇了。大腦功能受損的人可以透過音樂重新找回自我，當音樂創造出模稜兩可但能夠感知的秩序時，可以提高大腦的能力，克服因腦部損傷所致的障礙。音樂為當下的自我提供一種連貫性，同時也是一台能夠回到過去的時光機。

音樂對於患有身體疾病的人也同樣有效。治療師經常透過播放音樂，建立通往患者身體健康時期的通道。我的指揮生涯中最感人的經歷是，有一次在好萊塢露天劇場（Hollywood Bowl）演出結束後，應家屬要求來到觀眾席與病入膏肓的患者見面。一位女士對我說：「你讓我覺得我好像又能走路了。」這當然不是我的功勞，而是音樂。不過，身為古典音樂的使者，我無法想像生命中會有比這更遠大的目標。

在你的一生中，你與音樂的關係必定會產生變化。畢竟，生活經驗會提供你更多可以連結音樂的基準點。對於科學家來說，這也可能與我們大腦功能與聽力的變化有關；對宗教人士而言，這就像他們與上帝之間不斷發展的關係。事實上，在我們與音樂的關係之中，音樂扮演的角色是永恆而必然一體的力量。貴格會（Quaker）教徒相信「上帝存在於每個人之中」。音樂的隱喻與信仰的概念有直接的關聯──相信有什麼存在於我們的視覺與聽覺感知之外；相信有種無形的主導結構存在；感覺自己必須歸屬於具有共同性的眾生，否則就會為人所遺忘。而這種共同性不僅與其他人類相關，也與自然有關：由我們集體和非凡的想像力所支持的已知與未知的物質宇宙。

第五章

Chapter 5. Invisible Structures

隱形的結構

約翰・凱吉（John Cage）《4分33秒》（4:33）第一樂章手稿

如果有人想利用書寫音樂來說服你愛上音樂，有時「證據」就會以某種結構分析的形式出現：透過理性的研究來證明感性的反應。一般而言，用來描述結構的工具所談論的是調性與旋律元素（音高）的關係，以及作曲家如何調度、展開上述兩者之間的關係來建構令人滿意的作品。對於我們這些能夠閱讀樂譜的人來說，分析樂曲非常有趣，就像是深入作曲家的思想，研究他們刻意或無意地為作品建立的結構基礎，尤其是分析源自德國傳統的音樂時特別有趣。不過，要是你聽不出來音樂的結構，或甚至不認同結構可大幅影響人們對於作品喜好程度呢？

大學一年級時，我學到音樂學家與音樂理論家如何分析古典音樂，對我來說這些都是全新的領域。在這之前，我有八年的時間定期與朋友一起到大都會歌劇院欣賞古典音樂，新舊作品都聽，也會參加音樂會及百老匯的音樂劇。結構是什麼呢？當我深入巴哈的清唱劇與海頓的弦樂四重奏，探究其中讓作品成功的機關時，你可以想像我有多驚訝。古典音樂成為等著我們去破解的未解之謎──探尋作曲家創作龐大樂曲時所運用的機制。我們雙眼盯著手上總譜裡縮小的樂譜，教導我們的耳朵去聆聽那些可能不那麼明顯的細節。在譜頁上，我們可以看到一段旋律從小提琴換到中提琴，再交給大提琴；我們可以看到重複的結構，因為譜上有反覆記號。隨著越來越深入了解作曲家的創作方法，我們

我們就像把玩魔術方塊的孩子一樣，將音樂拆解再重新組合。作為主修作曲的學生，這些知識讓我具備各種安排第一顆音符到最後一顆音符的方式。作為指揮家，這些知識則有助於我深入核心。沒有經過專業訓練是否不利於欣賞音樂？這一直是常被人討論的問題。然而，難道你需要學會分解、組裝烤麵包機，才能享受它烤出來的吐司嗎？

當我在耶魯大學學習對位法與和弦進行的規則時，就已經收藏了貝多芬交響曲全集錄音、汪達·蘭道芙絲卡（Wanda Landowska）的巴哈《平均律鍵盤曲集》（*Well-Tempered Clavier*）的六張密紋唱片、三個《阿依達》錄音版本、所有史特拉汶斯基錄製的新作品、以及《帕西法爾》（Bayreuth）的現場錄音（也是六張密紋唱片），以上還只是我部分的收藏而已──全都是我靠割草、粉刷房屋與當保姆賺來的錢買下的。我曾以華格納的《尼貝龍的指環》系列、史特勞斯的歌劇《艾蕾克特拉》（*Elektra*）及法國歌劇史為題，在高中進行演講，我敢保證我從未考慮談論結構，儘管它是音樂學界讚賞與嚴屬批評作品的起點。

許多音樂學院的教授都認為，柴可夫斯基廣受歡迎的第一號鋼琴協奏曲第一樂章，從結構與技術層面來看都是災難。開出第一槍的是他的精神導師，曾在柏林接受訓練的鋼琴家尼古拉·魯賓斯坦（Nikolai Rubinstein）。主要的原因在於，這部作品的調性顯然是B小調，卻以「錯誤的」D小調開場。下次聆聽此樂章時，請注意著名的開場旋律，只會出

現兩次，之後就聽不到了。柴可夫斯基接著遵循「正確」的調性繼續前進，第一樂章剩下的部分，表現出多數協奏曲第一樂章常見的架構。（見下文解釋）換句話說，從結構來說，在協奏曲的重頭戲呈示部（exposition）出來之前，前四分鐘是一段調性錯誤的龐大導奏。一些音樂理論家提出非常有創意的翻案，證明這段悠長且受人喜愛的曲調，與協奏曲其餘的部分有微妙關係，但人們不太可能聽出兩者之間的關聯，更重要的是，大概沒有人在乎。一八七五年，在這首新作品的世界首演上，性格傳統保守的波士頓聽眾反應熱情滿溢。由於深受俄國導師苛薄批評的傷害，柴可夫斯基將這首協奏曲交給奧地利鋼琴家漢斯・馮・畢羅（Hans von Bülow），由他在美國巡迴演出時舉辦世界首演，以便減少遭受任何公開羞辱的機會。結果首演引起轟動，觀眾還要求安可終樂章。（不過他還是受到了波士頓樂評家的羞辱，最為人所知的就是批評這首協奏曲「簡直注定無法躋身古典音樂之列」。）一八九一年柴可夫斯基在美國之行的記錄中寫道：「我在這裡要比在俄國風光多了。」

古典音樂作品可以營造出在樂曲中變化發展的聲音環境，因此可能大多數聽眾對音樂的結構比較不感興趣，而更容易被音樂的敘事能力吸引。根據我的經驗，偉大的作品都是能夠兩者兼具。

大致上音樂的結構可分為兩種：一種是作曲家創作音樂所寫下的結構，另一種是人們在

沒有樂譜的情況下，單純聆聽音樂所經歷的結構——當然，聽覺非常關鍵。荀貝格發展出一套創作系統，在每首新作品中以一個完全八度內的十二個半音，透過獨特的序列以及運用半音的特定步驟，讓聲音保持一致。但我從未見過有人能夠完全聽出並重現一組十二音列，也沒有人能夠透過聆聽來感知其運作方式。這種結構設計與運用主題和變奏來作曲完全不同。

但是，先讓我們停下腳步思考一下，聲音的結構是什麼？我們可以說，聲音的結構就像是由振動的空氣建成的隱形屋子，需要透過時間來體驗。這對於我們欣賞音樂來說重要嗎？他們當然可以佔有一席之地。如果音樂的結構像是由積木相疊出來的，那麼當古典音樂是敘事性而非某種已破解的聽覺拼圖時，就不那麼重要了嗎？或換個問法，結構對巴哈的賦格曲來說比馬勒交響曲更重要嗎？

這比想像中的還難回答。我不覺得大家是因為激賞馬勒運用奏鳴曲式的創意手法，或是首樂章與終樂章之間的調性關係，才喜歡他的作品。提醒你，也許這些手法會對潛意識產生效果，但這只是推測而已。畢竟，當你在聆聽一首長達七十分鐘的交響曲時，誰曉得你腦中會有什麼想法呢？

然而，結構與步驟對於創作篇幅較長的古典音樂時非常關鍵，作曲家藉此將樂思延展

成整個樂章，甚至成為一整部交響曲。舉例來說，艾克托・白遼士（Hector Berlioz）曾提出「固定樂思」（idée fixe）的概念——這是一段在他的《幻想交響曲》（Symphonie fantastique）中不斷出現的旋律，比其他旋律更加頻繁。在精彩激情的《幻想交響曲》五個樂章中，上述那段短小而難忘的旋律以各種樣態出現，也幫助作曲家一開始就找到創作取徑：一部以音樂隱喻描述「藝術家人生片段」的標題交響曲，此刻他對某物或某人（「一個鍾愛的意象」）陷入無法自拔的狂戀。當時白遼士確實愛上了愛爾蘭女演員哈麗埃特・史密森（Harriet Smithson），一八二七年曾在巴黎看過她飾演《哈姆雷特》的歐菲莉亞（Ophelia）。在寄出多封杳無回音的情書之後，他創作了一部交響曲來訴說他的執念，於一八三〇年首演。白遼士很快就發現現實與幻想是相去甚遠的兩碼事。無論如何，觀眾還是可以藉由白遼士反覆安排的結構性裝置固定樂思，來「讀懂」正在被演奏出的音符。

當史特勞斯開始著手創作一系列交響詩，他沿用了其他作曲家所創建的傳統結構作為敘事框架。他似乎魚與熊掌都想兼得：每部樂曲都有標題與故事，穩固地建立在前輩傳承的創作步驟之上；這些步驟經過考驗又適切合宜，只是沒有故事標題。（稍後我們將討論「絕對」（absolute）和「標題」（program）音樂的二分法。）當你聽到《提爾愉快的惡作劇》（Till Eulenspiegel's Merry Pranks）時，你可能會認出這是輪旋曲，具有「重現段」

（refrain），可以讓作品連貫起來，又不受限於標題與鮮明的故事情節。《英雄的生涯》（Ein Heldenleben）採用延展開來的奏鳴曲式，而《唐吉訶德》（Don Quixote）的副標題為「以騎士性格為主題的幻想變奏曲」。

當你欣賞建築時，很少會思考它是如何撐起的，也不太會去猜想進入建築時會產生何種感受。哥德式大教堂是個很好的例子，它無疑是建築史上一大成就，人們以石塊和玻璃砌築穿入雲霄數百公尺的教堂，展現出絕佳的工藝與技術：這象徵著上帝的力量與威嚴。而音樂的隱形結構也是如此。建築設計與音樂結構眾多的共通點之一是，兩者都必須透過時間來體驗。但是，你可以控制在建築空間中所花費的時間，而音樂卻可以控制你的時間。音樂從來都不簡單：它一直在變化。即使樂曲名稱只是「第二號交響曲」或「第二十七號作品」，但都像是在訴說著某個故事。

核心曲目相當奇特，既表現出結構完整性又具有敘事能力。這些傑作都是精彩的故事。伯恩斯坦教導我的第一件事是，他認為所有偉大的作品都建立於單一的節奏之上，而其中所有的節奏都與之相關。換句話說，韓德爾《彌賽亞》每個樂章的速度無論是加倍或減半都是根據同一個脈動，始終表現出作品的核心節拍。在一場年輕指揮家的研討會上，他問一位指揮家：「《提爾愉快的惡作劇》緩慢的開場與快板之間有什麼關係？」答案是：速度為二比一。緩慢的導奏要決定快板的速度，必須剛好是兩倍，史特勞斯將

前者速度標記為「平靜的」（gemächlich），後者則是「非常活潑」（sehr lebhaft）。聽眾可能並未清楚意識到這一點，但伯恩斯坦認為這是作品緊密串連的關鍵。

威爾第是根據速度的倍數與分數來創作歌劇。歌劇《假面舞會》（Un ballo in maschera）的核心速度是每分鐘四十拍，而八十拍與一百六十拍權充臨時指標。他是否期待我們這些指揮家能夠察覺，還是如我前面所述，這只是他安排權充到最後一個音符的方法之一？威爾第在譜上同時使用速度術語以及速度記號來標記速度，前者如「適當的快板」（allegro giusto）與行版，後者如「四分音符＝六十六（每分鐘節拍數）」，提供了他希望表達的感覺以及實現的方式。二〇〇一年，我在紐約大學演講結束後，一位義大利學者告訴我，威爾第在擴建位於聖阿嘉塔（Sant'Agata）的威爾第別墅（Villa Verdi）時，還制定了建築設計規範，我一點也不感到意外。

如果你不清楚古典音樂中最常見的幾種結構，請別擔心；一旦了解之後就會變得清楚明瞭，因為你可以聽見它們。貝多芬第三號交響曲《英雄》（Eroica）的終曲經過簡短而活力充沛的導奏後，是一系列根據撥弦（pizzicato）彈奏的主題延展出的變奏。布拉姆斯把作品取名為《海頓主題變奏曲》（Variations on a Theme by Haydn），讓你一目了然。每當遇到「主題與變奏」這種結構性的創作手法，你可以隨著作曲家的奇想，看簡單的曲調如何轉化為一系列變形。記住主題旋律（通常會在開頭呈現幾次）並以此與每個新變奏比

對，就能享受音樂所帶來的樂趣。

記憶是感知音樂結構的關鍵。不過，以拉赫曼尼諾夫寫於一九三四年的《帕格尼尼主題狂想曲》(Rhapsody on a Theme of Paganini) 中聞名世界的「變奏十八」來說，這個概念無法成立，因為它聽起來完全不像原本的旋律。大腦會把這段音樂註記為樂曲中的新旋律。作曲家在這段變奏中把原始的旋律上下顛倒，這種創作手法稱為「倒影」(inversion)。也就是說，當原始旋律上行時，倒影就會下行同樣的音數，以此類推。倒影是作曲家用來創造新旋律的方式，至今仍然是重要的音樂創作素材，但是幾乎沒有聽眾能夠單純透過聆聽來察覺這種手法，*而且我覺得應該沒有人在意。

這種創作手法很像易位構詞遊戲 (anagram)。伯恩斯坦與他的朋友史蒂芬‧桑坦 (Stephen Sondheim) 都喜歡玩易位構詞遊戲，因為只要將一個英語單詞的字母重新排序，便會創造出音韻完全不同的單詞，這與作曲家調整一段旋律中相同的音程很類似。即使是由相同的元素組成，更改順序就有了新的旋律。英語是特別適合玩這種文字遊戲的語言。例如，「凱西」(Cathy) 這個名字可以重組為「遊艇」(yacht)。在伯恩斯坦與桑坦合作的音樂劇《西城故事》(West Side Story) 中，伯恩斯坦特別喜歡分享他從〈我好漂亮〉(I Feel Pretty) 中擷取「我的美多麼驚人」("It's alarming how charming I feel") 這句歌詞，然後將其中一個單詞重新組合，結果變成「我的美微不足道」(It's marginal how charming I feel)。由於

*在傑羅姆‧科恩（Jerome Kern）1927 年的音樂劇《畫舫璇宮》（Show Boat）中，他把開場搭配歌詞「棉花盛開」（Cotton Blossom）的旋律顛倒，轉變成〈老人河〉（Ol' Man River）裡著名的旋律。因為它很短，只有四個音符，而且保持相同的節奏，因此可以感知得出來。

大多數人無法閱讀音樂，因此無法透過研究樂譜來了解作曲家如何運用聽不見的結構，但本書的每位讀者仍會對易位構詞遊戲的煉金術感到驚嘆——「李奧納德·伯恩斯坦」（Leonard Bernstein）可以變成「線上調酒師」（online bartenders）。

在古典音樂所有的曲式中，效果最好的是所謂的奏鳴曲式（sonata form）。（「奏鳴曲」一詞也許不太明確，因為它也指涉樂器獨奏作品。但自從海頓開始探索弦樂四重奏和交響曲的創作方法，奏鳴曲式便確立下來。）這是西方藝術的偉大成就之一。聽起來可能有些誇張，但事實確實是如此。可以肯定的是，古典音樂核心曲目中每一首交響曲、協奏曲、弦樂四重奏、鋼琴奏鳴曲的第一樂章都採用這種曲式。它到底是什麼呢？為什麼能夠從作曲家眾多的選擇中勝出？

奏鳴曲式的基本概念與西方音樂一樣容易理解。兩個對比的主題，一個接一個，由簡短的過渡段落來連結。重點在於兩個主題的性格明顯不同。為了將這些訊息儲存在聽眾的記憶裡，開頭會完整演奏兩次，不會有任何變奏。接下來是兩個對比主題的「展開」（developed）。這表示兩者的音程與節奏都產生變化，身為聽眾我們可以開始探索這兩段旋律的含義。有時，它們似乎相互交融，合為一體。這個部分一旦來到尾聲，神奇的事就發生了：兩個主題於再現部（recapitulation）再度出現。我們聽到這兩個主題以新的方式出現，不再相互對立，而是同為樂曲的一部分。兩者相依而生，表面上的差異融為一

體，就好像海頓爸爸與數百年來的西方音樂家全都在研究中國哲學，其實這兩個迥異的學科是一體的。

為了要凸顯這種一致性，在第一部分的兩個主題，我們最初聽到的是以不同（但相關）的調性呈現，但當它們在最後一部分再次出現時，將會是相同的調性。呈示部—發展部（development）—再現部，結構就是如此而已。貝多芬每首交響曲的第一樂章、你最喜歡的協奏曲、你第一次聽到的莫札特弦樂四重奏，都是這樣的結構，不過……我從小就深受古典音樂吸引，對音樂的結構卻完全沒有概念。我就是喜歡。我怎麼能在一無所知的情況下愛上古典音樂呢？我想，很多讀者可能也會提出同樣的問題。

如果說音樂有哪個方面的力量是你確實了解的，那一定是記憶的力量與再現的樂趣。西貝流士第二號交響曲的終曲就有這樣的片刻。經歷第三樂章漫長的過渡段落之後，一段美妙的旋律響起，引發聽眾無限期待，並以凱旋的號曲收尾。然後便消失得無影無蹤。作曲家以一系列瑣碎的樂段讓我們稍事休息，六分多鐘後這段旋律再度出現，帶領我們迎向感恩與喜悅的壯麗讚美詩。優美動聽的旋律當然很棒，而且不容易撰寫，但動聽的旋律經過很長一段時間再次回來時，更能夠讓我們心滿意足。

奏鳴曲的樂章建立了獎勵記憶的模板。記憶結構就如同你講篇幅較長的笑話或妙語時的

運作方式。安排幽默的情境，持續說話，然後再次提及先前的安排。你的大腦會將兩者連結在一起，然後你就笑了。電視上的情景喜劇與傳統喜劇都是使用這種技術，促使你投入他們的把戲：你參與其中並且獲得獎勵。

大歌劇中發明所謂的雜曲（potpourri）序曲，讓歌劇作曲家掌握另一種以記憶來創造連貫性的方式。在帷幕升起之前，你會聽到尚未開演的歌劇中將會出現的旋律，就像是你在玩牌時一開始拿到的那手牌。（這麼說來，史特拉汶斯基喜歡玩牌就不足為奇了。）也有些歌劇並不以雜曲作為序曲，例如莫札特的《費加洛婚禮》（Le nozze di Figaro）。然而，在《唐・喬凡尼》（Don Giovanni）序曲中莫札特埋藏了最後一景的音樂，也就是第一景喬凡尼的刀下魂從墳墓中復活時的旋律。三小時後，大腦將這兩個支柱連接起來，效果驚人。

明白了記憶的力量之後，我們才能進一步理解華格納的才華，並了解他如何善用比後巴洛克時期創建的所有結構更基礎簡單的元素。儘管後巴洛克時期留下宏偉的器樂音樂傳統，但華格納與同輩布拉姆斯有所不同，他忽略這一切，回到音樂感知結構的源頭──記憶。無怪乎除了歌劇之外，布拉姆斯幾乎創作了各種古典音樂作品，而華格納只寫歌劇，畢竟他顯然是用音樂寫故事。

美好的事物及看似必然連貫的過程，是古典音樂讓我們感到愉悅的要素，唯有仰賴記憶，連貫性才得以存在。華格納在首部成功的歌劇《黎恩濟》（Rienzi）中，嘗試運用五幕中的各種旋律組成十三分鐘的序曲，從而在極為漫長的歌劇中建立連續性。觀賞歌劇時，從第一幕到最後一幕黎恩濟的祈禱，大約每十五分鐘觀眾就能聽到來自這段著名序曲的偉大旋律。序曲像一系列簡介讓觀眾做好準備，以便他們可以在劇中出現詠嘆調或合唱時辨認出熟悉的旋律，並且在心中迴盪，靈光閃現。

當華格納構想出前所未見的《尼貝龍的指環》系列，並撰寫完構成其劇本的史詩，他還必須解決這個問題：如何在需要觀賞四天的四部連續歌劇的序曲中保持某種連續性。何者可以將它們串連起來？這當然無法藉由以雜曲作為首部歌劇的序曲來完成，而長達十五小時的奏鳴曲、一系列輪旋曲或主題變奏曲也行不通。直到二十世紀，伯格的兩部歌劇《伍采克》（Wozzeck）和《露露》（Lulu）才有了這種處理方式。例如，《露露》的每個主要角色都以結構的形式呈現：露露與遜恩博士（Dr. Schön）之間所有三個場景都嵌入了奏鳴曲，以此類推。不過，除了我們這些指揮過作品的人之外，大概沒有人能聽得出來。

華格納的做法是，創造一組簡短的音樂動機，安排在歌劇中的關鍵時刻，而且似乎代表了那些時刻、人物、物品與情緒。大腦會將旋律與令人印象深刻的場景和情節連結在一起，這個神秘的過程在音樂與指涉對象之間建立了永久的關係。從那一刻起，當劇情

繼續往下推演時出現旋律，都會將我們帶回其初次出現的時刻，而且由於《尼貝龍的指環》系列是跨世代的故事，時間感與鄉愁感都因此變得更加動人。

在華格納最後一部歌劇《諸神黃昏》裡，當齊格飛的遺體從萊茵河岸移至季比宏族（Gibichungs）的大廳時，我們聽到的旋律引導我們回想起他的父母，那已是兩部歌劇之前的事了：：回想起他無畏而貞潔的年少時代：：回想起他英勇的成年風華，與遭貶下凡的布倫希德相戀：；最後，來到我們眼前的悲劇。此外，華格納反派角色的動機幾乎都是節奏性而非旋律性的，如巨人、尼貝龍族（Nibelungs）、洪丁（Hunding）等，而他把最簡單的動機留給殺死齊格飛的兇手：哈根（Hager）。他的動機是兩個簡單且重複的音符：「哈—根」。從詩歌的角度來說，這就是所謂的「揚揚格」（spondee）。葬禮的音樂便始於這兩個猛烈的斷奏音（stab）：：哈—根！隨著音樂持續前進，我們一邊回想起故事目前為止的發展，一邊來到佛旦想出絕妙點子的時刻：：他想製造出所向披靡的寶劍，用來維持舊秩序與他的力量，但這是個錯誤的決定。在首部歌劇《萊茵黃金》的尾聲，我們首次聽到小號獨奏對寶劍威嚴的召喚。突然，這兩個斷奏的註解透過和聲與配器的變化，從險惡的「哈根」轉為響亮的「齊格飛」，這個名字同樣是兩個的簡單音節：：齊格—飛（Sieg-fried）！陰與陽、暗與光、惡與良，全都存我們耳邊變幻！我們想起一個故事，時間始於亡逝英雄的父母生下他之前。我們也想起至少在三個晚上之前，在某場演出中第一次聽到這個聲音。此刻是我們投入時間的豐厚回報，也是音樂與記憶來到頂峰的時

刻，證明了華格納是如此的天才。

在一九二〇年代，音樂學家阿爾弗雷德‧洛倫茲（Alfred Lorenz）曾經嘗試以各種結構模板套用在指環四部歌劇上，宛如它們是一部宏偉的四樂章式交響曲。儘管好長一段時間他的分析頗受重視，證明了華格納獨特傑作的價值，雖然是很有創意的見解，但現在卻普遍認為他的研究相當荒謬。

許多二十世紀作曲家，包括德布西與史特拉汶斯基，都反對華格納以音樂動機來代表人物、物件與情感的創作手法。德布西稱這種技巧是在為每個角色製作名片。在此必須強調，華格納從來沒有想為這些讓聽眾記憶的主題取名，他對「主導動機」（leitmotif）一詞及其任何明確的定義嗤之以鼻。但在一八七八年，華格納在拜魯特的員工漢斯‧馮‧沃爾佐根（Hans von Wolzogen）發行了指環系列的動機列表，並為它們命名，而「命運動機」或「救贖動機」的相關論述並不少見。顯然，華格納的想法有非常具體的關聯性，但他擔心若明確解釋的話，這些動機會被簡化甚至遭到醜化，就像德布西的嘲笑。

然而，華格納可能才是最後的贏家。當德布西創作他唯一的歌劇《佩利亞與梅麗桑》（Pelléas et Mélisande）時，他想製造出華格納式的中世紀禁忌之愛的浪漫幻想，但又不使用與任何人物或情境相關的特定動機，也不希望歌劇的戲劇音樂過於明確。德布西並非從

頭開始創作，而是從第四幕的愛情二重唱下手。當德布西創造出不同於長時間逐漸疊加激揚情緒的音樂氛圍時，他覺得自己的作品具有獨創性並成功達到反華格納主義。

在今天，《佩利亞與梅麗桑》匠心獨具的音樂廣受讚揚，但即使在大型歌劇院經常上演，卻仍無法躋身經典曲目之列。到頭來這部歌劇終究讓人不盡滿意，神秘得令我們難以理解。它是描述性的作品嗎？是的。令人回味嗎？有的。美不勝收嗎？毫無疑問。是否會讓你想待到最後一幕？或許吧。

一九六六年，當時我二十歲，第一次在巴黎欣賞《佩利亞與梅麗桑》。這次演出由尚‧考克多（Jean Cocteau）製作，這位已故的作家、製片人與藝術家是二十世紀法國文化的核心人物。地點是喜歌劇院（Opéra-Comique），一九〇二年該劇便是在此舉行世界首演。換句話說，從設計與場地來說都具有歷史意義。每一幕結束，我都能夠換到更好的位置，直到落幕。我在日記中寫著，當時在樂池與舞台上的人比觀眾席裡的人還多。我想我知道原因。

德布西故意不去迎合聽眾的需求——也就是透過環環相扣、一再出現的音樂，建立具有連貫性的封閉形式。劇中兩位主角與他們的不倫之戀缺乏清晰可辦的音樂主題。有些音樂學家試圖找出主題，但同時又指出這些主題不斷變化。也有人說，劇中的動機無關於角色或物品，而是與感覺有關。各界的共識是，每次動機與主題重現時，所使用的和

聲與旋律幾乎都會大幅修改。因此，德布西可能只在乎怎麼運用這些動機與主題來創作歌劇，而不關心我們可能會如何聆聽與理解歌劇。由於這部作品是根據象徵主義劇本改編的，因此你可以說這正好是作曲家想要傳達的感覺，如同兩位主角在第一景黑暗森林中的邂逅，我們也迷失方向了。

當我們見到臨終的梅麗桑，也許還有機會找回前四幕裡所聽到的音樂；但事與願違，在我們的感官已經超載的時候，德布西還丟給我們全新的旋律。如果將此場景與《波希米亞人》之中咪咪（Mimi）臨終場景比較，你就會明白我的意思。咪咪與魯道夫初次見面的旋律，帶領觀眾回到那命中注定的歡樂平安夜，還有此後他們所經歷的一切。而對她的死亡，過去的回憶掀起如滔天巨浪般的情緒吞噬了我們。德布西則希望他的故事繼續延續，梅麗桑初生的女兒必須活下去，朝著晦暗不明的未來前進。儘管德布西的戲劇手法極具大膽的巧思，但在情感上無法令人滿意——而且他也不打算讓人滿意。對於我們這些喜愛這齣獨特歌劇的人來說，除了熱愛自己所熱愛的之外，我們無能為力。

雖然德布西與史特拉汶斯基拒絕華格納主義，但華格納在《尼貝龍的指環》系列中臻至完善的技術卻影響了史特勞斯和伯格的歌劇，也影響了二十世紀初在德國音樂學院學習的一整個世代年輕音樂家的戲劇音樂。當這些音樂家因為第三帝國的建立而淪為難民時，他們無一例外地在劇情電影配樂中延續這個來自歌劇的傳統。你可以從無數樂譜中

找到證據，並感受到音樂家如何運用這項技術，例如馬克思‧史坦納（Max Steiner）的《亂世佳人》（Gone with the Wind）和法蘭茲‧威克斯曼（Franz Waxman）的《日落大道》（Sunset Boulevard）。

隨著新一代作曲家開始掌握電影配樂產業，這些主要受美國音樂學院訓練的音樂家，將華格納式創作法奉為圭臬，任何作曲家都應該用這種方式寫出講述電影故事的音樂，也就是康果爾德所說的「無人唱歌的歌劇」。《星際大戰》（Star Wars）是一部在觀眾一生中持續發展的現代史詩，而約翰‧威廉斯（John Williams）為第一部《星際大戰》創作來代表特定角色與物品的動機，始終將所有的系列連結在一起。就這一點來說，威廉斯的成就超越華格納了。

華格納耗費數十年創作《尼貝龍的指環》，直到一八七六年八月才完整演出。他曾希望在盛大的世界首演展完整呈現，但他的贊助人巴伐利亞國王路德維希二世（King Ludwig II of Bavaria）等得不耐煩，因此前兩部歌劇《萊茵黃金》與《女武神》完成後就分別於一八六九年、一八七〇年進行首演，再過六年世人才能體驗《尼貝龍的指環》所有的作品。而威廉斯（以及繼續運用他的動機並添加新元素的作曲家）則是以下的狀況：他的樂譜最初發表於一九七七年，即使到了二十一世紀，根據其創始動機譜寫的音樂仍不斷湧現，讓《星際大戰》系列的數百萬影迷特別感到親切，他們殷殷期盼著這些基本的作

曲元素以嶄新的樣貌再度出現。對於這些影迷來說，《星際大戰》就是他們人生配樂中非常重要的元素。

如果運用記憶是創作古典音樂的基本結構步驟，那麼就會出現一個問題，作曲家是否運用已經存在且普遍接受的音樂元素來傳達意義——那些幾百年來從其他作品中發展出來、我們都記得的音樂迷因。我們是否都研究過音樂元素？是否都擁有關於西方音樂的集體知識，包括表情、樂器音色與調性？換個問法，古典音樂是否都是「關於」某件事情，抑或是抽象的概念呢？當史特拉汶斯基寫道，作曲家只是在「組合音符」時，他想表達的真的只是字面上意思嗎？即使到了中晚年，他仍以希臘文化為自己的芭蕾舞作品命名，諸如《奧斐斯》（Orpheus）、《阿波羅》（Apollo）以及《阿貢》（Agon）——希臘文意指「遊戲」。

許多音樂哲學家都堅稱音樂無關一切，當音樂聲稱具有某種含義就比較沒有價值。一八七五年，華格納在一封寫給布拉姆斯的信中承認，由於他試圖描述水、火、雲與彩虹，他的音樂因此被指責只是「風景」，而不是音樂。

有價值的音樂無關任何事物（不論是作曲家有意為之，或是聽者不當添加），這種想法來自一場鬥爭的遺緒：發生在古典音樂走向衰敗的十九世紀，在前衛作曲家、音樂書

寫者與教育者的支持之下，這種想法幾乎延續了整個二十世紀。而另一方面，人們數百年來都在描述他們對音樂的感受。即使是最具現代特色的後現代作曲家，也繼續使用音樂表情來「意味」某些事物，像是二〇一四年普立茲獎得主約翰・路德・亞當斯（John Luther Adams），其獲獎作品《化為海洋》（Become Ocean）明顯有形象化的標題；或是二〇一八年喬治・班傑明（George Benjamin）的歌劇《愛戀與暴力的教訓》（Lessons in Love and Violence）中的一個場景，有位樂評家如此描述：劇中一名男人遭到謀殺，伴隨著「咬牙切齒」的音樂。顯然對許多作曲家來說，音樂也可以是關於某些事。

雖然古典音樂核心曲目不一定是在講述故事，但似乎總是參考了其他作品與其音樂表情。隨著我們從一七二〇年發展到二十世紀中葉，音樂詞彙不斷累加，讓人們有越來越多描述事物與感受的選擇，甚至是諸如「假裝恐懼」這麼複雜的情緒也可以表現，這種音樂出現在混搭而成的恐怖喜劇電影，如一九四一年的《捉鬼記》（Hold That Ghost）和一九四八年的《兩傻大戰科學怪人》（Abbott and Costello Meet Frankenstein），漢斯・薩特爾（Hans Salter）和法蘭克・斯金納（Frank Skinner）的管弦樂曲透過控制及弦與配器來引發聽眾的恐懼，有時嚇嚇你，有時讓你對各種荒謬的情況捧腹大笑。而這些電影的目標觀眾都不是菁英知識份子。

所有古典核心的曲目都形塑出一個完整的聲音環境，音樂在其宇宙中朝著某處發展，即

使這感覺是通往它的最終極限。作曲者建立了供你聆聽的隱形結構，也許是四樂章的交響曲：第一樂章是奏鳴曲，第二樂章是柔和多愁的行板，第三樂章是一系列風趣的宮廷舞曲，最後是浩大欣喜的終曲；它也可能宛如一片相對靜態的綠洲，也可能是一系列複雜喧鬧、高度結構化的管弦樂。當樂曲的結尾落入寂靜的剎那，你的大腦會立即回顧演出，並且在理想的情況下理解這段音樂的意義。

莫札特作品的敘事和時空變化萬千，但他的音樂表情（和聲、管弦樂音色、時間跨度等）比華格納少得多，這可能決定了你對一位作曲家的偏好程度。如果作曲家為作品冠上標題，你肯定會直接根據其中的訊息來理解音樂；如果作曲家沒有訂標題，那麼你就有各種方式來享受穿越時空的過程。關於這一點，我們將在適當的時候討論。

當你剛看完一齣新劇，可能會有人問你：「它在演什麼？」如果問的是古典音樂，那就無法回答。提問的方式或許可以是：「聽起來如何？」你肯定有所體悟，但可能無法以言語形容，因為這種經驗是內在的、感性的，也可能是靈性的。況且，人該如何描述看不見、只能體驗的事物？聽起來「如何」，是描述音樂的表象或風格，而非其概念或效果。

西方音樂之所以變成廣為人知的古典音樂，其蘊藏敘事性／描述性的元素是原因之一。

人類就是喜歡聽故事。西方古典音樂作為一種充滿含糊不清但令人印象深刻名詞的語言，並且大致可以理解的形容詞、副詞與從屬子句，以及完全可理解的動詞來操作，而後者能將語言在感知時間內向前推進。音樂會邀請身為聽眾的你為這些名詞賦予意義，進而藉此講述自己的故事。這個過程激發互動，互動則創造了真實。你與我們這些演出的音樂家，一起成為共同的創作者與演出者，共同述說沒有文字又極其私密的故事。

第六章

Chapter 6. Pay Attention!

仔細聆聽！

1954 年 11 月 15 日，伯恩斯坦首次在美國電視節目上露面。

許多人在牙醫診所候診室邂逅作為柔和背景音樂的古典音樂，而有些人則是在打毛線或閱讀時輕輕播放。在紐約市撥打非緊急市民專線 311 投訴住家附近的問題時，通常需要在線上等待幾分鐘。這個時候，紐約人很可能會聽到莫札特的第一號 G 大調長笛協奏曲。正如我們將看到的，古典音樂出現這些情境，是有充分理由的。

古典音樂是否需要全神貫注地聆聽？是否只能存在於宛如非宗派教會的獨立場所？巴爾托克晚年定居紐約時，抱怨這裡到處都是音樂，實在太多了。那是一九四○年代。對他而言，對音樂合乎體統的尊重，就是讓它存在於專屬的環境之中，一個你必須特別前往的場所，而不是讓它入侵你的日常活動，比如在百貨公司買襪子的時候。

我們聆聽音樂的方式落在一段光譜之上，介於被動與主動之間。音樂則存在於感性與知性的聲音世界中。我們參與音樂的方式因人而異，根據生活中對音樂的需求而有所不同，在音樂無所不在、可輕易聽取的今天尤其如此。根據神經科學家巴雷特（Lisa Feldman Barrett）的說法，你的「身體預算」（body budget）以及可以處理音樂感官輸入的感知能力都是有限的。當音樂出現時，你往往也同時穿梭在生活的各種面向之中，而這將會以各種方式影響你聽見音樂的能力。音樂可以位於背景、中景或前景，古典音樂在每種情況

裡都證明它的存在合情合理，即使你在聆聽過程中打了個盹——而且你也不會是第一個這樣做的人。

半睡半醒就像身處於無意識之中，沒有世俗的擔憂與束縛，宛如華格納歌劇中艾爾莎（Elsa）、佛旦、齊格蒙德、哈根等角色所呈現的狀態。《萊茵黃金》開場長達五分鐘的降E大調和弦，目的當然是為了建立故事龐大的時間尺度，但同時也讓聽眾進入小時候父母與祖父母講故事的那種神祕的「故事時間」。華格納在指環系列引用許多故事，其中之一是冰島神話集《詩意埃達》（Poetic Edda），十九世紀的學者認為埃達這個詞的意思是「曾祖母」。

聽古典音樂時房間必須保持安靜嗎？如果你是主動聆聽，那麼答案是肯定的。但是，千萬別忘記喬治·麥可·泰勒曼（Georg Michael Telemann）、亨德密特、莫札特等人都曾為晚宴與學生狂歡等活動創作音樂。但彌撒曲或交響曲就另當別論了。然而，我們確實知道富人經常「欣賞」表演，因為他們在歌劇院擁有自己的包廂，而且其遲到、早退或一直盯著觀眾席裡的人都是非常正常的事。在電燈成為照明工具以及華格納（又是他！）的創新使用方式之前，歌劇院與音樂廳在開演前、演出中、散場時的亮度都維持不變。這在煤氣燈還未發明的時代相當合理。一八七六年，華格納的拜魯特節日劇院（Festspielhaus）打造出讓觀眾聚焦的舞台，演出時燈光昏暗，也沒有傳統歌劇院馬蹄形環

繞的包廂。仔細想想就會明白，那些建於早期的歌劇院側邊包廂看舞台的視野有限、但觀眾席卻一覽無遺的原因了。

音樂會上交響曲樂章之間的掌聲，曾引發多起「公民逮捕」——以噓聲制止鼓掌的聽眾堅信，為了全面理解一部交響曲，每個人都應該在沒有聽眾互動的干擾下，從頭聽到尾完整聆聽。十八、十九世紀關於世界首演與大型音樂會的新聞報導以及作曲家書信中顯示，觀眾常常在樂章之間鼓掌，要求再演出該樂章。貝多芬第二號交響曲第一樂章歡樂的結尾需要掌聲，缺乏掌聲時感覺更像是拒絕了音樂，而非尊重音樂的完整性。扼殺對古典音樂的自然反應簡直違反常理。掌聲的問題也讓許多人擔心自己的行為不成體統，害怕當眾受辱。這種指責他人忽視嚴格禮儀的行為，使得人們不願參加古典音樂會。

二〇一七年六月二十一日，我與捷克小提琴家珊蒂·卡麥隆（Sandy Cameron）及捷克國家交響樂團合作演出丹尼·葉夫曼（Danny Elfman）小提琴協奏曲的世界首演。這部超過四十分鐘的四樂章作品在每一樂章在結束後，都響起了持續許久的掌聲。（這裡必須強調一下，前面三個樂章的結束都很安靜。）我們在舞台上感受到觀眾積極聆聽這首初次相遇的作品，沒有任何錄音可以讓他們預先知道旋律及各樂章的長度。聽到他們的掌聲令人振奮，而且看起來全然是真實的反應。然而，一旦這首協奏曲知名度提高之後，在

整個樂曲結束之前鼓掌是否合適，可能就存在著爭議。

營造氣圍也是古典音樂的效果之一。除了先前針對天／人性、結構與敘事的解釋和描述之外，西方音樂還有其他面向，也許是各種音樂都擁有的特質。音樂能夠控制行為。從畢達哥拉斯與羅馬天主教會，到挑選音樂以安撫等著抱怨衛生部門的憤怒市民的人，這些公民與宗教領袖都深知此一事實：音樂可以是平靜、美麗和文明的源泉。

一七九七年十月十七日，拿破崙在寫給巴黎音樂學院督學的信中提到：「音樂是所有藝術中最能影響情感者，是立法者最應該鼓勵的領域。大師創作的音樂作品具有歷久彌新的感染力，其影響力遠勝於一本談論道德的好書，那種書只能說服人的理智，卻無法改變人的習慣。」拿破崙行軍進入新城市時，無論是征服或解放，都會利用音樂來迎接自己。他會提前派遣使者委託當地作曲家創作，並挑選出新作品，藉此在老百姓與他的軍隊之間建立聯繫。拿破崙一定是特別下了功夫，而這個付出絕對值得。

這無可避免會讓人想要發問，古典音樂是否為一股良善的力量？在本質上是有益的嗎？在格拉斯哥的蘇格蘭歌劇院（Scottish Opera），我曾經詢問同事關於莫札特歌劇《狄托的仁慈》（La clemenza di Tito）的問題，他如此回答：「想想『文明』吧。」藝術家及其支持者都喜歡以藝術作為社會極重要的正向力量，當作令人信服的理由。當然，這個說法

無庸置疑。但人們必須要問，什麼事藝術能夠達成、什麼事藝術無力實現。在古典音樂界，古典音樂散發出來的美德之感（人們視為一種針對教育程度低落者的矯正治療），是許多交響樂團申請資助與推廣計畫的基礎。不過，確實有很多例證說明古典音樂使嬰兒變得更聰明，也可減少倫敦地鐵站的犯罪行為。

也許音樂在道德上是中性的，但西方的古典音樂也是如此嗎？它能夠讓我們無論在個人或集體方面都變得更好？在古典音樂的影響之下，政治理念分歧及經濟地位懸殊的人能夠團結齊心，就這個層面而言，我認為答案是肯定的。體育賽事會分化觀眾，有時導致暴力事件。當音樂停止時，應該要問一個問題：作為一個人我們是否變得更好？「更好」也許是值得商榷的說法，因為我的更好與你的更好可能意義不同。

大家可以同意的是，音樂確實能影響人類的行為，可能導致人們陷入狂暴的情緒、使非法行為看起來情有可原，可以讓我們在跑步機上奔跑起來。它是能夠控制社會的強大媒介，本質上不好也不壞。如果軍事進行曲能夠鼓勵午輕人參戰，讓他們感到光榮無比又無往不利，一方面這可能是好事，但另一方面來說則是壞事。

政治思想與宏偉音樂的強大組合可能會引發民眾騷亂，因此有時警察會在威爾第歌劇首演現場待命。一九三七年，美國聯邦政府基於相同的理由，試圖取消馬克·布利次斯坦

（Marc Blitzstein）的歌舞劇《大廈將傾》（The Cradle Will Rock）在紐約市的首演。如果你反對義大利統一，認為貴族應該握有絕對的統治權、工會對美國企業來說是個威脅，或者認為只要政治動盪就是壞事，那麼你可能就不會支持古典音樂是良善的力量。

當古典音樂用來宣揚與你反對的事情時，這會影響音樂本身、作曲家，以及你現在對此作品的態度嗎？例如，納粹在一九四三年為陣亡將軍舉辦的喪禮上，演奏一八七六年《諸神黃昏》中齊格飛的送葬曲。納粹也利用卡爾‧奧福（Carl Orff）的清唱劇《布蘭詩歌》（Carmina Burana）來證明在世的德國作曲家仍在產出傑作，並且以該作品作為第三帝國文化正當性的象徵。當你在欣賞《布蘭詩歌》的演出時，這些事實會影響你嗎？以伯恩斯坦來說，在一九七一年其作品《彌撒》（Mass）遭人指控剽竊《布蘭詩歌》時，他感到特別憤怒，因為他將後者視為「納粹音樂」。

許多非基督徒也會欣賞教會所委託創作的音樂。近來的音樂學研究指出，由於巴哈是保守的路德教徒，當時他應該是反天主教、反猶太人、反穆斯林。巴哈會認為德國音樂是史上最偉大的音樂，也是德國文化優越性的基礎，如同十九世紀華格納與二十世紀荀貝格的想法。

那麼我們該如何化解這些矛盾？這當然取決於我們如何共同構建出承襲於西方音樂中的

敘事。先前我提到音樂中的名詞是模稜兩可的，但音樂的進程並非如此。無論是否身為保守的路德派教徒，你都可以感受到，觀點不同的作曲家其宗教作品所蘊含的期望與無可動搖的樂觀，就如同你可以鑑賞各種不同信仰的宗教繪畫與禮器的價值。如前所述，韓德爾的生卒年幾乎與巴哈相同，他為商業劇院創作歌劇，而巴哈的人生幾乎都在為萊比錫一座教堂作曲。韓德爾終生未娶，而且相當富有。巴哈以身為二十個孩子的父親聞名，抱怨自己的薪水實在太少了。然而，這些事實有關係嗎？我們如何聆聽與評價他們的音樂是個人的選擇。欣賞音樂時，作品中被我們排除在外與我們所擁抱接納的因素都很重要，因為我們總是容易將自己的形象投射到作曲家及其作品之上。這就是為什麼我們難以在具體說明音樂的同時呈現其非凡力量。

在我年輕時，威爾第的《安魂曲》（Requiem）仍因為太像歌劇而遭受批評，無法認可它是真正的教會音樂，令人驚訝的是，此項批評竟是來自金碧輝煌的羅馬天主教會。威爾第這部傑作中關鍵的一點，它並非以天主教觀點為主的歌劇背景來設定，而是針對天主教會曖昧不明的立場。它的終曲是人類最強烈的疾呼：拯救我（Libera me），而上帝對這最後的請求未曾回應。這與另一著名的宗教作品《彌賽亞》的「哈利路亞」合唱大相逕庭。威爾第的《安魂曲》以其獨特的方式捕捉了信仰的危機，以及這種安全感的失落在我們生命中具有何意義。韓德爾的《彌賽亞》則是再次肯定宗教的力量。作曲家將古典音樂隆重裝扮成告慰亡者在天之靈的天主教彌撒曲，或德國作曲家創作英語神劇時，以

舊約聖經的預言譜寫成音樂，企圖證明耶穌是救世主，並且以基督於天國得榮耀收尾。即使如此，古典音樂還是向我們敞開大門，無論我們的身分與信仰為何，它邀請所有人向它走近。

西方的古典音樂可促進文明發展，或勸誘人們改變信仰？喜歡某一類型的音樂會讓人產生社群意識，我們會感覺自己被團體接納。當古典音樂營造出反對危害社會行為的氛圍時，我們會將其視為一股良善力量，除非我們希望藉由無政府主義的手段來改變社會。如果是這樣的話，古典音樂就成為大眾的另一劑鴉片了。

我認為即使作曲家不是你想共進晚餐的人，或者樂曲創作時代的政治氛圍與你的政治觀牴觸，基本上古典音樂仍是一股正面的力量，以下是我的看法。伯恩斯坦曾發表一系列重要的演說，他在一九五四年的首次電視演說中，以心目中史上最偉大的作曲家貝多芬作總結。我認為我們可以將他的說法擴及到所有的古典音樂。伯恩斯坦將一切歸於所謂的「無可取代」。我們目前所談及古典音樂的天性、時間操控，以及無形卻能夠知覺的結構，囊括了這些古典音樂所流露出的一種確定性，比富蘭克林所說的無可置疑的「死亡與稅賦」（death and taxes）還更加不容置疑。作曲家及其譯者（也就是我們這些音樂家）基於難以解釋的原因，將我們的人生奉獻給這個理念。

伯恩斯坦敬佩貝多芬，因為他「犧牲自己的生命與體力，只為確保一個音符與下個音符之間的關係全然無可取代」。接下來是伯恩斯坦偉大的結語：「貝多芬在樂曲結尾給予我們的感覺是，在這個世界上有些事情是正確的……始終維持自己的法則，能夠讓我們信任，而且永遠不會讓我們失望。」

就是這樣，名列核心曲目的古典音樂永遠不會讓你失望。我們選擇珍視其作品的作曲家，都說服我們認同他的邏輯。然而，所有這些都與許多科學家對宇宙變化過程的看法背道而馳。理論物理學家羅維利（Carlo Rovelli）在其著作《時間的秩序》（The Order of Time）中闡明，宇宙比較有可能是由秩序轉為混亂，而不是從混亂中理出秩序。大爆炸理論有一個概念暗示了，大約一百八十八億年以前的宇宙是處於高度秩序的狀態，並且持續往混亂的狀態發展。

這種演變方式衍生出過程與時間的概念，而人類放在這個脈絡來看顯得渺小。直到二十萬年前，人類才首次出現在一個極其無足輕重的行星上，而目前共有十的二十二次方顆恆星散布在其四周。

古典音樂提出另一種見解，抵抗人類的微不足道，也抵抗周遭必然的混亂──這促使愛因斯坦試圖證明宇宙的一切都如同莫札特的音樂，優美和諧、相互連結。對於我們這

些並非物理學家的人來說，觀察自然萬物、政治情態、人類苦難以及自己逐漸衰老的過程，都是支持羅維利理論的有力證據。然而，那只不過是一種理論而已。即使我們在欺騙自己，但古典音樂依然創造了一個平行時空，彷彿亙古不變，卻又藉由活生生的表演者不斷重新詮釋，而保持充沛的活力。

古典音樂也散發著樂觀的氛圍。無論音樂如何曲折，多數核心曲目都結束在歡樂的氣氛中，也有很多作品是以勝利之姿收尾。有時，人們會取笑樂觀的「好萊塢假結局」，但幾百年來古典音樂都堅持幸福快樂的童話結局。進入二十世紀之前，古典音樂鮮有以悲劇、疏離之情或萬劫不復的恐怖來收場的作品，我們可以將這種現象視為古典音樂如此受人喜愛的原因之一。充滿希望的結局是我們的渴求。即使音樂狂亂不已（你的腦中可能浮現出貝多芬），最後還是堅持一切都會平安無事。歌劇中有個類型叫做「拯救歌劇」（rescue operas），從字面上來看顯而易見，貝多芬的《費黛里奧》便是出色的例子。

將大調視為快樂的音樂，而小調的則屬哀愁或悲劇的音樂，是希臘調式對人們最重要的影響。稍微調整三和弦的中音就能將大調變成小調，無論你是否認識這個和弦，我們都對這種細小的差異非常敏感。比如，貝多芬的九部交響曲全都以大調收尾。一九九九年，柏林愛樂與指揮克勞迪奧‧阿巴多（Claudio Abbado）安排慶祝千禧年結束的除夕音樂會時，所有的曲目都以歡樂的大調結束：貝多芬與史特拉汶斯基是A大調，德佛札克是

G大調，馬勒是D大調，普羅高菲夫是降B大調，最後的荀貝格早期清唱劇作品《古勒之歌》（Gurrelieder）則是C大調。慶祝活動大致聚焦於二十世紀這段政治與藝術都瞬息萬變的時期，由於這場音樂會也是千禧年的盛事，因此可以說涵蓋了整個古典音樂的歷史。而這些在柏林演出的樂曲都在其慷慨激昂的尾聲中，向二十世紀告別。

古典音樂的歡樂並不愚蠢天真，樂曲結尾的歡樂是努力爭取來的，聽眾也需要專心聆聽此過程才能有所感受。當樂曲結尾帶有悲劇色彩時，我們不該忽略這些特例，並接受其為合理的處理方式，例如柴可夫斯基的第六號交響曲《悲愴》（Pathétique）的終曲，或舒伯特的聯篇歌曲《冬之旅》（Winterreise）。稍後將提及浪漫歌劇，因為與室內樂和交響樂作品不同的是，浪漫歌劇確實常以悲劇結尾，並且在最後一幕使用小調和弦。（但核心曲目中大多數的德國浪漫歌劇並非如此。）

要理解上述這些內容，無需到音樂學院求學，只要從頭開始全神貫注地聆聽音樂，即可輕鬆理解所有的內容。大多數人從來不會從第二章開始閱讀，看電影也不會遲到，尤其是第一次看的時候。古典音樂作曲家的創作也是如此，從頭引領你到結束。有時，作曲家會直接把你拋入作品裡，像是米凱爾·葛令卡（Mikhail Glinka）的歌劇《盧斯蘭與魯蜜拉》（Ruslan and Ludmila）序曲，在你喘口氣之前，你已搭乘雪橇奔馳在音樂中五分半鐘了。有時（應該說往往）作曲家會以緩慢的導奏開啟很長的曲目。仔細聆聽！這些元素

可能會再次出現，也可能只是將你帶入一個旅程的獨特世界。

聆聽貝多芬的九部交響曲，很容易就能體驗上述兩種狀況，但前提是你在樂曲一開始就做好準備。他的第八號交響曲與葛令卡的序曲一樣：我們在第一小節就被推入呈示部，完全沒有任何導奏。然而，在一八○二年創作的第二號交響曲中，以當時的標準來看，導奏的長度出奇地長，持續了三分鐘之久，佔第一樂章演奏時間的百分之三十。在此向你預告接下來的驚喜，他的第二號交響曲第一樂章的結尾起來幾乎像是終曲，第八號交響曲第一樂章的結尾則是歡樂的小玩笑：十分鐘前絢麗開啟樂章的宏亮旋律，化成了一段安靜的片段。

雖然貝多芬總是出其不意，但正如伯恩斯坦所言：只要你被他迷住了，一切都似乎顯得理所當然。現在我們很難想像貝多芬第五號交響曲的開頭在當時帶來多大的震撼，如同第八號交響曲，它一開始就抓著你的衣領一把將你拉進來。然後，想像你是好奇的維也納人，參加第九號交響曲的首演會有什麼反應。（也許你可以想想第一次聽到的感覺；如果你還沒聽過，那我羨慕你將享受「新發現」的樂趣。）你能預測龐大第一樂章的開頭長什麼樣子嗎？或預測其長短與形式？不過，一旦貝多芬召喚你進入他的宇宙，你將化身為獲准穿越時空的旅者，同時仰望星空又俯視地球，擁抱人類大家庭。後來人們才從照片中看見，我們藍綠色的小行星漂浮在漆黑的宇宙與熾白的天體

之間，而貝多芬在超過一百多年前就做到了。古典作曲家充滿創意，分享自己音樂天賦也是他們與生俱來的能力。

如果你仔細聆聽，柴可夫斯基的《羅密歐與茱麗葉》（Romeo and Juliet）「幻想序曲」（overture fantasy）會讓你體驗另一種創作方式。你可以根據其標題與概述得知兩件事：樂曲的主題和曲式大概是某種幻想曲。然而，是什麼樣的幻想曲呢？序曲的功用通常是：為隨之而來的音樂揭開序幕，可能是一齣歌劇或芭蕾舞劇。不過，這部序曲是獨立的樂曲。或許在音符出現之前，柴可夫斯基早已引發你的好奇心，想聽聽看他如何處理莎士比亞的戲劇。

《羅密歐與茱麗葉》始於一段頗具俄羅斯色彩的教會讚美詩。如果你深深陷入音樂之中，可能會覺得這段旋律描繪的是羅倫斯神父。我們沉浸於墓葬音樂長達四分多鐘，充滿哀傷與虔篤之情。接著一段過渡樂段把我們帶入似乎是描寫衝突的暴力音樂，你推測這段指的是蒙特鳩家族（Montagues）與卡普萊特家族（Capulets）。另一段過渡樂段巧妙地帶我們迎向必然是描述愛情的音樂：兩位天真薄命少年的狂喜之美。然後，作曲家引領我們回到比先前更大更暴力的衝鬥。這次，銅管演奏宗教音樂，彷彿正在與戰鬥音樂拉鋸：這是教會與仇恨之間的搏鬥。愛的主題以飽滿而激情的姿態再次出現，與教會音樂並肩作戰，大膽地對抗戰鬥音樂。暴力獲勝，隨著愛情主題在我們面前瓦解，音樂以低

音號延長的音符與定音鼓類似送葬曲的節奏，流露出令人心碎的感覺。開頭如管風琴般的和弦再次出現，對我們而言具有深遠的意義，因為我們似乎在這二十二分鐘裡經歷了一生。低音部的哀鳴吶喊出愛情主題，幻想序曲隨著定音鼓的滾奏與猛烈的和弦落幕。

這是一段故事嗎？是的。它是線性的嗎？不是。也就是說，除非你的大腦分析的結論認為這首曲子可能是線性敘事，否則順序應該是這樣：音樂首先將我們帶進「故事時間」，我們看見羅倫斯神父站在兩具俊美少年的屍體之前，而神父回想起讓他（以及我們）來到這個境地的緣由。因此，結尾的音樂把我們帶回羅倫斯神父開始陷入回憶與悲傷之中的時刻──這持續了二十二分鐘，但其實神父的思考過程只花了幾秒鐘。顯然地，你可以這樣排列出時序。但是，這首曲子是音樂會的曲目，只會在你心中的劇場上演，就像你的夢境無需線性敘述一樣。

德布西在早期交響詩《牧神的午後》（*Prelude to the Afternoon of a Faun*）的開頭，也做了同樣令人出乎意料的安排：以一段長笛獨奏帶出主題。如果你在音樂會上欣賞這首曲子，台上將會有八十五名樂手在座，但只有一人獨自孤單地演奏。請注意這段旋律，因為它每次出現都會穿著不同的服裝，伴隨著不同的和聲，由不同的樂器組合演奏。這麼說來，其實德布西的安排非常簡單，但也是傑出的主題變形。德國作曲家也許會變動音符，或擴展音程來發展這段令人回味的旋律，但不會大大更動配器方式。顯然，德布西認為改變旋律音色，以此將時間向前推進、讓作品不證自明是合理的作法。最後一次重複由加

了弱音器的法國號演奏旋律，第一小提琴負責和聲，而不是旋律，低婉地告別一段寧靜緩滯與幽微變化並陳的旅程。

拉威爾的《波麗露》（Bolero）是核心曲目中表現上述概念的最高典範。所有曲子的發展都是透過維持不變的部分來確立，如此，你才能藉此判斷正在產生的變化。如果你選擇專心傾聽古典音樂，而不是愉悅而被動地沉浸其中，就會發現這是古典音樂運作的方式。

你在閱讀本書的當下，大概不曉得自己實際上移動的速度有多快——位於赤道大約每小時一千六百公里，速度會隨著向兩極移動而遞減。如果現在房間裡有個物體停下來的話，你就會知道自己正在移動，因為你可以將其他物體與靜止的物體進行比較。古典音樂與作曲家讓樂曲某些部分維持不變，又同時改變某些元素，這樣的做法與上述的舉例如出一轍。對作曲家來說，運用這種手法並不困難，而且規則早已深深烙印在每首核心曲目之中了。

我們的感官系統是相互連結的。義大利人習慣用 sentire 這個動詞來指涉所有的感官，莫札特的《唐‧喬凡尼》就有一段義語台詞：「Mi pare sentir odor di femmina!」（我感覺到女人的香氣！）而其他語言則將其細分為聽覺、視覺、觸覺、嗅覺與味覺。人類的嘴巴

只有五到六種味覺：鹹、甜、苦、酸、甘（鮮），也許還可以加上脂肪味。不過，我們的鼻子可以偵測出上萬億種獨特的氣味。我們感知音樂的方式可能更接近我們鼻子的運作方式，儘管以音樂的複雜程度來說，無法建立資料庫。

二〇一七年的三月有段短片在網路上瘋傳。天生色盲的十歲男孩凱森・厄貝克（Cayson Irlbeck）獲得一副能夠過濾掉部分光譜的眼鏡，讓他首次看見顏色。諷刺的是，他第一次能夠區分顏色是透過限制感官輸入來模仿大多數人「正常」所見。他轉向父親，激動地哭泣。數百萬人看到他的反應，覺得必須分享出去。重點是，男孩並沒有失明，他的症狀是色覺辨認障礙。當他透過消除無關的資訊來開啟自己的感官時，他迎來意義重大的改變，而他體驗人生的方式將永遠改觀。

這也就是人們擁抱古典音樂時會發生的事，過濾掉了噪音，揭露出被埋藏的美妙樂音。沒錯，音樂一直都存在，但是古典音樂囊括了你過去可能沒注意到的各種色彩與密度。於是，你對人生有了全新的認識，並且加入其他集體經歷或想像過各種音樂經驗的人──而他們的經驗之中，有些是你從未體驗或不曾獲准進入的世界。當莫札特、德布西與華格納的音樂進入你的生命，那正是小男孩厄貝克看見色彩的時刻。

第七章

CHAPTER 7. THE FIRST TIME:
WEAVING THE WEB OF CONTINUITY

初次聆賞：編織連續之網

法國王后瑪麗・安東妮（Marie Antoinette）位於凡爾賽宮的小劇院。她遭逮捕並於
1793 年處死之前，曾在此演出博馬舍（Pierre Beaumarchais）的戲劇《塞維亞的理髮
師》（*The Barber of Seville*），飾演女主角羅西娜（Rosina）。

你有辦法為初次聆聽一首樂曲預先準備嗎？是由你已知的作曲家創作的嗎？你是否聽說過這位作曲家卻從未聆聽他的作品？你是否對這首曲子的各種資訊一無所知？你是否會為此感到膽怯？上述各式各樣的問題都創造了全新而獨特的機會。現在就讓我們深入探討吧。

曾寫出現代童話《胡桃鉗與老鼠王》（Nussknacker und Mausekönig）的德國作曲家、指揮家、作家霍夫曼（E.T.A Hoffmann）在一八一〇年看了貝多芬最新作品的樂譜，也就是沒有別稱的第五號交響曲，他發現音樂中出人意表的新穎手法，而且顯然顛覆傳統。（當時他還未聽過演出。）霍夫曼在一份萊比錫的刊物上發表了長篇大論，對後世影響甚鉅。以下是其中一段引文：

貝多芬的音樂……向我們展示宏偉而廣袤的王國。一道道熾白的光束射穿了這座王國的黑夜，我們意識到沉重的巨大黑影包圍著我們，上下擺動愈發逼近，最終吞噬了我們——卻沒有吞噬無限渴望所帶來的苦痛；在這股渴望中，所有歡愉隨著旋律創始者的狂喜而短暫浮現，隨後煙消雲散。只有憑藉這種痛苦——混合著愛、希望和歡樂，本質上消耗我們但不摧毀我們，試圖以所有激情的和諧聲響來撕裂我們的

胸膛——我們才能安然渡過折磨，如同領受聖餐者通過永生的考驗！

霍夫曼這段文字所描述的發現令人嫉妒。有可能發生在你身上嗎？答案是肯定的。

事實上，這就是一九六〇年代數百萬人重新發現馬勒的交響曲所經歷的感受，如今馬勒的作品已是音樂廳裡常見的曲目了。你永遠無法預測那一刻會在何時出現，而且大多數人可能也無法像霍夫曼那樣以貼切的詞句表達出我們的感受；但是讓人有著對人生有所體悟的聆聽經驗，總是暗藏於新作品的潛能當中，坦白說，當一位出色的演譯者演出你「已經認識」的作品時也會發生同樣的情況，你心裡可能會這麼想：「我從未聽過這種詮釋方式。」

更重要的是，你初次與一首樂曲相遇，無論是錄音或現場演出，必然是一場表演。這表示「發現一首作品」與「欣賞作品演出」兩種經驗會相互交融，而它們將會在後續的表演提供訊息。「沒有人能像伯恩斯坦那樣指揮馬勒。」一九九〇年這位知名指揮逝世，此後的幾十年仍常有人這麼說。多年前的演出與發現，在人們的記憶與人生經驗中留下了指標，私人的故事就此開始，一道人們終生都會好好珍惜的入口。

一九六五年三月十九日，我在紐約大都會歌劇院欣賞普契尼歌劇《托斯卡》（Tosca）的

演出，這場不是新的製作。當時我只聽過在錄音室錄製的《托斯卡》，我有三個版本，十九歲的我很熟悉手上所擁有的版本。我努力工作只為獲得那天晚上的票是有原因的：經歷一連串演出取消以及報章雜誌上無休止的八卦報導，缺席七年的瑪麗亞・卡拉斯（Maria Callas）終於重返紐約舞台。當時人們身掛標語在大都會歌劇院外遊行，上頭寫著「法蘭可・柯瑞里：世上最偉大的男高音」（Franco Corelli: The World's Greatest Tenor），雖然難以想像，但古典音樂文化史上確實發生過這樣的事。柯瑞里的粉絲不希望卡拉斯搶走他的風采。

如果你不知道《托斯卡》的情節，請容我為你說明，普契尼在第一幕開場托斯卡進場時，巧妙結合了動作場面（逃犯闖進華麗的羅馬天主教堂）與浪漫情節（男高音唱出一段對女主角表達愛意的詠嘆調）。當托斯卡抵達教堂時，我們會先聽見她的聲音。她唱著情人的名字⋯⋯「馬里歐！」越走越近，並重複著他的名字。

那天晚上，有三千八百四十九位觀眾聽見我以前只在唱片裡聽過的聲音。我記得我是這樣描述坐在觀眾席中的感受：感覺像是有人在樂池旁邊把手指放進插座，而我們所有人都感受到一百二十伏特的電擊通過身體，瞬間從一群歌劇迷轉變成一座部落。她登台時，手中捧著一大束黃玫瑰，穿著設計師馬歇爾・埃斯科菲耶（Marcel Escoffier）為她量身打造的戲服，我們全都陷入瘋狂。當時的情形只能用「瘋狂」來形容，你若好奇可以把

這段錄音找出來聽：那是長達兩分鐘永生難忘、歇斯底里的掌聲加尖叫。

歲月悠悠流逝，後來我又經歷了許多場《托斯卡》，有時候當觀眾，有時候站在指揮台上。但在大都會歌劇院的那一夜，是我欣賞《托斯卡》的起點，不僅讓我回頭評判那些錄音室的錄音，也設下難以企及的美好標準，從此欣賞《托斯卡》時都必須以此衡量。

從某種意義上說，我並沒有為那次經歷多做準備，雖然在抵達舊大都會歌劇院之前，我就對這部作品及其演出者了解甚多。但如果你想要的話可以做些準備，給自己些許期望與線索，讓你的體驗不會僅止於天真的發現。應該說，有些人只是想要感受沒聽過的作品所帶來的驚喜，而我希望做更多準備。

我至少會想知道作品的長度，這通常可以在節目冊裡看到；而如果你聽的是錄音版本，那要知道樂曲多長就更容易了。如此一來，就可讓你的大腦對你即將經歷的時間長度有個底，如同有了一座樂曲進行中的倒數計時器。這樣就會像閱讀紙本書，你總是知道自己讀到哪裡，因為你可以測量書封與書底之間的距離。

拉威爾《波麗露》同樣的旋律有十八種配器，伴隨著持續不斷的小鼓節奏。據說一九二八年世界首演時，有位婦女在經過十五分鐘毫無變化的反覆旋律後，開始以法語

大喊大叫：「他瘋了！他瘋了！」（Au fou! Au fou!）如果她知道一切將在一分鐘後結束，可能就不會脫口而出了。但是她怎麼會知道呢？或許曲子又持續十五分鐘也說不定。

樂曲創作的年代與地點也是容易獲得的資訊。先前提過，歷史時間可以作為你參考的基準點。如果你相信現代主義的概念，或者年表是你欣賞作品的要素，那麼對你來說，樂曲創作的日期可能更為重要。有人說是李斯特「發明了崔斯坦和弦」。這個著名的音程搭配在華格納的歌劇裡無所不在，在往後數十年，當作曲家想傳達出籠罩於死亡陰霾的愛情時，就會引用崔斯坦和弦。這種和弦或許真的是李斯特的發明，但是華格納創作出《崔斯坦與伊索德》。年表可以呈現有趣的事實，卻幾乎不會影響人們對作品的喜厭程度。

然而，將音樂放在歷史脈絡來看又是另一回事了。我們不僅可以想像、模擬當時的環境，還可以自己的知識與我們身處的年代與之做比較。大多數的古典音樂愛好者都知道法國身兼劇作家、錶匠和間諜的博馬舍的兩部劇作：一七七五年的《塞維亞的理髮師》與一七八一年《費加洛的婚禮》，儘管著名歌劇改編創作的時序是顛倒過來的，莫札特的《費加洛的婚禮》寫於一七八六年，而羅西尼的《塞維亞的理髮師》則創作於一八一三年。一旦了解博馬舍在兩部戲劇之間的工作，就會讓你對作品有更深刻的了解：他為路易十六效命，在美國革命戰爭中擔任間諜和特務，提供資金、彈藥與補給予

殖民地的居民。由於美國大革命的成功以及法國君主制度的腐敗，導致博馬舍在《費加洛的婚禮》描繪上流社會時敵意更加明顯，因此最初遭法國當局禁演。羅西尼歌劇中的主角年輕伯爵與他最終抱得的美人（才華橫溢的羅西娜），在莫札特譜曲的第二部歌劇中成為道德淪喪的伯爵與慘澹的妻子。美國、法國、西班牙、義大利、奧地利與英國的政治基因都包裹在那些備受喜愛的「標準曲目」歌劇中。瑪麗王后說服了丈夫，允許《費加洛的婚禮》解禁。她很喜歡扮演《塞維亞的理髮師》中的羅西娜，一七八五年八月十九日，瑪麗王后在她私人劇院的最後一場演出飾演羅西娜。（她在一七九一年六月被捕，並於一七九三年十月十六日被送上斷頭台。）

美國人也可以找到與《費加洛的婚禮》的某種連結。詩人羅倫佐・達・蓬特（Lorenzo da Ponte）將博馬舍的劇本改編為義大利語腳本，他比莫札特長壽許多，後來成為紐約哥倫比亞大學首位義大利文學教授，一八三八年逝世時已是美國公民。

這就是欣賞音樂的關鍵：作品的歷史背景可將聲音脈絡化，在我們第一次欣賞時邀請我們進入它的世界。

有時你會聽到很熟悉、甚至可能是你最喜歡的作曲家所創作的音樂，但對於作品本身卻是陌生的。那有可能是早期作品，比那些進入核心曲目的創作時間還要早，你可以將

它歸類為「年少之作」（juvenilia）。有的作曲家需要一些時間來找到自己獨特的聲音；有的作曲家的聲音似乎與生俱來。莫札特花了一些時間探索，但柴可夫斯基與伯恩斯坦一開始作曲時，似乎就已確立我們現在所熟知的樣貌。（不過，必須為莫札特說句公道話，他的第一部作品是五歲時創作的。）而貝多芬的作品則是越來越深刻，即使是早期作品也相當出色。因此，如果你所知道的作曲家有足夠的財力、才華及良好的健康狀態，能在生命中將自己的音樂發揚光大，那麼你不熟悉的作品就會帶來挑戰辨認的樂趣與新發現的意外驚喜。你所聽到蓋希文寫下的每個音符，都是在十八年之內創作出來的，從一九一九年第一首熱門歌曲《史瓦尼》（Swanee）到一九三七年因腦瘤離世，他的作曲發展時間相當短暫，享年三十八歲。活到二十世紀、享壽八十七歲的威爾第，以及享壽八十五歲的史特勞斯（一八六四年至一九四九年）的狀況就不一樣了。這兩位作曲家的任何一部作品，都可以拿來與你已知他們的作品進行比較，只要知道其創作時間以及當時世界政治、藝術、哲學的脈動，不僅能夠在你認識新作品時有所啟發、深入理解，對於已知的作品也有同樣的效果。還有些作曲家後來一蹶不振，例如一九二〇年代的西貝流士，他在生命最後三十年沒有交出任何作品。

另一方面，史特拉汶斯基曾經說過他的創作原則是「超越自己的名聲」，一生都在追求比二十世紀現代主義更加前衛的最新潮流。你不太可能在一九六六年的《安魂聖歌》（Requiem Canticles）中聽見來自一九一〇年《火鳥》（Firebird）的元素。不過，你可以拿自

己所知道的史特拉汶斯基作品作為時間標準，聆聽他的下一部大型作品，並追溯他如何針對上一部作品做出方向改變與反應。例如，你是否可聽出一九一三年的《春之祭》與一九一七年《夜鶯之歌》（Song of the Nightingale）之間的關聯性？你可能會發現，雖然他的風格一直在變化，但某些元素卻始終如一——或者你也有可能無法辨識出來。為了確保藝術的活力與現代性，破壞風格的連續性是前衛派宣言提倡的手法之一。二十世紀上半葉常有作曲家在陷入創作瓶頸時突然從頭來過，建立全新而一致的聲音。你可能會發現懷爾早期的作品，如小提琴協奏曲與表現主義歌劇《主角》（Der Protagonist），很難與後來的音樂劇《三便士歌劇》（The Threepenny Opera）和《街景》（Street Scene）有所連結。普羅高菲夫與亨德密特的作品也是如此。

史特勞斯寫出兩部暴力激昂的歌劇《莎樂美》（Salome）與《艾蕾克特拉》時，絕對未預料到他最後一部歌劇《隨想曲》（Capriccio）會如此清柔淡雅且蘊含智慧。然而，如果你聽了他一九〇九年的《艾蕾克特拉》，接著聽他下一部寫於一九一一年的《玫瑰騎士》，你可能會驚訝地發現兩者眾多相似之處——當你在觀賞時是不可能聽出來的。在歌劇院的舞台上，前者是古希臘宮殿裡骯髒傾頹的庭院，而後者的故事則發生在裝飾華美的維也納風格房間裡，歌手的打扮像是從莫札特的作品中走出來的人物。當然，史特勞斯試圖重現西元前四百年希臘悲劇固有的暴力特質，及建構一七四〇年代浪漫化的維也納，並加入聽起來像十九世紀的維也納式華爾滋，而使得這兩部作品的風格有顯著

的差異。這裡要特別注意的是，在莫札特的時代華爾滋尚未出現，但正如威爾第對古埃及的想像，沒有人會介意聽見華爾滋時看著台上戴著撲了髮粉假髮的演員。其實《艾蕾克特拉》裡也有華爾滋，除非你閉上眼睛細聽，否則可能無法察覺。聆聽這些歌劇的錄音有個好處，在沒有視覺效果的干擾之下，作曲家手法的相似之處將更容易聽見。

二〇一七年，指揮弗拉基米爾‧尤洛夫斯基（Vladimir Jurowski）與倫敦愛樂在林肯中心演出拉赫曼尼諾夫第一號交響曲，這是我第一次欣賞這部作品。此曲創作於一八九五年，兩年後在聖彼得堡舉行世界首演，結果有如災難。直到一九四五年才有了第二次演出，那時作曲家已經離世。以我演出過多首拉赫曼尼諾夫作品的經驗來看，二〇一七年這場演出的組合帶來美好的體驗。令人震撼的是，拉赫曼尼諾夫在這件作品中頻繁引用中世紀為亡者吟唱的聖歌《末日經》（Dies irae）。幾百年來這段旋律持續繚繞於西方經典曲目之中，莫札特、白遼士和威爾第都曾運用過；但更重要的是，它是拉赫曼尼諾夫成熟作品中經常出現的元素，例如他的最後一部管弦樂作品，一九四〇年在長島創作的《交響舞曲》（Symphonic Dances）。因此，我聆聽拉赫曼尼諾夫作品的順序是從他創作生涯的終點出發，回溯到他的第一首交響曲，發現他年輕時就著迷於死亡與生命有限的概念，這讓我對他深感興趣。正如我先前提到的，古典音樂利用時間，同時也抵抗時間。

大眾對於能夠成為核心曲目的音樂的挑剔程度令人費解，即使作品出自非常受歡迎的作

曲家也是如此。為什麼我們只知道某些貝多芬的奏鳴曲，卻沒有聽過其他的呢？問題在於品質高低，或者組成的音樂元素及作曲家運用材料的方式有不可言喻之處？為什麼我們都聽過蓋希文的《藍色狂想曲》（Rhapsody in Blue），卻不知道他寫過《第二狂想曲》（Second Rhapsody）？柴可夫斯基可說是世界上最受歡迎的作曲家。好萊塢露天劇場的固定節目全柴可夫斯基音樂會，週末的三場音樂會共售出超過五萬張票。其他古典音樂作曲家都無法達到這種票房，即使是貝多芬也無法企及。但是，雖然柴可夫斯基有很多作品可供聆賞，其實大眾只接受他小部分的創作：六部交響曲的最後三部、小提琴協奏曲、三部鋼琴協奏曲的其中之一、三部幻想序曲的其中之一、一部他認為「既大聲又吵鬧」的莊嚴序曲，以及三部芭蕾舞劇的所有音樂。除了一些較知名的作品如歌劇《尤金·奧涅金》（Eugene Onegin）之外，事實上共有八十部作品標上了作品號，這表示研究者認為這些都是重要的作品，其中包括管弦樂組曲、弦樂四重奏、十一部歌劇、歌曲、鋼琴曲與合唱曲。因此，如果你好奇的話，柴可夫斯基還有很多作品可供你享受初次聆聽的體驗。

把未聽過的作品找來聽的過程具有啟發性。你可能會找到自己真正喜歡的音樂，就像是柴可夫斯基單樂章的第三號鋼琴協奏曲。聽他的歌劇會讓你更加理解，作曲家在沒有歌詞的情況下其樂曲所蘊涵的意義。你大概可明白，為什麼這些作品很少演出，這也將使你領悟到，包括天才作曲家其不可預測的偉大性。以上這些發現都會讓你所愛的作品顯

得更為珍貴。

我曾經著手以柴可夫斯基鮮為人知的管弦樂作品為主題的音樂計畫，那時我想到一些從未思考過的事情。旋律不僅要令人印象深刻，還要以妙不可言的方式透露它所隱含的樂式。那是一首歌嗎？它的輪廓能夠成為獨奏家與樂團之間拉扯平衡的對象，進而成為協奏曲嗎？它值得發展成交響樂嗎？柴可夫斯基特別擅長理清他的樂稿與創作中隱含的樂式。舉例來說，他的第三號鋼琴協奏曲最初設定為一部交響曲，後來卻放棄了這個曲式，很可能是因為這些旋律既無法承受面對交響樂的「壓力」，也不足以涵納後續的樂章。

對有些人來說，上述內容聽起來可能都太深奧了，但如果你聆聽柴可夫斯基的四部管弦樂組曲，就會理解我的意思。這些樂曲絕對屬於柴可夫斯基的風格，但對比的第四、五、六號交響曲，構成第三號鋼琴協奏曲每個樂章的素材，永遠無法支撐極具戲劇性又龐大的交響曲。由此可見作曲家冷靜的自我評判，他不想拋棄這些旋律，但也深知它們的極限。

當你輕易地欣賞到柴可夫斯基與拉赫曼尼諾夫的音樂時，似乎就有數百位二十世紀作曲家的音樂從音樂廳與歌劇院消失。你也許會在節目單上看到他們的名字，並對於即將聆

聽他們的作品而感到不安，因為人們告訴你音樂消失是有「原因」的，說白了就是不夠好。不過，你也應該閱讀關於這些音樂消失的根本情勢，因為二十世紀是戰爭的世紀，古典音樂在當時既是武器也是攻擊目標。

作曲家如埃貢・韋勒斯（Egon Wellesz）、馬里奧・卡斯特努沃—泰德斯可（Mario Castelnuovo-Tedesco）與沃爾特・布雷・馬克斯（Walter Burle Marx）都是鮮為人知的人物，他們在核心曲目年代的末期進行創作。只要你看到作曲家是來自那個時期，他們的音樂都值得一聽，而且應該保持開放的心。在充斥著文化優越之爭的世界，隨之而來的報復、損害與清洗經常波及作曲家與他們的音樂。還記得人們在一九六〇年代重新發現、接納馬勒嗎？只要有人演奏其他音樂家的作品，這種情況也可能發生在他們身上。

一九八八年，我將康戈爾德的升F大調交響曲的錄音帶去伯恩斯坦位在康州費爾非（Fairfield）的鄉間別墅。那次我難得單獨與他共進晚餐。餐後，我告訴他我發現一首相當有趣的曲子，問他是否願意聽聽。

我播放了交響曲的第一樂章。伯恩斯坦只知道這是一部交響曲，因此可能預期會有四個樂章。他全神貫注聽完十二分鐘的第一樂章後，仍然不知道作曲家是誰，但很喜歡這首曲子，並要求再聽第二樂章。於是我繼續播放，每一個樂章結束後，我都給他退場的

機會。交響曲的第三樂章是情緒高潮之處，促使他跳到鋼琴前，重複樂曲開始約大二十秒之後的動機及駭人的和弦結構替換。終樂章結束後，我告訴他這首曲子的作者是誰。

我還告訴他，雖然這首曲子在一九五二年完成，但直到一九七二年，也就是作曲家去世十五年後，才首度在音樂會上演出。

第一次聽的時候，伯恩斯坦認為這部交響曲應該在第三樂章結束，如此一來就會成為一部貨真價實的悲劇交響曲。我猜他是依據馬勒的晚期作品來判斷的，非常合理。雖然在樂曲結束前有個黑暗的警示，但他未預料到，也可能是不希望看到，歡快的終樂章將第一樂章溫和的第二主題轉化為光明正向的進行曲。

儘管如此，體驗他「弄明白」的過程既美好又令人振奮，因為即使是伯恩斯坦也需要聆聽不下一次，才能將古典音樂作品理解透澈。大約在同一時期，伯恩斯坦公開表示他喜歡史坦納的音樂。我敢肯定，要不是他在一九九〇年去世的話，他會把注意力轉向康戈爾德。諷刺的是，他的老師迪米特里・米卓普羅斯（Dimitri Mitropoulos）也曾在一九五九年說他終於找到了「完美的現代作品」，計劃在下個樂季與紐約愛樂樂團合作演出康戈爾德的交響曲，卻因為米卓普羅斯的離世戛然而止。

現在你第一次聽到的音樂，往往是在世作曲家的新作品。聽到來自當代的聲音，一位作

曲家與你共處一室，甚至在你面前指揮這部新作品，對你來說，這是非常令人興奮的時刻。你也可能感到異常沮喪，特別是當作品在音樂會上被安排在我們熟知的核心曲目之前，或是介於其中。這將會增加大腦的負擔，通常導致你只能聽見新作品複雜的表面，感覺很不一樣，好像它來自從另一個星球。

這種感受一部分來自當今非常普遍的曲目安排方式，新作品與核心作品的歷史距離逐年擴大。由於兩者之間沒有任何美學連結，我們的情緒與認知反應除了粗略的感覺，幾乎沒有時間去解讀所接受到的訊息。許多人經歷這一切之後，只有一個簡單的問題：為什麼？

保持開放的心胸非常重要。某些在世的作曲家在古典音樂界頗有名氣，你也許聽過他們其他的作品，這當然會使你在音樂會聽到新作品時輕鬆許多。這些作曲家的音樂常常可以在各種網路平台聽到，幫助你大致掌握將會在音樂會上聽到的曲目。記者熱心的預報與節目單中的解說或許有所幫助，但也可能讓你感到更加混亂。過多的專業行話令人反感，而當代作家，還有一些作曲家，都在繼續努力解決來自十九世紀的問題，即音樂是否「關乎」某些事，或者只是音符的進程？

人類將所有的事物擬人化，或許是正常現象，尤其是動物，對植物與音樂也是如此。你

看參觀水族館的人，他們會向魚兒另一側凝望的魚兒打招呼。導覽員可能會告訴你，吸在玻璃上的章魚有短期記憶的能力，水族館員工定期把牠從一個水槽換到另一個水槽，這是專門為這八足生物設計的遊戲，以免牠感到無聊。我們知道樹木利用許多方式相互交流，大象以行走的步伐發出信號，所有這些關於動、植物的事實引發了一個疑問，就是把生物想像成人類是愚蠢的嗎？還是生物真的都具有相同的特質，只是以不同的方式來表達？由於音樂是人類的發明，因此它確實與海豚、鯨魚、燕雀及各種大大小小動物的交流聲音有關。我們別無選擇，只能根據人性來產出古典音樂，這也是非常合理的事。

你也許會讀到關於新作品非常矛盾的描述，你應該處之泰然。現在我們正在經歷的眾多轉變之一，就是嚴肅的樂評人是否願意不再強烈堅持「音樂就是音樂」這個理論。

二〇一八年，冰島作曲家安娜・索瓦朵提爾（Anna Thorvaldsdottir）的《超宇宙》（Metacosmos）在紐約市舉辦全球首演之前，《紐約時報》刊登了兩篇預告樂評。樂評人威廉・羅賓（William Robin）在其中一篇文章寫道：「欣賞索瓦朵提爾女士作品的人，常將她刻意寫得崎嶇的音樂與她的祖國冰島超現實的地質環境連結起來。但是，她龐大的作品並未屈服於這些民族性的陳腔濫調，反而將大量抽象的形而上學概念引入極為神秘的形式。」我不會試圖破譯這句話的後半段，不過這樣的說法似乎否認了她音樂中的冰島意象。

首曲子確實是「神秘的」。

羅賓還說索瓦朵提爾的作品是「掉入黑洞的推測性隱喻」。一個推測性但並非真實的隱喻——這是什麼意思？也許指的是人們正在考慮這個隱喻成立的可能性？

五天後，《紐約時報》樂評人約書亞·巴隆（Joshua Barone）形容《超宇宙》敘述「天體的力量與奧秘」，雖然他的說法與冰島無關，但聽起來富有畫面感。

一旦抵達音樂會現場，你可能會立刻在官方節目單中讀到紐約愛樂前音樂總監艾倫·吉爾伯特（Alan Gilbert）的說法，他的感受與《紐約時報》的樂評相互矛盾：「她構建音景（soundscape）的堅定手法，創造出一種內在的、繪畫般的美學，與她承襲的冰島文化緊緊連結。」正是吉爾伯特選擇將紐約愛樂的克拉維斯作曲新人獎（Kravis Emerging Composer Award）頒給索瓦朵提爾女士。愛樂節目主持人詹姆斯·凱勒（James M. Keller）的看法也與《紐約時報》抵觸：「索瓦朵提爾的音樂經常安排如雕塑般延續的聲音，令人聯想到自然景觀。她喜歡運用大型結構，其中散布著各種精心描繪的音色與聲音組合，在時而抒情、時而詭譎的氣氛中流動。」

除了這些為盡責的讀者提供首演前可用來預習的資訊，索瓦朵提爾野也提供自己的看法：「我在其中寫入了混沌與美的抗衡，而作品正是源自於這兩種力量相互對抗的概

念。」譜上有個指示如下：「當你看到一個持續許久的音高，就把它想像成一朵脆弱的花，你需要捧著走在一段細繩上，不讓花朵落下也不能跌倒。」

這聽起來很像實際的隱喻，而其中也有一些明喻。《超宇宙》的標題與星際相關，意思大概不出「宇宙之外」，與李蓋悌（György Ligeti）一九六一年的《氣氛》（Atmosphères）同樣都運用了類似的音樂語言，而史丹利・庫柏力克（Stanley Kubrick）以後者作為《二〇〇一：太空漫遊》（2001: A Space Odyssey）的配樂。由此可見，《超宇宙》具有某種電影感（也就是敘事性）的意義。大家都同意的事實是，節目冊中預計的樂曲演出長度：約十二分鐘。光是知道這個訊息就足夠讓你做好準備，無論你是否能想像那個全年大部分時間都處於黑暗之中，點綴著山脈、溫泉與冰川的北極火山荒漠的國度。我想大多數聽到她的交響詩的聽眾都會如此想像。

在一九九二年情境喜劇影集《歡樂單身派對》（Seinfeld）其中一集「信」（"The Letter"）的對話裡，編劇賴瑞・大衛（Larry David）為他的兩個角色寫了以下這段對話：

傑瑞：我得去見妮娜。你想到她的閣樓看看她的畫嗎？

喬治：我不懂藝術。

傑瑞：哪有什麼好不懂的。

喬治：嗯，總是要有人對我解釋它的含義，然後我才能向別人解釋這個含義。

前面針對索瓦朵提爾女士作品的描述中，把「音景」一詞挑出來談或許可以促進理解，它指的是一九六〇年代發展起來的一種無旋律、和聲與節奏的音樂。你可能會問說，那還剩下什麼呢？剩下的就是大量聚集的音符，就像你和朋友坐在一起彈鋼琴所得到的結果，而且你的腳踩在延音踏板上，然後你們都使用前臂（而不是手指）同時按下所有八十八個鍵。聚集的聲音有各種實現方式，不過達到的效果殊途同歸：持續變化的聲音密度與聽覺焦點所造成的飄渺不定氛圍，有些人稱其為「聲音設計」（sound design）而非古典音樂。當年李蓋悌、潘德瑞茲基（Krzysztof Penderecki）、史托克豪森（Karlheinz Stockhausen）、凱吉等作曲家都以此風格創作，引起全球關注。一九六五年，查爾斯‧艾伍士（Charles Ives）創作於一九一〇年至一九二四年間，在卡內基音樂廳世界首演的第四號交響曲也是如此。

以上提到的詞彙，如「神秘」、「混沌」、「詭譎」、「超現實」，都屬於使用這種創作手法的音樂作品，無論是像威廉斯在《第三類接觸》（Close Encounters of the Third Kind）與《A.I.人工智慧》（A.I. Artificial Intelligence）兩部電影的配樂，或是索瓦朵提爾的《超宇宙》。儘管這種風格的音樂出現在音樂會與電影配樂中已超過一甲子，但現在人們仍然將之形容為「現代」、「當代」，有時甚至是「後現代」。

而且，好心的撰稿人為了讓你喜歡這首全新的曲目而書寫，無論你是否同意他們的說法，他們對作曲家及其創作的詮釋還是值得一讀。如果讀後感到徒增困惑，請始終記住你有權決定是否接受其評介。

如前文所述，如果你知道新作品的作曲家的其他曲子，你將會帶著一定的期望來聆聽新作品，並且尋找這位作曲家的特色，以及它與你已知的作品有何不同之處。這是藉由維持不變來判別差異的好例子，也是我聆聽拉赫曼尼諾夫第一號交響曲的經歷。當然，曲目數量是有限的，只有少數廣受喜愛的作曲家寫了大量的曲子，例如莫札特、威爾第與巴哈。大多數的作曲家在找到自己獨特的聲音之後，就會維持自己的特色，你可以根據已知的作品來判斷他們作品的大小與形式：威爾第鮮為人知的《唐‧卡洛》（Don Carlos）與《阿依達》，拉赫曼尼諾夫的第四號鋼琴協奏曲對比第二號鋼琴協奏曲。不過，一旦你認識了這些「初次見面」的音樂，你通常會就作品本身來評價，而非拿來與其他作品做比較。

第一次聆聽一首音樂曲時，某種程度上可以將作曲的過程視為供應鏈管理。音樂元素以一定的速度呈現，如果來得太快就會從輸送帶上掉下來，而你就會被過量的資訊壓垮；如果資訊量不夠，你會感到無聊而變得不耐煩。每個人的狀況都不一樣，但是作品被列入核心曲目名單的作曲家，在供應的內容及時間內供應的數量上都達到了最佳區間。然

而，你不一定非得喜歡他們的作品。「巴哈很有趣，但我並不認為他是一個天才。」柴可夫斯基在一八八八年寫道。

「古典音樂」這四個字想表達的包含了各種變化萬千、經過組織的聲音。很少有愛樂人士喜歡所有的古典音樂曲目。有些人覺得早期音樂是古時候最討喜的表達方式，他們在想像中創造了有城堡、吟遊詩人與宮廷愛情的世界，也因為音樂以赤誠的宗教（基督教）文本為背景而感覺接近上帝。其他人則無法忍受，「這是用來殺人的音樂。」一位同事曾這樣評價。在年表的另一端是「現代音樂」，這種極具挑戰力多變的類型引起某些聽眾的興趣，因為它既極為複雜的本質，而且是全新的作品，無法立即理解正是它引人入勝的原因之一。不過對其他人來說，這只是一堆噪音罷了。

令人驚訝的是，你的判斷力無關乎你是否受過「專業訓練」。某位美國知名樂團的團長不願演出聖桑的第三號交響曲，因為他討厭這件作品，還將厭惡感灌輸給他的聽眾，儘管這是核心曲目中最受歡迎的古典作品之一。另一位知名樂團團長的大腦無法擁抱經典歌劇。由於她對新作品充滿好奇心，所以對新歌劇很感興趣，但是你不會在《諾瑪》（Norma）或《蝴蝶夫人》（Madama Butterfly）的演出現場看到她。當代作曲家不可避免地必須面對其在世同儕的殘酷評價，如同過去的作曲家所常常面臨的處境。最近，一家同時發行新舊音樂的唱片公司總裁將自家的最新發行的作品稱為「一次性音樂」。

雖然上述案例聽起來令人震驚，因為我們長久以來接收到的想法是，音樂的價值取決於其流傳的時間長度，也就是這本書所談論的事情。同時，我們也應該再次自我提醒，莫札特之前的音樂作品通常只是曇花一現，它的觀眾只是出現在特定的場域，作曲家也從未想過自己的作品會被演奏幾個世紀。而我們可能已經來到另一個類似的時代，新古典音樂的意義就是如此：在我們的時代有價值的表達方式，僅限於我們所處的時代。

在早期音樂與現代音樂的兩極之間，有些人覺得莫札特很無聊，或覺得馬勒是蜜糖與矯揉造作的浮誇混合物。在羅西尼與貝多芬的時代，羅西尼被視為一種解毒劑，能夠緩解貝多芬的轟轟作響與令人厭惡的嚴肅感。所以，如果你不喜歡某一首古典音樂，你一點也不寂寞──因為熱愛古典音樂的人都是這樣的。

二〇一八年九月七日，《紐約時報》以全版的篇幅由十八位藝術家來推薦可以讓你成為古典音樂愛好者的作品──而且每首音樂曲都在五分鐘內。撰文者想讓你愛上他們所愛，每個人都寫了一段話來說明為何這首曲子對他們來說意義重大，並且比其他都還更重要。

非常特別的是，這些例子涵蓋了整個古典音樂的範圍，始於十七世紀初期奧蘭多·紀邦斯（Orlando Gibbons）的音樂，終於安娜·克萊恩（Anna Clyne）與傑西·蒙哥馬利（Jessie

Montgomery）的當代音樂。在此之間有史特勞斯、華格納、貝多芬、史特拉汶斯基、拉威爾與白遼士的作品。這些作品的風格與內容非常多變，從莊重的對位法鍵盤曲到複雜的現代主義——甚至包括完全沉默的作品，約翰・凱奇的曠世巨作《四分三十三秒》，作品共三個樂章，由於演出內容就是樂手坐著四分三十三秒，「音樂」來自音樂廳、在座的聽眾以及外頭街道等隨機而無法預測的聲音。

若以廣闊的觀點來定義的話，古典音樂就是這些作品，涵蓋英國女王伊麗莎白一世到伊麗莎白二世的年代。

隨著你大腦的逐漸老化加上生活經驗的積累，你聆聽音樂的方式會不斷改變，不必驚訝，也無需不安，這就是真實的你。如果你年過五十突然能夠接受莫札特的作品，或者發現年輕音樂家演出你的舊愛時給了你新的體驗，千萬別感到驚訝。這也是欣賞音樂的關鍵所在。如果你擔心古典音樂的聽眾正在老化，那你不該杞人憂天。他們肯定在老化！好消息是，隨著你的年齡逐漸增長，古典音樂仍然持續向你敞開它的大門。

當我和哥哥第一次欣賞伯恩斯坦的蕭斯塔科維契第一號交響曲的錄音時，我才十四歲。那時我對古典音樂很熟了，但從未聽過蕭斯塔科維契的任何作品。如同我生命中常常出現的俄裔美籍作曲家史特拉汶斯基，這位蘇聯作曲家當時也還在世；那時他已經創作

了十一部交響曲，在一九七五年去世前又完成了十五部交響曲。換句話說，他是一位當代作曲家。

第五號交響曲唱片由哥倫比亞唱片公司發行，在金色底的商標上方標有「橫掃國際！」（"An international triumph!"）的字樣，下面銀色底的部分寫著平起平坐的伯恩斯坦與紐約愛樂，再下來才是專輯名稱。一張作曲家、指揮與樂團成員的黑白照片佔據了大半專輯封面，下面特別以大寫字母顯示這張錄音的重要性：「迪米特里‧蕭斯塔科維契與李奧納德‧伯恩斯坦在莫斯科音樂學院大廳（Bolshoi Zal）歷史性的音樂會中一同謝幕。」

專輯背面則全換成了大寫的紅色字母，像是八卦小報大呼小叫的標題：「橫掃國際！李奧納德‧伯恩斯坦與紐約愛樂／蕭斯塔科維契第五號交響曲」。下面接著紐約愛樂巡演的完整列表，從一九五九年八月三日離開紐約，到十月十三日回到美國，編排模仿新聞報紙，收錄六段關於來自美國的樂團與指揮在莫斯科演奏蘇聯音樂大獲好評的評論與引文，全都是只適合放在新聞稿裡的文字。直到唱片放進小唱盤，我才能真正獲得交響樂本身的資訊。

這就是我第一次聽到第五號交響曲的過程。對於我這個十幾歲的男孩來說，它傳達了我處於美蘇冷戰時期的青春期所感受到的興奮和神秘。隔年，也就是一九六〇年，史特拉

汶斯基錄製了一九一三年《春之祭》的新唱片，是關於衝動又無可預測的原始生命。雖然蕭斯塔科維契這部作品創作於一九三七年，卻帶領我們進入當代俄國灰暗且充滿威脅的世界。不過這張錄音顯然蘊含更多意義，它象徵美國在冷戰中取得勝利。美國的唱片封套塑造出作曲家被困在極權主義政權之中──於是我們就以這種詮釋去聆聽音樂。第一樂章的開始就像舉起拳頭反對政府的暴政，呈示部黑暗無光的旅程宛如一列開往西伯利亞的火車。第二樂章是伏特加帶來虛假的快樂，第三樂章是描繪那裡黯淡凄涼的生活。當我第一次聽到終曲伯恩斯坦式的疾風迅雷，我的心跳隨之加速。我還記得，就在音樂快結束時，慢慢累積起來的刺耳聲響，音符不斷加疊上去，直到我以為自己快要爆開──這一切什麼時候才會結束？──就在交響曲從小調轉為堅定而令人發麻的勝利大調之前。

方才敘述的經驗發生在一九六〇年的冬天，當時我十四歲。一九八六年，我在倫敦第一次指揮了這部交響樂，假若我沒記錯，那也是我第一次體驗它的現場演出。如果這些資訊還不夠驚人的話，告訴你，伯恩斯坦就坐在觀眾席裡。

從活潑的青少年聽眾站在倫敦交響樂團的四十歲指揮，這期間歷經了許多變化。首先，我已知道所有蕭斯塔科維契所留下的豐富樂曲，不會再有新的作品，只有新的詮釋加上些許可能出土的新發現。無論從個人或歷史的角度，我對這部交響樂的看法都有所

拓展。然而，作為一位已經與世界各地的樂團與劇院合作過的指揮，這部作品對我作為表演者的影響，令我驚訝。樂曲激昂的情緒超乎我的想像，或者應該說，指揮化成了音樂本身。於是，這是我首度在新的時代、在一群陌生的觀眾面前講述這個故事；當時觀眾席中有位重要人物，是最初讓我與第五號交響曲建立關係的人，自一九六〇年我首次欣賞到一九八六年我首度指揮的這些年間，他成為我的導師——一九七一年，二十五歲的我第一次獲得他的建議，自此之後我便持續受益於他。

倫敦交響樂團通常在演出前彩排，從完整彩排結束到觀眾入座只有一小時左右的時間。在當天音樂會，是我與倫敦交響樂團第二次演出偉大的第五號交響曲；此外，還包括艾伍士、布瑞頓、伯恩斯坦的作品。我仍清楚記得，演出進行到第四樂章的中間時，我意識到自己陷入瘋狂的指揮動作。「我要死了」的念頭一度讓我分心，但我如此回應：「沒關係。」的確，我們所做的一切使得疼痛或疲憊都成為無所謂的了，因為我們正前往鼓舞人心的勝利，任何事都無法阻撓。

伯恩斯坦很善良，樂於提攜晚輩，總會向我們分享他的想法，而他給人的回應是慷慨又真誠。然而，我還未完全學會如何指揮這首交響樂。我們指揮是永遠的學生，就像聽音樂會的人總是在學習、增長知識。隨著時間的推移，伯恩斯坦本人也有所改變。

一九五九年演出的終樂章以火力全開的開場速度聞名於世，讓當時的蘇聯聽眾大為震

驚。但伯恩斯坦在接下來的幾十年逐漸放慢速度，因而使他可以逐步加速進入這個樂章的癲狂搏動之中。就我而言則是檢視了自己身處的世紀的歷史，試圖回答關於這部交響曲意涵的基本問題。

第五號交響曲持續引發許多爭辯和討論，不過其創作背景是眾所周知的。蕭斯塔科維契一九三四年的歌劇《穆欽斯基縣的馬克白夫人》（*Lady Macbeth of Mtsensk*）以寫實的音樂描繪鞭打、勒殺、棍棒毆打並用老鼠藥下毒謀殺，一九三六年蘇聯政權正式聲明，如果他還繼續以這種風格創作，以後就別想再作曲了。那時蕭斯塔科維契已完成第四號交響曲，但在還沒有人聽到之前就突然收回了。一九三七年是史達林大清洗的高峰期，期間數百萬人遇害，時至今日，確切受難的人數尚未查明。蕭斯塔科維契奇必須根據他創作的音樂，做出生死攸關的抉擇——第五號交響曲就是他的選擇。

第八章

Chapter 8. The Concert Experience

音樂會體驗

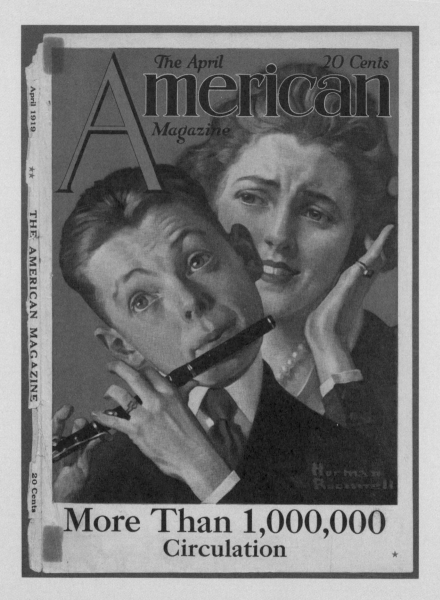

1919年，諾曼‧洛克威爾（Norman Rockwell）為《美國雜誌》（The American Magazine）
繪製的封面，捕捉到年輕短笛手與他的母親所面臨的挑戰。數千個小時的練習
和親友的支持，是每位音樂家必經之路。

一九五〇年代初期，美加音樂家聯盟（American Federation of Musicians）同心協力「支持現場演出」。當時古典音樂密紋唱片蔚為風行，加上電台廣播可以高傳真接收、無噪音干擾且有更廣的寬頻，成為一種新穎而令人印象深刻的選擇，兩者都引發音樂界的恐慌，擔憂大家會停止僱用音樂家現場演出，寧願在家聽免費的音樂。到了一九五〇年代後期，美國政府允許收發調頻廣播，使得美加音樂家聯盟更加憂心。不過，歐盟領袖的反應卻截然不同。從一九二〇年代起，以放送演出為唯一目的而創立的廣播樂團，一直是歐洲國營廣播公司的傳統。

隨著科技進步，聲音重現也達到前所未見的境界。唱盤可以精準地控制唱片的轉速，輕巧唱臂上的唱頭有鑽石唱針，放大器與前置放大器，以及包含高音單體、低音單體、中音單體的喇叭系統，能夠還原人耳聽力範圍之外的聲音。

一九五〇年代，好萊塢在各方面也出現類似的情形。在當時，電視機成為大多數美國家庭客廳的焦點，取代了昔日的壁爐和古鋼琴，也取代了二十世紀上半葉的收音機。當彩色電視出現時，電影產業似乎即將成為文化史中古雅而垂死的一部分。

好萊塢因此開始反擊，開發了逼近人眼、一百三十度水平視野的牆面銀幕，讓微小的電視螢幕顯得像是從舷窗看出去的光景；也開發新藝拉瑪體（Cinerama）、新藝綜合體（CinemaScope）、七十毫米超全景銀幕（Ultra Panavision 70）、奇蹟銀幕（Cinemiracle）或陶德寬銀幕（Todd-AO），讓你覺得自己彷彿佇立於一覽無遺的船首。而電影配樂是透過位於螢幕後方與散布於整個劇院的多聲道立體聲系統播放出來的。當時電視機只有小型單聲道喇叭，甚至無法與調頻廣播收音機競爭，有些電視特別節目不得不同時放送廣播來伴隨電視畫面。米克羅斯・羅薩（Miklós Rózsa）的《賓漢》（Ben-Hur）、阿弗雷德・紐曼（Alfred Newman）的《聖袍千秋》（The Robe），艾默・伯恩斯坦（Elmer Bernstein）的《十誡》（The Ten Commandments）以及諾斯的《埃及艷后》，這些優秀的交響配樂排山倒海而來，坐在電影院任何座位的觀眾都能沉浸於音樂之中。我永遠記得在青少年時期看《聖袍千秋》時，耶穌逝世伴隨著轟轟雷鳴從我身後傳來，而紐曼筆下的管弦樂與合唱縈繞在我耳邊。

以上這些事實都使得古典音樂會的可行性成為懸而未解的問題。只要有收音機或花幾塊美元去看電影，就可以欣賞各式各樣的音樂。音樂會的籌辦單位在面對這樣的情況時幾乎是以不變應萬變，除了像指揮利奧波德・史托科夫斯基（Leopold Stokowski）的少數例外，他曾嘗試在費城交響樂團音樂搭配彩色燈光設計，但並沒有引起其他人的效仿。

電視頻道偶爾會在小小的螢幕上播放交響樂團音樂會與歌劇，但他們很快就發現古典音

樂並不適合電視轉播。

在音樂廳裡，樂手們仍然身著十九世紀的燕尾服、走上舞台、進行調音、起立與指揮一同鞠躬（全部都是男性，除了豎琴家可能是女性，此外他們全都是白人）、接著他們坐下來演奏同樣來自十九世紀的樂曲。觀眾坐在黑暗中，看著指揮家的背影與側影，左邊是小提琴，右邊（通常）是大提琴。他們在每首作品結束後鼓掌，音樂會一結束便回家了。

有人擔心音樂會可能成為感官享受唾手可得下的受害者，並且在幾十年內徹底消失。

如今，音樂會的流程仍維持不變——但樂團中的性別與族群比例有明顯的改善。經過進一步的反思，或許你會得到以下結論：由於交響樂團與室內樂團販售的是一種隱形的聲音產品，因此面對二十世紀技術的唯一適當回應是維持不變。你也因此明白，為什麼

不過，現在我們仍舊在黑暗中相聚，聆聽人類為我們演奏的原音音樂。事實上，音樂廳是你唯一可以體驗原音音樂的地方，因為古典音樂的創造與再現，是透過天然材料製成的樂器產生空氣振動發出聲音，再將所有樂手共同的努力凝聚而成的結果。這些過程為你製造美好的樂音。流行音樂、百老匯音樂劇、鄉村音樂、嘻哈音樂，以及你最喜歡的錄音——你所聽到其他的每一種音樂，都是電流通過喇叭後，經過折衷、壓縮、增加

殘響、平衡調整與編輯的結果，而產出樂手正在演奏樂器的聲音，這是龐大且大多數人都能接受的擬真效果。

我先前建議讀者注意古典音樂樂器的系譜，無論是從製造樂器的自然素材著手，或是從人類在冶金、機械與工程方面的創造力與好奇心來看，這些都可追溯到史前時代。現在，讓我們關注台上即將為你演出的樂手，以及他們成功的歷程。

當孩子拿到小提琴或雙簧管時，剛開始會發出令人意想不到且不太好聽的聲音。學會如何轉緊弓毛，以及將脖子轉向不舒服的角度以精準地用下巴與肩膀夾住小提琴後，拉琴的學生很快就會發現，以琴弓劃過四根琴弦其中之一，會讓琴弓不受控制地彈跳，好一點的情形則會產生類似於鄰居貓叫的聲音。

志向遠大的學生學習吹奏雙簧管時，首先要學會如何將三塊雕琢鏤空的黑色木塊組合成陌生的樂器，可能也會驚嘆於銀鍵的複雜之美，它們嵌合於管身，上下振翅。接著這位年輕人會拿到一個簧片，這是一個奇特的東西，因為它其實是一雙簧片──綁在一起的兩片薄薄蘆葦莖。相較於其他樂器，雙簧管的簧片比較短，插入上管之後，老師會鼓勵孩子將簧片放入口中，嘴唇內折並封住簧片，然後向它送氣。隨著一股空氣努力通過簧片上的小開口，就有機會發出聲音！不過，如果真的發出聲音，聽起來也不會像雙簧

管，而是像一隻吞下雙簧管的鴨子。

音樂家通往登上舞台的旅程就此展開。他們所歷經的挑戰、挫折和數不盡的練習時數，是你不容易看到的一面。儘管孤獨而且常常吃力不討好，但他們總是帶著精通手中樂器的期盼，並懷抱登台演出的最終目標。每位音樂家畢生都致力於掌握他們所選擇的樂器，與之搏鬥，在多年的努力不懈中持續進步，接受指導老師的責罵、啟發、質疑與怒氣。每個人都力求達到理想的聲音。每個微小的位置變化，無論是手腕的角度、下弓的姿勢或手指按壓的位置，都將使年輕的演奏者更加接近那總是神秘而遙不可及的理想。

在養成過程中，音樂家會得到年輕音樂家社群的各方支持，他們可能是高中樂團或樂隊的成員，參加獨奏會、音樂會、比賽、夏令營的學員，或是就讀音樂學院的學生；但是，音樂家也會經歷一連串無休止的令人備感羞辱的試音，直到他終於獲邀登台。音樂家所選擇的樂器成為他們身體與靈魂的延伸。大提琴家走上舞台的樣子可能不怎麼優雅，不過一旦他們將樂器倚在兩腿之間，壓下肩膀把身體居中（調音時他們的左頰會緊貼琴頸），並以弓在弦上拉奏，這時人琴合一，優雅與平衡之美比得上任何芭蕾舞者。

以上都還未提及學習音樂的實質內容，比如忠於音符與其意圖是什麼意思，或如何才能達到最適當的聲音來準確表達音樂家的感受。無論你的審美標準是基於器樂的風格或內

容，永遠不要忘記每位音樂家演奏或演唱出的每個音符，都代表著他／她的努力、個人成就、雄心壯志與天賦。

除非你參加的是獨奏會，否則在音樂會上音樂響起之前，你可以想想一位音樂家與他人一起演奏音樂必須做出多少妥協。接下來我很快就會談及你在古典音樂會可能遇到的各種組合。不過，請先思考一下，從兩位發展成數百位音樂家，每個成員都必須有所貢獻以成就更大的利益：合奏。他們透過一系列永無止境的妥協與心電感應，建立出理想化的社群來為你獻上隱形的禮物，而它會在音符演奏後的半秒內消失。

在觀眾席中一同參與獨特儀式所帶來的共感經驗，無法被任何技術取代，因為從各方面而言都是真實的感受。在此你可以完全參與其中，音樂不再只是背景音樂，有點像是來到宗教場所或參加冥想；也有點像是參加體育競賽，因為音樂會總是無法預測，即使最偉大的音樂家也會陷入少音、忘譜與表現不佳的危機之中。也可能發生具顛覆性的事情，超越大提琴家馬友友所說的音樂演奏「工程」，給予觀眾前所未見的體驗。他們演奏出來的音樂是肌肉控制與嫻熟技巧所呈現的驚人技藝成就。

錄音專輯利用不斷進步的控制技術編輯音樂，消除了危機與不可預測的因素，就像一場每踢必中的球賽，一段出色但可預期的完美精彩集錦。一九六五年，鋼琴家弗拉迪米

爾‧霍洛維茲（Vladimir Horowitz）在沉寂十二年後，重返卡內基音樂廳舉辦獨奏會。一個人試圖控制自己的情感，並且馴服眼前史坦威演奏鋼琴八十八個琴鍵，坐在觀眾席的我們因而情緒激揚。

他登場時受到熱烈歡呼與掌聲的歡迎。霍洛維茲是個內向的人，只能以音樂來表達情感，他幾乎沒有和我們進行眼神交流就坐下來，掌聲立刻停止。他在琴鍵前一坐定，就開始轟炸布梭尼（Ferruccio Busoni）改編的巴哈《C大調觸技曲》（C Major Toccata）——噹！第一個樂句的結尾彈錯音了。那是個短小而嚴重的汙點，隨之而來的休止符使得它更加難以忽視，給了所有知道他完美錄音的聽眾一個警示。

事實上，這大概是霍洛維茲所做過最偉大的事情（雖然他不會同意我的看法）。這顆錯音讓他之後演奏的一切都更加出色珍貴。當然他還有其他「錯誤」，但一點都無所謂，因為我們陪伴他一起走過這一切，他開場的出醜立即激發了我們的同理心。偉大的鋼琴家暨艾伍士研究者約翰‧柯克派翠克（John Kirkpatrick）曾說：「如果你無法演奏音符，那麼就演奏音樂！」用這句話來形容卡內基音樂廳的那個星期天午後，再貼切不過了。

但如果你不是霍洛維茲那樣的大師，錯音、單簧管爆音、走音、法國號破音所帶來的影響可能會達到臨界點而無法挽救。音樂對你演奏的要求標準可說是非常高。

當你參加業餘音樂會時，即使撤除技術失誤，要好好享受音樂也是個挑戰。高中管弦樂團的表演可能讓人坐立難安。原因在於當一段音樂走調時，人們會對聲音產生一種直接和不自覺的本能反應。有時，試圖演唱或演奏偉大的古典音樂而力有未逮會是有效的笑點，例如妄想成為女高音的美國名媛佛羅倫斯・佛斯特・珍金絲（Florence Foster Jenkins），梅莉・史翠普曾在二〇一六年的電影中有傑出的詮釋，或是澳洲喜劇演員安娜・羅素（Anna Russell）的音樂脫口秀，以及荒腔走板的普茲茅斯交響樂團（Portsmouth Sinfonia），據說他們專門招收只會基礎或一竅不通的樂手。

音樂會還有一個關鍵，就是聽眾願意容忍表演者多少程度的鬆懈。妮爾頌是二十世紀下半葉最偉大的華格納女高音，有些人無法忍受她的歌聲，因為她經常升半音唱——也就是唱得略高於原本的音高。一九七七年，伯恩斯坦參加一場印第安納大學的學生演出，當天他脾氣特別暴躁。在舒伯特為女高音、單簧管與鋼琴所作的藝術歌曲《岩石上的牧羊人》（The Shepherd on the Rock）演出中，清秀的單簧管家發出一聲可怕的爆音。伯恩斯坦只是淡淡地說：「這種事誰都可能發生。」所有聽見的人都十分驚訝。

我許多美好的音樂經驗都是在與大學管弦樂團合作時發生的，可明顯感受到學生的投入以及他們所經歷的發現。這些年輕音樂家正在學習團隊建立、相互依賴與意向性。當管弦樂隊第一次合奏布拉姆斯的交響曲時，從來不會感到厭煩或無聊。這些年輕人大都不會

成為專業的音樂家，但在管弦樂隊的訓練足以讓他們應對未來生活中的眾多挑戰。

我與史丹佛大學交響樂團合作演出葉夫曼的小提琴協奏曲時，在極其複雜的第二樂章中間出了嚴重的差錯，音樂正在解體，需要果斷解決。我一句話也沒說就停止指揮，讓樂手繼續演奏，直到要進入樂譜的下一個結構時，我才把手重新舉起。我一句話也沒說，給了示意的眼神，大家就跳到那個地方，一切恢復正常。

那一刻帶來了兩件事。首先是樂手可能從未經歷過的團體思考。「為什麼我們知道要這麼做？」後來一位驚訝的學生如此問道。第二是隨之而來的一種無所畏懼，他們知道幾乎不可能出現比剛剛還糟的錯誤。我們沒有停下來。在接下來的半小時內，他們的演奏在該安靜的地方更寧靜，該大聲的地方更響亮，而且更具有節奏感和洞察力，大家認為可能發生的錯誤都沒有出現。他們的音樂會是一場相當傑出的表演，對我們所有人來說也都是一記當頭棒喝。當天的觀眾是第一次聆聽這首作品，雖然沒有比較的基準點，但還是知道事情有點不對勁，再加上他們的全神貫注增強了場合感，最終演出獲得了熱烈的起立鼓掌。

無論你參加任何形式的音樂會，請務必記住，整體體驗是由更小的元素所組成的。獨唱會最多大概可以組合二十多首藝術歌曲，演出一氣呵成──令人愉快的安可曲也包含

其中。管弦樂音樂會通常以獨奏家演奏一首「標準」的協奏曲為主，再搭配一部可能在當地或全球首演的現代作品。

《超宇宙》是二〇一八年四月四日紐約愛樂音樂會的開場，隨後與獨奏家班傑明‧葛羅斯文諾（Benjamin Grosvenor）演出貝多芬作於一八〇〇年的第三號鋼琴協奏曲。下半場紐約愛樂與指揮艾薩—佩卡‧沙隆年（Esa-Pekka Salonen）演奏貝多芬完成於一八〇四年的第三號交響曲《英雄》。再次強調，我認為這樣的曲目編排，讓觀眾很難欣賞也很難真正理解當代音樂。如果你是藝術館的策展人，你不太可能把一幅小件的當代繪畫掛在兩幅來自拿破崙時代的大型作品旁，還期待這幅新作品能獲得不錯的評價。這種策展方式很可能會被認為是隨機的安排。

一九七一年，藝術史學家艾弗雷特‧費伊（Everett Fahy）重新整理紐約大都會藝術博物館的藏品時，同時將牆壁重漆成各種深色。當時他接受了《紐約客》的採訪。「觀眾最普遍的反應是，我們清理了這些作品，即使是在這裡工作了三十年的人也這樣說，」他說。「但這其實是深色背景的功勞——它們弭除了經典大師的晦暗，為這些畫作增添豔麗的光彩。」他還補充說，「現在我們的印象派畫作作品看起來就如同大家想像中在十九世紀時的樣子。」他也因為安排藏品的陳列方式呈現出歷史連續性而備受讚賞。藝術展覽如同房地產，經驗法則非常簡單：地點、地點、地點，這也適用於你如何聆聽音

樂會的曲目。

交響音樂會通常由三首樂曲組成，樂曲之間的關聯性（更明確地說是樂曲的順序）將會影響你如何理解它們。舉例來說，如果以貝多芬第五號交響曲作為開場、為上半場收尾，或是以其為音樂會核心作為當晚精彩的收尾，你將會有完全不一樣的感受。第五號交響曲的世界首演由貝多芬親自籌辦，那場音樂會以第六號交響曲的世界首演開場，並且以第五號收尾。換言之，音樂會可說是由一系列曲目組成的新作品，至少你聽起來的效果是如此。

籌辦一場音樂會需要考慮許多層面，包括：選擇哪一位獨奏家（以及該樂季獨奏家開出的曲目），哪些是多個樂季未曾演出的人氣作品，有多少排練時間（困難的新作品需要更多時間，而核心曲目通常能在最短的排練時間內上手），指揮的意願及其名聲，還有行銷部門有何考量。

在一九六〇年代末至一九七〇年代初，我曾嘗試透過腦功能、語言理論與相當迷人的心理聲學來設計的音樂會，而不是我們這些作曲家與演出者在做什麼，或認為我們正在做什麼。耶魯交響樂團是優秀的學生自辦樂團，在當時我是他們唯一的藝術總監。即使在排練時，樂團與指揮之間的制衡機制顯

而易見，但我們想沒有任何樂團比我們更自由。單簧管家如果討厭曲目或者不同意節目編排方式，他／她大可以直接辭職。如果我們不說服觀眾（大多是忙碌的大學生）信任我們，他們根本就不會來參加音樂會。

當然，我們也曾犯過一些錯誤，例如在荀貝格清唱劇《古勒之歌》之前安排德布西管弦樂作品《李爾王》（King Lear）的美國首演。我認為有一段引子很重要（才不！），以為一起演出同時期又具有不同美學的作品，一定會成功又有趣（錯了，不過有時也許行得通）。德布西的音樂宛如大象身上的一隻跳蚤，大約進入荀貝格的作品五分鐘後就完全被遺忘了。

不過另一次經驗是，我們以布魯克納最後未完成的第九號交響曲作為音樂會的總結，並且在前面安排了華格納音樂會版結尾的《崔斯坦與伊索德》序曲。這場音樂會沒有中場休息。華格納的序曲定下速度以及和聲密度，讓觀眾對布魯克納莊嚴的音樂語言做好準備。由於華格納音樂會版結尾的序曲很少演出〔你比較可能聽過與第二幕〈愛之死〉（Liebestod）相關的版本〕，因此很適合成為新複合作品的偽第一樂章：開頭是華格納的樂章，後面接著三個樂章是由崇拜華格納的布魯克納譜寫，其最後一個樂章開頭的旋律，聽起來很像《崔斯坦與伊索德》開頭旋律的變奏，因此成為整個音樂會的框架。

我的一些年輕同事認為這樣安排很糟，「就像是水煮馬鈴薯配馬鈴薯泥，」有人這樣形容。或許你也同意他們的看法，音樂會的曲目組合應該豐富多樣。然而，在音樂廳中探索馬鈴薯的味道與口感也可能是一件重要的事。

在同一樂季中，我們舉辦了一場名為「史特拉汶斯基的三張面孔」的音樂會，須提到的是，當時史特拉汶斯基非常活躍。我們的想法是，以他第一部與最後一部芭蕾舞劇為主軸，搭配一部寫於創作生涯中期的芭蕾舞劇。我先前提過，史特拉汶斯基常常改變他的風格（或是說品牌特色），比起名列古典音樂萬神殿中的任何作曲家都還要多變。音樂會中涵蓋他最受歡迎的作品，以他一九一〇年的《火鳥》開場，接著是一九三七年的《紙牌遊戲》（Jeu de cartes），也戲稱為「三局遊戲中的芭蕾」（a ballet in three deals），最後由一九五七年他以十二音列法嘗試創作的《阿貢》收尾。我的年輕同事又說：「你一定會用《火鳥》收尾。」我才沒有。當時我試圖把大家（包括我）帶入壓縮的時間框架中：在一個多小時內體驗作曲家四十七年的創作生涯。

《火鳥》幾乎是家喻戶曉。第二首作品帶著尖酸刻薄的嘲諷，就像一場由哈哈鏡組成的音樂遊戲，戲仿過去的核心曲目。在音樂會─演奏這首曲子的好處是「三局遊戲」的開場都是同樣的音樂，即使是首次聆聽的觀眾也不會迷失在途中。《阿貢》最具挑戰性，因為一九五〇年代史特拉汶斯基屏棄了林姆斯基─高沙可夫式的開頭，也不再運用活潑

的新古典主義樂段。最重要的是，《阿貢》幾乎是全新的樣貌，是我們那個時代的史特拉汶斯基，剛搬到紐約的史特拉汶斯基。《阿貢》由一系列短小的舞曲組成，開場的號曲在結尾不斷重複，幫助首次聆聽的觀眾建構出音樂的框架，而這首作品與前面兩首作品的長度相當。

這樣的安排成功嗎?但願如此。我們獻上的安可曲（無論觀眾是否要求都要準備好）是一九四二年短小的芭蕾舞劇《波卡馬戲團：給一頭年輕的大象》（Circus Polka For a Young Elephant），也就是我們選了另一部作曲家的中期作品，讓聽眾們帶著微笑離開音樂廳。

幾年前，沙隆年演出史特拉汶斯基音樂會時，採取了截然不同的呈現方法，上半場是鋼琴獨奏與管弦樂作品，而下半場的《火鳥》是全本演出而非組曲。我在林肯中心參加的這場音樂會銷售一空。節目開始約五分鐘後，我注意到周圍傳來一陣奇怪的咻咻聲。聽眾意識到自己落入惡水般困難的音樂，全都同時打開了他們的節目冊（就是我聽到的咻咻聲），並隨著音樂的持續進行盡責地閱讀。中場休息後，《火鳥》活潑多彩又極具戲劇效果的演出讓觀眾恢復耐心，最後起立報以熱烈的鼓掌。

指揮麥可·提爾森·湯瑪斯（Michael Tilson Thomas）曾說他夢想過這樣演出：首先是西貝流士的第四號交響曲，緊接著是他的第五號交響曲。這對於所有人來說都將是一趟精彩旅

程：從第四號的黑暗反烏托邦進入第五號的陽光普照。西貝流士譜寫曲終時，曾在給友人的信中寫道：「有那麼一刻上帝敞開天堂的門，祂的樂團正在演奏第五交響曲。」有人敢讓我們做一場有兩次短暫中場休息的西貝流士音樂會嗎？從天真歡快的第三號交響曲開始，然後接續著第四號與第五號？能夠在一個晚上演出或參加這場三首二十世紀交響曲的音樂會，真是莫大的榮幸！

上述內容可讓你一窺幾種籌備音樂會與曲目安排的方式，即使有許多選擇並非表演者所能控制。你會自己決定偏好的音樂會。現在把三首非常不同的作品放在同一個節目裡是熱門作法，他們希望至少有一首作品能吸引你買票，最能吸引大量聽眾的賣點是由著名獨奏家演奏一首古典音樂核心曲目。此外，這些音樂大都屬於公共領域：交響樂團與音樂團體無需向出版商與版權持有人繳納表演費就可以演出。

你參加的音樂會並非由你籌備，因此值得花一點時間為即將聽到的各種樂曲做些準備。再次強調，你可以討厭你所聽到的任何音樂。有時，你所讀到的評論可以佐證你對音樂會的印象；也有可能看起來感覺自己與撰文者參加的是兩場不同的音樂會——確實可以這麼說，音樂會演奏的曲目由兩個大腦解釋，得出兩個不同的結論。這就是我想強調的事實。請注意，當觀眾席的每位聽眾都全心全意投入表演體驗時，即可造就出色的表演，這就像網球比賽中的球迷可以激勵參賽的球員。那是難得的輝煌時刻。

我再補充參加音樂會遇到不喜歡的作品時該怎麼辦。每當有人要求我指揮我輕蔑的音樂時，首先我會問自己：為什麼這首曲子會存在？答案並非總是顯而易見，但因為這是我的工作，所以我必須找出原因。古諾（Charles Gounod）的《浮士德》（Faust）與凱吉的《黃道天體圖》（Atlas Eclipticalis）都是如此——前者讓我感覺膚淺，後者不過是個有趣的作品，難聽一點的說法是譁眾取寵的欺騙。

古諾德的歌劇從天主教講道的角度切入，談論的是色慾、貞潔與救贖，而且本來就不打算涵蓋歌德的整部巨著；後者則是由地球觀察星圖並將其轉化為聲音，是譜曲、協作以及尋找靈感的另一種取徑，而這只是個初始嘗試而已——我一旦這樣理解這兩件作品，就成為虔誠的教徒以及熱情的推銷員了。你也許不想花時間去了解自己乍看之下不喜歡的事物，但有些作品會介於喜歡與不喜歡之間，引起你的好奇。這裡一道沒有上鎖的入口，跟隨這類音樂也許會成為一趟非常值得的旅程。

最後還有一個問題是，你該如何消化已經聽過多次的音樂？你再次欣賞《幻想交響曲》之前可能需要休息一下，但新指揮或巡演樂團可以將聽覺疲勞轉換成驚人的感受。每個人對古典音樂了解有限，但矛盾的是，每個人也因此都了解得夠多。每當音樂家在作品的高潮選擇了一個速度，排除了很多其他的選擇，因此有成千上萬種聲音的處理細節無法呈現給觀眾。這種情況無論是獨奏家，或是面對馬勒第八號交響曲氣勢磅礴的指揮皆

是如此。同時，這個選擇將以獨特的方式點亮音樂表面、中間與背景的元素。

西方音樂的速度有點類似唱盤上閃燈的運作方式。如果你加速播放古典音樂，快速音群可能會消失或含糊不清，你會發現自己聽到的是支撐和聲行進的中音與低音。以這種特別的方式聆聽速度比較快的音樂，可能會覺得速度變慢了，因為中低音的元素移動速度通常比高音慢。反之，放慢速度會使快速音群的音符更容易被感知，使得慢速的音樂似乎變快了。貝多芬第九號交響曲的行板是一個很好的例子。指揮所採用的標準速度以高音旋律為準。如果指揮家選擇跟隨貝多芬的速度記號，演奏速度就會更快，焦點轉移到旋律之下、通常被視為主旋律的音樂因而化作裝飾花邊的低聲部。

此外，演出者必須依照音樂廳的音響效果調整速度，以便聽到彼此的演奏，並且將音樂傳達到你的耳中。許多人指出，托斯卡尼尼與美國國家廣播交響樂團（NBC Symphony）在為他們量身打造的 8H 錄音室（Studio 8H，現為電視攝影棚）進行廣播和錄音時，速度快而且聲音尖脆；而他同一時期與費城交響樂團的表演則比較舒緩柔和。這兩者的差異主要與音響效果有關。所有的音樂都是與音樂廳的對話，我們這些音樂家之中有許多人都把音樂廳視為我們必須演奏的終極樂器，才能將音樂以我們期待的樣子傳遞給聽眾。我在曼哈頓中心（Manhattan Center）與紐約市歌劇團（New York City Opera）合作的《憨第德》（Candide），以及在加文市政廳（Govar Town Hall）與蘇格蘭歌劇院合作的《街景》，由於

場地殘響的緣故，這兩張唱片的速度都比我在劇院裡演出慢得多。為了要聽見歌手的唱詞，並讓樂團在速度快的段落聽見彼此的聲音，因此必須調整節奏。（聽眾常會誤認為唱片是在與樂團或劇團名字相關的劇院與音樂廳中錄製的，然而，除了現場錄音之外，通常並非如此。）

同一首交響曲在大教堂與音樂廳演出，聽覺與視覺效果都有天壤之別。音樂廳的形狀各不相同，包括傳統的鞋盒式，甚至更古老的半圓形包廂，其抬升的舞台使得樂池座位席的觀眾必須由下往上看，以及比較新穎的葡萄園式，一九六三年由柏林愛樂廳首先為例。內部的顏色會影響你的注意力，進而影響你的聽覺。一九六二年林肯中心愛樂廳啟用時，牆壁為深沉的午夜藍，座椅、包廂表面以及如雲朵般懸在我們頭上的反響板全都是各種深淺的金色，消抹了廳外城市的所有感覺，那座音樂廳的內部雖早已重新裝潢，但當年的裝飾仍然是我所見過最美麗的室內設計。甚至光線也會影響你的聽覺以及欣賞演出的專注力，比如閱讀節目冊會瓜分些許身體的預算給耳朵；此外，還會影響大家在黑暗中齊聚一堂體驗音樂的儀式感。

古典音樂並非精英主義的；不過，由於你體驗它的場所，以及你聽到的音樂往昔只縈繞於特定豪華的空間，因此可以讓你感到高貴。音樂本身可將我們帶進夢境深處。在那個時刻、那座音樂廳裡，世上最優秀的音樂家為我們演奏音樂，我們付出少許費用就是為

了享受這樣的特權。

我們達成了一項協議，想像自己擁有特權而且地位顯赫，維持的時間不出幾個小時。如同我在〈前言〉所寫，我們突破社經地位與種族差異，自願與陌生人齊聚一堂，期望音樂將你們凝聚成一個共同體。音樂會結束後，我們退出這種共同的假想，搭上大眾運輸或是坐進自己的車子返回住所。

舊的大都會歌劇院有個獨立的側門入口，供持有最低價票券的觀眾使用，「家庭圈」（Family Circle）是這些座位委婉的說法。這些「窮人」搭上只有一站的電梯，直達頂層，無法通往劇院的其他樓層。即使在這種難以想像的排外環境中，坐在那一區的我們這些人還是可以感受到宏偉的音樂，同時也知道我們擁有又紅又金的宮殿中最佳的聲響位置。

除了考慮上述的變數，別忘了古典音樂會還有樂團大小與型制之分，而且曲目也有長短深淺、難易程度、情緒明暗之分。因此，你可以依照自己的選擇來參加音樂會及探索核心曲目。有些人可能覺得出於對古典音樂的尊重與禮節，必須盛裝打扮；不過，有些人則喜歡為特殊場合打扮，況且穿其他的褲子比牛仔褲更舒適。這都是可以理解的，也都是個人的選擇。

儘管音樂場館有時會建議穿著正式或輕鬆的服裝，無論你如何打扮，可能都想體驗古典音樂的各種現場演出。接下來為你提供各種音樂會的概述與欣賞指南。

📊 獨奏會

音樂家孤單一人，獨自站在你面前，手裡拿著樂器，或坐在一架平臺鋼琴前。以鋼琴獨奏會為例，那一位坐在我們這個時代精良的鍵盤樂器前的演奏家，可讓你直接感受到他的力量與才華。古典音樂所有時期的每一位作曲家都有寫給鍵盤的曲子。有些音樂是給孩子的；有些是供業餘音樂家在家彈奏；有些是為器樂魔法師譜曲，他們的神技可能會讓你忘記所有聲音都出自於兩隻手、十根手指與兩隻腳。

鋼琴獨奏會是與偉大作曲家的雙手連結的機會，因為他們幾乎無一例外地都是利用琴鍵來作曲——貝多芬的手、德布西的手、拉赫曼尼諾夫的手。鋼琴是抒發情緒與探索內心的實驗樂園。在世音樂家的雙手也可以視為一種樂器，透過數千小時的獨自練習塑造而成。而且許多人小時候都有彈鋼琴的經驗，因此你能立刻體會鋼琴家展現出的行雲流水、精湛技術以及與生俱來的天賦。

其中一件讓你感到訝異的事，就是鋼琴家可以從極為複雜的手動機械中汲取出不同的音色。鍵盤的敲打方式、三個踏板的運用，以及手臂的重量都會改變你聽到的聲音。其實彈奏鋼琴的方式非常類似於打網球或高爾夫球，只是在此面對的是八十八個鍵，而這些鍵連接著一根打擊槌，每彈一個音符都會同時敲打多根琴弦。

關於鋼琴的另一點是，我們可以將其歸類為打擊樂器。你敲打的任何音符只要發出聲音，都只有一個下場：走向衰弱。用鋼琴彈奏與用小提琴、小號演奏相比，不同之處在於前者的音符只會慢慢消失，震撼的漸強與平順的圓滑奏完全仰賴鋼琴家的技術，他們將音符緊緊繫成串，利用延音踏板使琴弦持續振動的時間更長，同時也讓其他琴弦隨著被敲擊的音符產生共振。

貝多芬共創作了三十二首奏鳴曲，光是這些傑作就足以伴你一生。它們似乎涵蓋各種表達方式與生命經驗，而且每位嘗試彈奏的鋼琴家都會獲得新的啟發，也會有熟悉的感受。貝多芬的奏鳴曲能以戲劇效果與驚喜抓住你的注意力，在小型演奏廳或某人家中欣賞都能豐富你的人生體驗。

另一方面，莫札特的鋼琴奏鳴曲會讓你感到愉悅，而德布西的鋼琴獨奏曲則會把你帶進歐洲以外的國度，正如鋼琴家史帝芬‧賀大（Stephen Hough）在《紐約時報》細膩的描

述：德布西將異國情調「內化的程度深入骨髓。像是直接輸血，讓血液流淌到每一根手指裡，在古老的樂器上召喚出新的聲音⋯⋯他在鋼琴上發現的新聲音與手部的生理機制有直接的關聯性。實在難以想像他大部分的鋼琴音樂都是在桌上或戶外創作的，儘管德布西經常在作品標題加上『露天』（en plein air）」。

這一切都將在鋼琴演奏會上等著你，管風琴獨奏會也是如此。不過你比較難與管風琴家有所交流，因為樂器可能藏匿於教堂你無法看見的角落，或者因為演奏臺的位置導致獨奏家必須背對著你。

當樂器演奏家或歌手搭配鋼琴而你前面變成兩個人時，獨奏會就變成了其他形式，因為你將體驗伴奏的藝術——領導與跟隨之間的合作與妥協。這種藝術形式的精髓就是相互依存，再加上一個人在你面前毫不畏懼地訴說她的想法的勇氣。由於獨奏音樂會既簡單又親密，你可在此獲得最私密又強烈的音樂體驗。

♪ 室內樂音樂會

室內樂（chamber music）中的單詞「chamber」很容易被誤解，因為它在當代英語中不常被

使用。一旦你思考它指的是就像在客廳（living room）般的「房間」（room），就會覺得舒適許多。這種音樂可以給一小群自娛娛人的樂手在客廳或起居室演奏，或者依照現今的慣例在小型表演廳演出。可惜的是，室內樂有許多內容是要讓你邊聽邊演奏。無論你負責哪個聲部，都是這既華麗又有趣的遊戲中的元素之一。如果沒有你，作品就不存在。

你將會處於持續探索的歡樂過程，與幾位朋友分享一同合奏的樂音。你的譜上沒有他們的部分，只有你自己的。當你走過各個樂章，你會突然發現當自己有一大段獨奏時，會與別人剛剛演奏過的樂句相互呼應，這時你就是在幫那位樂手伴奏，而他的部分卻往另一個方向發展。當你們來到最後一小節時，該如何同時收束？在你翻到樂譜最後一頁時，就已經有了答案。你快要演奏到最後一小節時才讀譜，就在最後一個音符迴盪於空中之前，你已知道自己正勢不可擋地向尾聲前進，你與樂手同伴即將抵達旅程的終點。

現在，我們大多是在音樂廳裡欣賞室內樂，也許是由世界著名的弦樂四重奏為我們帶來精彩的演出，他們為此耗費數百小時排練準備，肯定音準完美、極其成功。他們對樂曲的看法一致，透過集體妥協的翻譯呈現出作曲家的想法，將會是令人信服的處理方式。

「妥協」一詞在政治、宗教和哲學思想中已成為貶義詞；然而，音樂沒有妥協就無法存在，而室內樂是其運作的原型。一旦擴展為由指揮引導的管弦樂曲，達成妥協的方式也就改變了。正如某位演奏家所述，演奏室內樂和管弦樂的差別就如同地主與農奴。

最近鋼琴家伊曼紐‧艾克斯（Emanuel Ax）提到他與馬友友及小提琴家列奧尼達斯‧卡瓦科斯（Leonidas Kavakos）排練布拉姆斯第三號鋼琴三重奏的過程。他說：「我們準備練習時，馬友友這樣開頭：『這裡應該像日出，那邊應該像日落。』而我開始就問：『這邊第四拍要斷奏，第三拍卻不用，怎麼可能？』最後我們還是能夠合在一起，我開始理解他說的日出，而我也讓他注意到斷奏。」

如果你有喜歡的作曲家，聽他的室內樂是最能進一步了解他的方法，而且如果你有幸可以在一個小房間看著樂手演奏，那麼你會立即被吸引進去成為協演人員。你會感受到他們的投入，注意到演奏者將音樂元素從一種樂器傳遞到另一種樂器。你會看到他們的眼神互相交流，並且利用呼吸、肢體語言和心電感應溝通。

即使我欣賞過多場約翰‧亞當斯（John Adams）作品的演出，也挑戰過親自指揮他的作品，但二〇一五年我在紐約室內樂表演中心「紅魚」（Le Poisson Rouge）欣賞他一九九五年的《公路電影》（Road Movies）時，仍然是一種全新的體驗。這個空間無法容納超過七百位觀眾，最多只有兩百五十個座位可親近小提琴家羅伯特‧麥格杜飛（Robert McDuffie）與鋼琴家伊麗莎白‧普里珍（Elizabeth Pridgen），非常適合欣賞這種令人嘆為觀止的音樂。當他們駕馭亞當斯以節奏與和聲所描述駕車旅行的體驗，聽眾都被這兩位出色的藝術家俘虜了。音樂、兩位演出者加上現場聽眾，這樣活潑的組合是你在大型音樂廳

或唱片中無法感受的體驗。

iil 合唱音樂會

最初的樂器就來自於人體——人聲。一群人齊聲唱歌，可以追溯到人類想將自己單獨的聲音拓展成理想化的共同表達。要達成這樣的效果，只需運用我們的聲音來形塑一起呼吸、思考、交流的集體社會，可以是四重唱，也可以是數百人的大合唱。這也讓許多不會樂器的人有機會體驗，一個群體如何讓沉睡的音符、節奏與字詞甦醒過來，大家精準地同時呼吸與發音，成為超凡的個體。

兒童合唱音樂會是合唱音樂會的形式之一，將上述致力於共同創造美好社會的願景，提

如果你住在音樂學校附近，欣賞過學生演奏室內樂，這表示你也成為他們的發現之一。他們的搭擋是由教授分配的，表現出室內樂最深層的初衷——一群人分享音樂的過程與發現。我們永遠會珍惜專業的三重奏與四重奏，那些巡演駐團的成年人，因為團員們彼此了解，知道他們可能會做出什麼選擇，隨時做好準備，隨著夥伴的細微改變而適時調整。相形之下，學生則仍還在學習如何與他人相處。

升至另一個情感層面。「貞潔的奉獻」激起深刻的感傷與希望之情。他們理想而純潔的嗓音讓我們回想起無憂無慮的日子，那是大多數成人都已忘記的時光，只在聽到孩童歌唱時方能重新拾起。

交響樂體驗

西方的交響樂團也許是有史以來最偉大的。它的發展來自許多源頭，不斷添加樂器，改良舊樂器，接受來自非歐洲文化的新樂器，並建構出一種在聲學上無限變化的複雜表現機制：響亮、柔和、快與慢、高與低。演出古典音樂的交響樂團不僅需要最多元的樂器組合，還需要技巧精湛的音樂家來演奏它們。

但你可能未料到的是，現代交響樂團持續發展直到二十世紀初才定型。那時各種聲部都加入樂團，也取得聲響的平衡，樂器本身的發展接近完美，多半只需來自某些演奏家與指揮的微調，他們便以此創造出我們所期待的聲音。直到一七七七年莫札特前往德國曼海姆（Mannheim），他才想到嘗試以前從未想過的事情：在管弦樂曲中使用單簧管。於是現代管弦樂團的聲部基礎在曼海姆誕生了，包含弦樂、銅管、木管與定音鼓。這位年輕的作曲家致父親的信中提到：「啊，要是薩爾斯堡（Salzburg）也有單簧管就好了！你

無法想像長笛、雙簧管與單簧管組成的交響曲會有多麼美妙的效果。」

在十九世紀中葉，華格納添加低音小號和今日被稱為華格納號的低音號（Wagner tuba）來擴大《尼貝龍的指環》系列的銅管聲部，但這些特殊樂器，連同低音雙簧管（bass oboe）和倍低音單簧管（contrabass clarinet），都很少被作曲家寫入配器。十九世紀及其後，勞斯、普契尼的曲子，交響樂團成為多數作曲家夢想的創作利器。十九世紀及其後，樂團只有打擊樂器的種類不斷增長，再加上豎琴增添新的色彩組合。交響樂團的總樂手人數可多達一百五十名，如荀貝格的《古勒之歌》，不過組成的聲部與布拉姆斯或貝多芬的交響曲完全一樣。

歌劇偶而會實驗直接模仿自然的聲音，後來成為交響詩敘事性的元素。因此在董尼才第（Gaetano Donizetti）寫於一八三五年的《拉美莫爾的露琪亞》（Lucia di Lammermoor）中，某些場景需要用到非音樂的音效樂器，如教堂鐘、雷板，以及富蘭克林發明的玻璃琴，這種樂器是利用踏板操作一系列酒杯發出神秘的聲響。即使有這些音效，樂譜仍是建立在木管、銅管、豎琴、打擊與弦樂的基礎之上。

接下來談協奏曲的經驗。協奏曲通常是大多數古典音樂會的「明星」賣點，結合了獨奏與交響樂的特色，兩者除了明顯的大小差異之外，要再加上獨奏家與指揮的合作關係。

無論協奏曲聽起來如何，很少有人意識到幫獨奏家伴奏可能會遇上各式各樣的困難。伯恩斯坦曾說，柴可夫斯基小提琴協奏曲相較於他的第一號鋼琴協奏曲，「前者很簡單，後者很難。」你可能對此一無所知，但每位指揮家都曉得為鋼琴協奏曲伴奏極其繁難艱辛，這與記譜方式及鋼琴家多種應對技術挑戰的方式有關。另一方面，小提琴協奏曲則是直接許多。

當鋼琴家為小提琴獨奏家伴奏時，兩位音樂家會花很多時間討論音樂的每一個轉折與詮釋方式；協奏曲的獨奏家可能在彩排時才第一次見到指揮，而且不僅是指揮要為各種所能想像到的詮釋做好準備，樂團也必須跟上。想想看，長號樂手無可避免地總是坐在舞台後方，面對著完全打開、將鋼琴家彈奏的聲音投射出去的頂蓋，他們能聽到的鋼琴聲有多麼的少。

聲音的交鋒以及獨奏家與樂團之間的平衡，是獨奏音樂會中無法感受到的課題。有的作曲家特別處理大提琴獨奏纖細的聲音，而有的作曲家則單純寫下心目中理想的協奏曲，把聲音平衡的工作留給指揮家，任何不得不與德佛札克廣受喜愛的大提琴協奏曲打過交道的人一定能明白自我的意思。不過，當一切順利的話，就可以達成想像得到最振奮的效果，宛如《聖經》中大衛與歌利亞（Goliath）以小搏大的決鬥經歷，在最佳情況下，應該會是雙贏的局面。

芭蕾舞劇

最後兩種古典音樂包括視覺與聽覺部分，而且兩者同等重要。舞蹈是一種以人體為基礎的無聲藝術，試圖違抗物理定律，堅持人體的優雅與平衡。許多人會專注於舞台上的舞者，因此無法注意聆聽樂池裡傳出的音樂，或者更常見的是，從播放交響樂錄音的揚聲器放出的聲音。

也就是說，無論是《天鵝湖》或是《阿貢》，偉大的芭蕾舞劇都是建立在傑出的音樂基礎上。當編舞家理解音樂的起伏及和弦與節奏的推進，就能創造出非凡的舞碼，無論舞蹈是否試圖述說一個故事。可惜的是，美國許多芭蕾舞團負擔不起樂團現場演出的費用，使得舞者必須跟著錄音跳舞，而失去了隨機應變的空間。

偉大的芭蕾音樂經常成為交響音樂會的曲目，把故事和／或舞台上同步的動作留給聽眾去想像。敘事芭蕾的樂曲仍名列核心曲目，就像孟德爾頌的《仲夏夜之夢》等戲劇的配樂一樣，比起其他作品受到更廣泛的歡迎。普羅高菲夫在一九三八年為《羅密歐與茱麗葉》創作的配樂，是最後一批在核心曲目中佔有一席之地的敘事芭蕾。

ılıl 歌劇

歌劇是西方藝術混亂、複雜、極致的表現，發明於一六〇〇年左右，其關鍵元素是音樂，涵蓋所有藝術的形式並將之凝聚融合，所有的歌劇都是因其出色的樂譜而名列核心曲目。雷翁卡伐洛（Ruggero Leoncavallo）寫過《波希米亞人》、派西埃羅（Giovanni Paisiello），也創作了《塞維亞的理髮師》，但只有普契尼和羅西尼的作品還留在我們的歌劇舞台上。

如果作曲家不像華格納與普契尼基本上只寫歌劇，而是創作多種曲式，比如交響曲、奏鳴曲與協奏曲，那麼歌劇會成為理解那些作品意涵的關鍵。貝多芬為《費黛里奧》創作的樂曲，以及劇中用音樂表現勇氣、希望與恐懼、光明與黑暗的處理方式，都有助於我們了解《英雄》交響曲與第二十三號鋼琴奏鳴曲《熱情》（Appassionata）的內容。貝多芬在第二幕開始時對地窖監獄的描繪，以及用來表達希望的音樂，特別是搭配歌詞的詠嘆調〈來吧，希望〉（"Komm, Hoffnung"）與〈難以名狀的喜悅〉（"O namenlose Freude"），都是我們理解其音樂語彙的線索。因此，歌劇可以視為是古典音樂用以解謎的羅塞塔石碑（Rosetta Stone）。

儘管我之前提過，古典音樂會出現的曲目絕大多數都在歡樂中收尾，但經典的歌劇作品

包含大量悲劇故事，在十九世紀至二十世紀初的義大利歌劇尤其如此。莫札特為《唐·喬凡尼》譜寫了提倡道德、積極向上的結尾，但威爾第第三部傑出的中期作品卻沒有任何正向的尾聲：《弄臣》的結局是一場謀殺，《遊唱詩人》（Il trovatore）的主角最後遭到處決，《茶花女》（La traviata）從良的女主角死於肺結核。二十世紀歌劇的故事設定甚至更加黑暗。貝多芬的《費黛里奧》講述一對受到無情政治宿敵壓迫的夫妻，最終由妻子解救夫婿，結束在欣喜的合唱之中；而在一九〇〇年普契尼譜寫情節類似的《托斯卡》，劇中三位主角皆以死告終。

希臘悲劇畢竟是歌劇的靈感來源，確實多以謀殺與自殺收尾，這些作品以奇特的方式清洗了觀眾的心靈，也就是亞里斯多德所說的「淨化」（catharsis）。十九世紀的德國歌劇，特別是華格納的作品，實現了所謂的淨化，而不是像《弄臣》這種恐怖的情節：一位父親發現他隨身攜帶的麻袋裡裝著被誤殺的女兒。然而，十九世紀故事設定為悲劇的歌劇，例如董尼才第的《拉美莫爾的露琪亞》以及幾乎所有威爾第的作品，試圖處理道德問題，而不只是為了達到驚世駭俗的效果。在歌劇中古典音樂與文字連結，將暗示轉為詳細的說明，這些傑作談論種族主義、政治腐敗、帝國主義、性羞辱與自由。威爾第的許多作品針貶時政，往往只是因為他把故事搬到遠離義大利的國家，才能通過當局的審查，儘管沒有人需要一張地圖來了解他的歌劇在說什麼。

歌劇很像崇高的宗教儀式，只是舉行地點不在教堂、清真寺或寺廟。歌劇可以是悲劇或喜劇，可以感情浮誇、宛如史詩、富麗堂皇或瞬息萬變。無論如何，它們談論的事物不僅限於故事情節。與其他存在於兩個時間點的古典音樂不同，歌劇存在於三個時間點：戲劇中、作曲家創作當下以及現在演出的時空。當你欣賞史特勞斯《艾蕾克特拉》的演出時，你體驗的是：索福克里斯（Sophocles）創作於約西元前四〇〇年的希臘戲劇，在一九〇三年由奧地利小說家雨果‧馮‧霍夫曼斯塔改寫，一九〇九年霍夫曼斯塔與史特勞斯再次改編成歌劇，並由一群致力於延續傳統同時翻譯的表演者為你進行演繹（包括演出、燈光、歌唱、指揮）。跨世紀的對話是歌劇的本領之一。

請務必記住，歌劇並非全都一模一樣，這點對歌劇愛好者來說顯而易見。歌劇的類型五花八門，取決於長度、形式、樂團與歌聲之間的關係以及演技的需求程度。歌劇並不寫實，而是超越寫實，進入了敘事的深刻領域。

無論如何，我們都不應期望歌劇女主角與男主角，看起來像我們想像中的理想外型。蝴蝶夫人在劇中說她十五歲，但沒有任何一位日本青少年可勝任，因為這個角色太耗體力了。普契尼採用大型交響樂團，希望他的女主角在不需要擴音的情況下讓觀眾聽見，也就是說，當歌手喉嚨裡的兩條小肌肉振動著，並且在她的寶腔中引起共鳴，當她穿著戲服吸引你注意時，成千上萬名聽眾都聽到她的聲音。最令人印象深刻的蝴蝶夫人，莫過

於偉大的非裔美籍女高音蕾昂婷‧普萊絲（Leontyne Price）在一九六○年代的詮釋，當時她已三十多歲。

有時人們會取笑身材魁梧的歌劇歌手，好像歷史上真實的崔斯坦與伊索德，長得就像漫畫或電影裡健美的超級英雄一樣。誰會如此冒失地說大尺寸的人不能無可救藥地墜入愛河，還說我們這些觀眾不能接受他們的戀情？而這裡要說的就是，最終這才是關鍵：在歌劇中，聲音才真正代表角色的情感與靈魂。當然，我們會幫歌手打扮，讓他們處於反映故事時空或導演意圖的布景中，當他可能想重新詮釋故事的深遠意義，藉此提出一個特定的觀點。基本上故事維持不變，而運用音樂來進行破格的詮釋通常都能被人接受。

光是非凡的歌手不需擴音就能透過聲音吐露所有人類情感的這個事實，就足以成為欣賞歌劇的理由。此外，歌劇也體現我們人類整體的視野，即使其中講述的是神靈與女神的故事。由於在故事配上音樂後產生的奇妙戲劇體驗，你會發現自己下意識地與舞台上的每個角色產生共鳴，並且將他們詮釋為自己性格的其中一面。我們都曾經扮演過或想像成為莫札特《唐‧喬凡尼》中的所有角色：誘惑者、情人、無微不至的父母、薪水低且未受賞識的助手、復仇者、毫無歉意的犯罪者、提倡倫理道德的人。而《蝴蝶夫人》和《崔斯坦與伊索德》劇中的角色也是如此。歌劇故事越接近原初的人類，我們就越能在其中的每個角色中認出自己。

因此，你不應該擔心寫實與否這個愚蠢的問題。這整個結構就是壯觀的騙局，但其訴說真理的能力，超越了你在舞台、電視、電影中所看到的話劇。

一樣，可能會造成無法挽回的損害。

這一點也很重要，因為人的聲帶很脆弱，如果使用不當，就如同濫用人體的任何部位一與芭蕾舞不同的是，歌劇不會用預錄的配樂演出。有時小型巡迴劇團與學校演出可能會以鋼琴伴奏，讓年輕歌手嘗試在小型場所演出，不會因為要唱透整個樂團而傷害自己。

歌手成功演繹角色的時間非常有限，因此歌劇迷的一生可以見證許多偉大藝術家的處女秀與告別作。如同知名美國歌劇歌手與教師菲利絲·科廷（Phyllis Curtin）所說：「每一位歌劇歌手都會經歷兩次死亡。」熱愛這種藝術形式的聽眾都知道，一定要盡早前往欣賞偉大歌手的現場演出。在古典音樂家族中，歌劇歌手是我們最寶貴、最英勇也最脆弱的表演者，能夠聆聽現場演唱是一種恩典。

第
九
章

Chapter 9. Your Playlist, Your Life

人生就是你的播放清單

伴侶關係是許多音樂家的生活基礎。這張 1850 年的銀版攝影作品是羅伯特‧舒曼
（Robert Schumann）與妻子克拉拉（Clara Schumann）的合影。克拉拉是比舒曼更傑出
的鋼琴家，也是一名作曲家，更是她丈夫忠實的支持者。

百年紀念活動是讓我們重新評斷、反思某些人物對社會影響的大好機會。指揮與表演者的音樂遺產必然會消失，因為我們只不過是譯者。誰還記得指揮漢斯・馮・畢羅（Hans von Bülow）或女高音瑪麗・加登（Mary Garden）呢？當年他們是最重要的兩位表演者，曾參與後來我們所鍾愛的音樂家作品的世界首演，也許更重要的是，他們的藝術成就啟發了柴可夫斯基和德布西，委託他們把新作品呈現給世人。錄音可以延續表演者的藝術生命，但隨著時間的流逝，翻譯作品終將失去其重要性。我們當然非常尊敬前輩，不過也很需要現場音樂演出。

作曲家的百年紀念活動又是另一回事，重點在於他們的音樂是否受到重視，或者被認為不值得重提。你無法像視覺藝術那樣直接策劃一場展覽來回顧其作曲生涯，因為你無法把交響樂曲掛在牆上展示。古典音樂機構必須決定是否願意花費時間與金錢在慶祝活動上。貝多芬、莫札特、舒伯特等這些知名作曲家，無論他們的誕辰紀念日是否為十的倍數，或是會年年舉辦慶祝活動，或至少會有媒體報導。在美國有些重要作曲家的百年誕辰紀念常遭到忽視，如：伯納・赫曼（Bernard Herrmann）與康果爾德。不過在一九七年，康果爾德的故居地維也納為他舉辦了一場百年紀念音樂會。百年紀念活動可以清楚反映當代的「我們」如何評價作曲家的音樂，因為儘管作曲家已經離去，但許多認識他

／她並擁護其作品的人仍然在世。許多還不熟識作曲家的年輕譯者對作品進行新的詮釋，而聽眾也正在考慮接受其進入古典音樂核心曲目的聖殿。這就是重新評價作曲家地位的獨特時刻。

這讓我們想到伯恩斯坦，他既是作曲家又是演奏家，經常演出自己的音樂。全球在二○一八至二○一九年舉辦的百年慶祝，必然會讓伯恩斯坦的作品重新受人評價。在他百年誕辰後的幾十年裡，他的三部交響曲會全數或有部分成為經典嗎？他的小提琴協奏曲《柏拉圖對話錄》小夜曲（Serenade After Plato's "Symposium"）在百年誕辰演出數百次，現在有成千上萬的聽眾才剛欣賞過這首曲子，這將會對未來的演出產生長期影響嗎？或者古典音樂界只要聽《西城故事》交響舞曲（Symphonic Dances from West Side Story）與《憨第德》序曲（Overture to Candide）就滿足了？只待時間告訴我們答案。

表演者與電視節目主持人是伯恩斯坦的生涯中較短暫的職業。由於我在他身邊工作了十八年，最近我被要求介紹並談談伯恩斯坦參與電視節目《年輕人的音樂會》（Young People's Concerts, 1958-1972）的時期，他在節目中擔任主持人、老師、指揮，偶爾以作曲家的身分露面。除了演奏的內容，我立即想起我所觀察到的現象。

一九五八年的紐約愛樂是一個完全由男性白人組成的樂團。十年後，在節目中你可以看

到一位非裔男性坐在第二小提琴聲部的後方，在低音部還有一位女性。而錄影現場的觀眾似乎百分之百都是白人。在一九六七年聖誕節的電視轉播中，可以看到另一位女性在大提琴聲部，而觀眾的特寫鏡頭則拍到一位非裔女孩。（值得一提的是，眾所皆知，美國交響樂團（American Symphony Orchestra）在一九六二年由史托科夫斯基創立，駐於卡內基音樂廳，其半數團員為女性。）

我先前提到，在我的生命經驗中，古典音樂會的特色與核心曲目都維持不變──除了一件重要的事情：種族與性別平等。紐約愛樂與許多交響樂團一樣，樂團成員與觀眾的種族與性別的多樣程度提升地很緩慢，此外電視節目收視群眾龐大，因而顯得古典音樂屬於白人與男性的天下──不過，其實女性在收視群中所佔的比例更高。伯恩斯坦並非雇用新樂手的唯一負責人，這過程還涉及評選委員會。儘管許多人希望增加多樣性，但困難之處在於必須挑戰一些根深柢固的傳統，而且申請人本身的多樣性程度也不一定夠高。（伯恩斯坦畢生為女性與非白人的奮鬥無人不曉。）

撰寫本書時，紐約愛樂團員名單上有四十四名女性與五十名男性，而種族融合的風氣持續席捲世界各地的樂團。女性獨奏家詮釋男性作曲家的傑作已有數十年的歷史，而儘管藝術總監的職位是由男性主導的古典音樂表演界中最後堡壘，現在也漸漸由女性出任。

二十世紀中葉，黑人指揮家迪恩・狄克森（Dean Dixon）、亨利・路易斯（Henry Lewis）與

詹姆士・德普瑞斯特（James DePriest）等人突破世界各地的種族隔閡，如同小澤征爾與祖賓・梅塔（Zubin Mehta）成功登上指揮台。非白人、非歐洲男性可以指揮完全由歐洲白人男性創作的核心曲目，並受人讚揚，就像現在人們終於接受女性指揮，實際上甚至比男性還要搶手。我們受邀聆聽經過翻譯的音樂，驚嘆其以各種方式穿梭於人類的思想與心靈，不分性別、年齡、種族或文化背景。

雖然無可否認，核心曲目是世界一小部分人口的作品，但令人欣慰的是它可與所有人產生共鳴，而更重要的是，白人之外的族群也都能理解。音樂需要透過詮釋才能延續生命，無論演奏者是誰，都需要聽眾的欣賞與回應。我再次強調，音樂是隱形的。「德國」音樂、「美國」音樂，或甚至是「男性」音樂都只是簡化的說法。賈克・奧芬巴哈（Jacques Offenbach）是德國人，而非法國人；貝多芬是德國人，而非維也納人；拉威爾的母親是巴斯克人（Basque）；約翰・菲利普・蘇沙（John Philip Sousa）的父親生於西班牙塞維亞（Seville），母親則生於德國達姆施塔特（Darmstadt）。

雖然核心曲目作曲家百分之百為男性是不爭的事實，但這背後的情況比想像中還要複雜。華格納譜寫偉大傑作的力量與支柱，來自於他與老伴科西瑪（Cosima Wagner）的關係。值得一提的是，她是李斯特的女兒，也是前文提到的優秀指揮畢羅的前妻。當華格納在鋼琴前創作、彈奏音樂時，她可不只是坐在旁邊做針線活。威爾第與朱塞佩娜・史

特雷波尼（Giuseppina Strepponi）的關係也是如此。史特雷波尼是當時最偉大的歌劇歌手之一，退休後成為熱門的聲樂老師，在巴黎與威爾第一起生活了十二年，後來兩人低調成婚。她是極為獨立的女性，是威爾第筆下所有音符的靈感，也是嚴厲又深情的樂評。史特雷波尼絕對是演唱威爾第新作草稿的第一位歌手，也肯定會在丈夫創作最後幾部巨作時，利用她的經驗指引他做出某些選擇。類似的名單還有康果爾德與鋼琴家露琪（Luzi Korngold）、馬勒與作曲家阿爾瑪（Alma Mahler），以及史特勞斯與女高音寶琳（Pauline Strauss）。

當然，這絕對無法彌補女性無法進入全由男性掌握的古典音樂作曲界的性別歧視。不過，大多數作曲家的創作都仰賴女性提供的堅定支持、啟發、批評與養分。雖然柴可夫斯基是同性戀，但他有十三年的時間依靠富孀梅克夫人（Nadezhda von Meck）的經濟支持與堅定的精神鼓勵。他們從未見面，但在一八七七年至一八九○年之間的書信往來超過一千兩百封，而且每個月梅克夫人都給他一筆津貼。一八九二年，梅克夫人得知柴可夫斯基過世，也在兩個月後撒手人寰。若沒有她，今天我們不知是否還能擁有這麼多令人珍視的傑作。然而，西方音樂史令人遺憾的是，我們永遠不會知道像馬勒的妻子阿爾瑪·辛德勒（Alma Schindler）與舒曼的妻子克拉拉·維克（Clara Wieck）這樣才華橫溢的女性，如果獲得與男性等同的機會，她們將能為自己取得何等的成就。

到了二十世紀，作曲家的人生伴侶也不一定是女性了。布瑞頓的繆斯與畢生伴侶是男高音彼得·皮爾斯（Peter Pears）。初抵寇蒂斯音樂學院（Curtis Institute）的吉安·卡洛·梅諾悌（Gian Carlo Menotti）受到塞繆爾·巴伯（Samuel Barber）的照顧，當時他還是一位不會說英語的膽怯少年。梅諾悌回憶，當時比他稍微年長的巴伯在看到自己這個哀愁的年輕人，他和藹可親地用法語問道：「你是義大利人？」兩人曾經歷多年的開放式關係。

一九六六年，巴伯的歌劇《安東尼與克麗奧佩脫拉》受到多方嚴厲的批評，正是梅諾悌出手拯救他心愛的巴伯，雖然這時他們已經結束關係，分居多年，但他還是將歌劇重新刪整，並於一九七七年指揮演出新版。作曲是一種獨來獨往、有時甚至是孤獨的職業，需要社交活動與精神的支持完全合情合理。

這不可避免地把我們帶回先前提過的事情：作曲家的性格與個人生活，以及我們該如何應對自己喜愛的音樂、它的創作者及其用途，與自己的標準不一致？畢竟，我們總是在轉譯音樂家的翻譯。有些人認為，華格納歌劇中的反派角色迷因與阿貝里希（Alberich）都是猶太人。我一直覺得他們是很扁平的反派角色；不過，我不是猶太人，也沒有經歷過第二次世界大戰，當時希特勒利用華格納的著作與樂劇作為依據，堅信德國音樂擁有優越的地位，並以此作為屠殺的理由。

「華格納問題」或許最為人所知，但我們可以將討論擴及到你可能在乎的作曲家。簡單來

說，我們希望他們都是「好人」。可惜不是。從記錄來看，與莫札特共進晚餐可能會讓我們大失所望：他很庸俗，很少真正注意身旁的人，看起來心不在焉。如果你住在貝多芬正下方的房客中，那麼你肯定會耗費許多時間向房東投訴噪音，還有他熱愛洗澡而導致天花板漏水。這些事實會改變你對聽音樂的看法嗎？我曾與許多在世的作曲家一起合作，而「他這個人怎麼樣」真的是很難回答的問題，而且終究只是無關緊要的八卦。史特拉汶斯基說，其實《春之祭》不是他寫的，而是「《春之祭》透過我來成形」。其實他並不是開玩笑。華格納看著《崔斯坦與伊索德》完成的總譜，說了差不多的話：「我不知道我是如何寫出來的。」我們可以或應該將藝術作品與藝術家分開來討論嗎？

這是音樂與作曲另一個難以言說的本質，天才並非因為其性格或生理特質而獲得音樂天分。對於大多數作曲家來說，失聰是創作的障礙。貝多芬是否無需聽覺就能感知音樂，因而獲得私人的空間，使他達致如此空前絕後的創舉，還是無論他的聽力如何，都能寫出同樣優秀的音樂？當然，這些令人好奇的問題，我們永遠無法得知其答案。

我們確知的是，西方古典音樂已經超越各種民族、文化、性別或種族，遍布世界。你在伊斯坦堡、東京、杭州與開羅都可以看到西式的交響樂團。國家與帝國之間的相互交流，商品在世界各地的進口出口，但音樂的傳播卻是單方向的。你難以在維也納、米蘭和紐約看到土耳其、日本、中國、埃及音樂的樂團。餐廳呢？有的。音樂呢？很少。

在北韓，聽眾也可以欣賞朝鮮民主主義人民共和國交響樂團演奏馬勒的交響樂——而且，如果你相信官方網站上的說法，樂團是背譜演出，偶爾沒有指揮。

當我們審視古典音樂及其核心曲目的全球現象時，這一切能帶給我們什麼啟示？許多人會認為面對產值數兆美元的娛樂產業，這個話題無足輕重。「誰在乎呢？」這問題問得好。但事實上，真正在乎的人可是相當熱中。

自視為政治保守派的人通常不支持運用公帑資助藝術家與促進藝術產業。如果他們重視藝術的話，會更傾向於以慈善事業來表達支持，或由市場機制來決定藝術家與藝術機構的存亡。然而，大眾將古典音樂和古典藝術看作世上最保守的表達方式，同時又把支持藝術視為左派、大而有為的政府（即自由主義）關注的議題，這樣的想法無可厚非。

當然，這兩種看法都不盡正確。我們面對的是錯誤的二分法：畢竟「保守主義」與「自由主義」不是相對的概念。每個人都是保守的，想要留下一些東西；而當你想要保存某物的信念越強，你在追尋該信念的過程就會越自由。如果你認為古典音樂很重要，那麼你可能會在保存和延續古典音樂時保持自由開放的心態。現代保守主義思想奠基者愛德蒙·柏克（Edmund Burke）在一七九〇年寫道，我們必須「為了保存而改革」。

每當我在旅途中看新聞時，在戰爭、暴力、貪腐、體育與天氣報導之後，接續「感覺良好」的國內新聞往往如下：古典音樂能為孩童帶來的影響；或者在葡萄園播放莫札特的音樂似乎能讓葡萄更甜，減少蟲害；在委內瑞拉，出身貧困的年輕人如何加入青年管弦樂團；退伍軍人以拉小提琴來治療創傷後壓力症候群；或者失智症患者透過音樂來溝通。老人醫學已經是相當完備的領域，當年齡與各種疾病控制著老人的身心，音樂能從中勝出成為治療的工具，鋪成一條讓病患返老還童的神秘通道，並且消除肉身的感受以緩和病痛。

因此，古典音樂依然存在，而欣賞的方式當然有很多種。儘管古典音樂不再如過去那般風光，人們也不斷爭論什麼才是適合我們時代的音樂，同時對於大眾排斥許多一九三〇年之後的作品感到驚愕——即使世界上幾乎每個城鎮現在還是會舉辦核心曲目的現場演出。貝多芬和莫札特的音樂無處不在。

我們正處於一個過渡期，但世界本來就一直處在過渡的狀態；不同的是，我們生活在當下這個特定的過渡期當中。那些「將會「解釋」我們這個時代的書還未寫出來，而後世將會閱讀這些書來了解造成結果的「原因」。尋找形式與結構、探求原因、想要將這些點連接成線，都是人之常情，即使我們隨後又只能眼睜睜看著這些線條相交，再度形成另一系列的點。古典音樂將永遠存在，因為它始終是過渡與連續性的表達方式。

科普作家麥可‧薛默（Michael Shermer）在二〇一八年出版的《地球上的天堂》（Heavens on Earth）中指出，人類必死無疑，但我們無法想像死亡。由於沒有最終的答案，我們竭盡所能地提出解釋，諸如宗教與哲學。人類透過結構與隱喻來講述奇幻生物、抵抗惡勢力、幸福快樂的結局，我們說故事的本能直指音樂的核心，也解釋了為何音樂終究是我們生命的伴奏者。

最近有位朋友與我分享她的經驗，她的車停在洛杉磯某個危險的街區，車門上鎖，車窗緊閉，坐在車裡等著正在參加大學入學考試預備課程的女兒。她一邊看著塗鴉、鐵窗與街道上的垃圾，一邊聽著在當地的古典音樂電台KUSC播放《英雄》交響曲。車外是墮落與衰敗，車內是貝多芬，「我在音樂中聽見從未發現的內容。」

我問她是否記得第一次聽《英雄》的印象。「記得，我在康乃狄克州唸書，學校帶我們到卡內基音樂廳。那就像我的頭髮被一陣狂風吹散，我從未忘記那場音樂會。」而四十年後，早已聽過無數次《英雄》，她打電話給一位朋友，一起收聽廣播，然後他們互傳訊息給對方，告訴彼此他們在洛杉磯兩個不同的環境中聽到了什麼。他們一起寫下這個詮釋版本的新印象，現在，她為《英雄》加上了另一層意義，包括她居住城市的貧富差距、她與女兒的關係，也再次證實她與年輕的自己之間未曾中斷的連結。

她的故事令我想起自己第一次聽到貝多芬第三號交響曲的經驗。儘管我已幾十年沒想起這件事，神奇的是我居然還能告訴她，我是在一部名為《貝爾電話科學系列》（The Bell Telephone Science Series）的電視節目中聽到的。上網查找之後，確認是出自一九五六年法蘭克·卡普拉（Frank Capra）執導的其中一集〈我們的太陽先生〉（Our Mr. Sun），配樂混合了古典音樂與無調性的「神秘」音樂，有時運用了特雷門琴（Theremin）或音色類似的電音琴（ondes martenot），後來科幻電影及現代主義作曲家奧立佛·梅湘（Olivier Messiaen）刺激感官的音樂都常常運用這些電子樂器。

貝多芬的作品是配樂中古典音樂的主要來源。「你們科學家對於太陽最感困惑的地方是什麼？」答案是：「能量！」——立刻讓人聯想到《英雄》的開場。能量！那時我只有十歲。對我來說，貝多芬的音樂表現了宇宙的力量，即使我第一次體驗是透過家庭電視機的小喇叭。節目開場與結尾激昂的音樂來自貝多芬第九交響曲的終曲，而且我會永遠把這段音樂與自然和超自然力量、發現、冒險以及勝利聯想在一起。

如果你知道《英雄》，也許你還記得第一次聽到的時間點。以我朋友的例子而言，當時她十四歲，是欣賞音樂的最佳年齡。此時年輕人的身心發展正好能夠感受其複雜性與吸引力，並將會與她的生命連結，伴隨她一起走上人生的旅途。

如果《英雄》是你的新曲目，那麼請立即欣賞，並觀察自己的感受。注意開頭重擊的降E大調和弦，接著是瑟瑟作響的弦樂伴隨有力而流轉、空前絕後的旋律，勾勒出一個和弦後，突然急起直下、和聲逐漸消失，未料後來又再度升起。這對你有什麼意義？僅僅是很美而已嗎？如果你知道貝多芬將交響樂命名為「英雄」時心裡已經有個底，而當時的拿破崙對他來說代表了人權與暴政的盡頭，這是否會改變你的想法？當拿破崙為自己加冕稱帝時，貝多芬憤而撕去題詞，但他保留了標題，成為英雄主義的理想典範。這樣的風格不僅一路進到最後一個樂章，還不斷延續到最後一部交響曲：第九號交響曲。那是他首次在交響曲中加入歌詞，清楚地告訴人類追求幸福的權利……〈歡樂頌〉（Ode to Joy），是個人的、群體的、宇宙的，以及上帝所賜予的歡樂。

現在，聽聽它。你聽到了什麼？你透過與一位作曲家產生共鳴來了解你自己，而這位作曲家在兩百年前明知自己注定要失聰，卻寫出了一首交響曲，召喚出我們每個人心中的英雄。古典音樂因此成為你的分身，衡量著你的人生，同時對你敞開，給予意想不到的可能、撫慰和挑戰。「你是誰？」它問道，「你來自何方？為什麼對你來說我那麼重要？」

古典音樂永遠會回應你，而且從不批評你，無論是你的弱點、你羞於見人的事、你認為已經失去的物品與夢想，或你目前為止的人生歷程。事實上，因為你先提出了問題，

所以它會滿足你的求知欲；因為你做好準備來面對它將賜賦你饒富智慧、情感充沛的答案，所以它會獎勵你的勇氣。在表演結束後，你可以向它提出要求：「再一次！再演奏一次！」它將喚起你的記憶，在舊有的記憶中加入新的記憶；或者你也可以放棄這個體驗，轉而選擇欣賞其他音樂。

隨著年齡的增長，我們體察了世間的美醜，深刻理解生命本質的脆弱。我們看著自己的人生，發展出某種感受，而這可能是憤世嫉俗、感傷、體諒、寬恕或盛怒。

作曲家創作的樂曲以及音樂家詮釋的方式確實同等重要，其次才是你對作品的看法。不過，無論作曲家或表演者的意圖是什麼，你才是音樂最終的詮釋者。作曲家、表演者／譯者、回應者（也就是你），這三方隨著時間的流逝一起前進，互動方式變化萬千。音樂不做裁決，也不提供任何解釋，所以，這表示一切取決於你。

七十一歲那年，我與倫敦愛樂以及年輕的女高音安琪・布魯（Angel Blue）合作演出史特勞斯的《最後四首歌》（Four Last Songs）。史特勞斯在八十四歲創作這些歌曲，當時二戰已經結束，他也已移居瑞士。他選為歌詞的詩訴說著暮色、秋日、相伴終生的愛侶，以及生命終將接受的盡頭。我已經二十年沒有演出這些歌曲了，那時我與女高音奇里・特・卡娜娃（Kiri Te Kanawa）都才剛過五十歲。第一次是在大學時聽伊莉麗白・舒娃茲柯芙

（Elisabeth Schwarzkopf）所錄製的唱片，這是一段非常優美的告別，對我產生了深遠的影響，給我的感受就如同馬勒《大地之歌》的結尾。馬勒的離別歌曲寫於一九一〇年，史特勞斯則在一九四八年打造這場告別，當年我才三歲，是我那個時代的音樂。讀大學時，我能夠想像年老的史特勞斯在瑞士休養所坐在鋼琴前，而我則是在紐約亂彈鄰居的鋼琴，試圖「搞懂」廣播裡聽到的音樂。

十八歲時，我以華格納為基準來欣賞《最後四首歌》，也根據史特勞斯其他我已知的作品，包括三大歌劇《莎樂美》、《艾蕾克特拉》、《玫瑰騎士》，以及他年輕時所寫的交響詩，特別是《死與淨化》（Tod und Verklärung），史特勞斯在《最後四首歌》的最後一首歌〈日暮之時〉（Im Abendrot）的結尾，引用了《死與淨化》的動機。「難道這就是死亡嗎？」女高音唱出最後一句歌詞，史特勞斯挖掘出大約六十年前少作裡的一段旋律，以描述他想像中死後的世界。

跳到二〇一七年，我重新研究樂譜，看著以前在泛黃的紙頁上用藍、紅色鉛筆寫下的註記，其中有技術性的筆記，因為史特勞斯複雜音色所需要的力度變化很容易淹沒女高音的歌聲。此外，還有一些來自伯恩斯坦的建議。但現在我七十一歲了，該如何指揮呢？難道就因為布魯肯定還沒有足夠的人生經驗可以帶入字句與措辭，所以她就只能單純被視為一個極其青春美麗的中介？那我呢？想像自己八旬之後是什麼感覺，我會不會過於

多愁善感？我已見識到身體的退化（不僅是自己，還有同事與同輩），有些朋友已經過世，有些則嚴重衰老。而奇里早已退休，儘管我們期望能聽到她帶來更深刻的詮釋，但她的身體狀況已經無法負荷這些歌曲了。

另外，還必須考慮史特勞斯本人的特色。我聽過許多作曲家親自指揮自己作品的錄音，還看了他在倫敦最後幾場表演錄影（大約是創作《最後四首歌》那段期間），我知道他的演出一點也不多愁善感。史特勞斯從不流於傷感。現在的聽眾聆聽他錄製於一九二〇年代的《玫瑰騎士》選錄，可能感覺相當冷漠，一九四七年與倫敦愛樂的合作也是如此，音符來了就演奏，對我毫無幫助。

儘管我已經指揮超過半個世紀，但在準備這次演出時，我卻對眼前眾多選擇不知所措。我很確定自己在五十歲時比七十一歲時感性很多。雖然最近我確實花更多時間思考生命及其所有的奧秘與奇觀，但在呈現這些浪漫主義音樂晚期的表情時，我覺得自己更像史特勞斯，是一名觀察者而非參與者。你是觀眾，你將負責扮演後者。

我想起指揮梅諾悌作品的經驗，他的音樂語彙是「保守的」，和聲與旋律姿態帶有十九世紀的特色。但是，我很清楚他的靈感不是普契尼，而是更早以前的作曲家，比如十七世紀早期的作曲家蒙特威爾第（Claudio Monteverdi），而且他不希望多愁善感滲入我們的演

奏。從戲劇情境以及嵌入旋律與和聲的數百年傳統來看，他顯然希望表現得冷靜超然。史特勞斯似乎也想要表現相同的效果，也就是：只演奏音符。

那時我還確信，布魯身為來自洛杉磯的年輕非裔美國人，評論家與聽眾一定會有先入為主的觀念，認為她美麗但缺乏深度。這是歐洲人常用來評論美國人的說法。「美國人知道第二次世界大戰，」指揮庫特‧馬舒（Kurt Masur）曾說，「但我們親身體驗過。」

我的經驗是，《最後四首歌》每首歌曲結尾的狀態將決定歌曲效果，影響整部作品，是音樂會的成敗關鍵。如同舒曼的小曲，史特勞斯的每首歌都有尾奏，在歌詞結束、女高音停止歌唱後，指揮可以在此達成最終的平衡與收尾。而我知道，最後一系列在降E大調與其他調性之間來回振翅的曲折和聲，不只是為了營造「曲折」的效果而已。

最後的降E大調是英雄的和弦，是《英雄》交響曲的調性，也是史特勞斯「英雄人生」的調性──他的交響詩《英雄的生涯》，標題相當適切。這絕非偶然，而是對作曲家一生的肯定：他自稱是挺過第一次世界大戰的英雄，而年老時又從第二次世界戰倖存下來，那是德國文化史上最慘痛的事件。他的妻子還活著，他的兒子和他們的猶太兒媳還活著，兩個猶太孫子也還活著。他可以安詳離世了。我到了七十一歲再次面對這部作品時，才意識到這一點。而這對我詮釋音樂的方式影響重大。

此外，這些歌曲安排在交響樂節目尾聲，是為了表達靈性和蛻變。在面對史特勞斯之前，觀眾會先聽到荀貝格歡樂絢麗配器版的巴哈《降E大調前奏曲與賦格》（Prelude and Fugue in E-flat Major）；接著是亨德密特選自芭蕾《最崇高的理想》（Nobilissima Visione）的組曲，描述聖方濟的精神轉變。這兩首曲目對觀眾與樂團來說都是全新的發現。音樂會下半場以華格納最後一部重要作品《帕西法爾》開場，由史托科夫斯基改編這部基督教聖杯歌劇為交響樂版本，成為一首披著陌生外衣的熟悉樂曲。這些曲目最終把觀眾引向最後的蛻變——史特勞斯的《最後四首歌》，對觀眾來說，這也是一種安慰，因為這是音樂會中最知名的作品。

如果我換了一首曲目，或者把史特勞斯的作品放在音樂會中間，《最後四首歌》的效果就會完全不同。換句話說，我們為聽眾創作了一首新曲子：由巴哈、亨德密特、華格納和史特勞斯組成的四樂章「交響曲」，其歷史軌跡始於古典音樂時期的開端，結束於第二次世界大戰倖存的作品，就像它的作曲家一樣。這就是我的旅程，我將以史特勞斯為最終目標來指揮。觀眾跟著我們走、接受我們贈與的禮物，他們的反應也是一份送給布魯、樂團和我的禮物。音樂會結束時，布魯恰如其分地獲得熱烈的掌聲。

「教會就是祂的子民。」這是基督徒經常提及的說法。同樣地，古典音樂也是子民——經過折射、濃縮，從物質世界裡解放，成為永恆的符號。音樂關乎人際互動，永遠屬於

當代，因此堅不可摧。

最終，古典音樂會成為你生命的原聲帶，這些樂曲是你的故事，一部獨特的人生匯編，與你的經驗相互呼應。即使我們可能有重疊的曲目，但你的播放清單只屬於你自己。作曲家創造音樂，表演者將其轉化為聲音，他們都相信有各種必要的理由須賦予作品生命。然而，你才是最後的詮釋者。如果你無法理解、接受或擁抱一首樂曲，它的存在就不完整了。

這就像你用電腦下載資訊時的下載狀態列，如果達到百分之九十八卻在最後未完成，那麼實際上什麼都沒有發生；也像是電線裡的電力必須通到另一端才能發揮作用。而你身為聽眾，就是名為「音樂」的能量或資訊傳送的終點。

畢竟，由你決定是否回應音樂的輕聲呼喚。加入你的播放列表的作品都將構成你的故事，既獨特又有無限的可能。二○一八年，一百零四歲的鋼琴家柯萊特·梅茲（Colette Maze）接受英國廣播公司採訪時表示，鋼琴給了她生命中的一切…「鋼琴永遠忠誠，它總是會回應你。你問它，它就給你答案。」

我在書寫的此刻，全球瀰漫著悲觀與憤怒。雖然不是前所未有的情緒，但還是令人深感

不安。未來幾十年，許多古典音樂機構恐怕必須轉變其商業模式，否則將面臨倒閉。但古典音樂一直依賴富人與相信音樂力量的明智政府的善意和支持。這不是什麼新鮮事。

二十一世紀的前二十年充滿描述反烏托邦未來世界的小說與電影，就如同大蕭條時代的漫畫、冷戰時期大眾科幻電影與影集常見的「外星人入侵」，都需要超級英雄來拯救我們的星球。話雖如此，如果有一天全世界只剩下兩個人，我相信其中一個人會對著另一個人唱歌，而聽歌的人可能會找個東西當做鼓來合拍。

我們將隨著音樂退場，因為這是人類獨一無二的天性。

致謝

這本書試圖總結我一生的感受，我無法在此好好感謝並讚揚從小到大在我人生中、在我還沒有時空的概念或自我意識之前，就已走入我生命的所有人與音樂。音樂讓我找到自己的人生定位，這足以肯定它的力量以及它帶給我的撫慰。

然而，其實這本書是克諾夫出版社（Alfred A. Knopf）的編輯強納森・西格爾（Jonathan Segal）要求下的產物。他喜歡音樂，想要了解更多，很好奇音樂家如何聆聽音樂，覺得自己或許可以得益於這些知識。雖然我深知音樂具有普世性卻也非常私密，但這本書仍舊於此誕生。我怎麼曉得他都聽見了什麼？為什麼自從我初次聽到古典音樂之後，它就不斷召喚著我？從最早大都在電視上聽到片段的主題曲，後來是在我家及在我哥哥鮑伯的朋友家中聽到的錄音，而大我三歲的鮑伯也成為我人生中第一位「無心插柳」的良師。

我之所以說「無心插柳」，是因為鮑伯可能只是單純喜歡這種音樂而已。他在中學時是學習單簧管的學生，屬於一小群演奏、欣賞古典音樂、志同道合的人，他也會帶我一起

去。當鮑伯參加幼童軍時，他與同伴把我奉為部隊的吉祥物。後來鮑伯成為一名律師。當時他年幼的弟弟每天都要欣賞、演奏音樂。

我的爺爺是一位音樂家，他看見了我的潛力。巴達薩雷‧莫切里（Baldassare Mauceri）曾指揮飯店的常駐樂團。他幾乎把所有的樂器都介紹給布魯克林的義裔美國人，從這一家步行到另一家，偶爾回來家裡喝杯咖啡休息幾分鐘，又再次出發，為孩子們帶來音樂。我的第一堂鋼琴課就是祖父教我的，但他在我還很小的時候就去世了，留下幾盒他寫的音樂、三十二把小提琴、一把大提琴，還有一座放在我壁爐架上的恩里科‧卡羅素（Enrico Caruso）的半身像。

潔妮姑姑是爺爺的女兒，也是我的教母，她在我迎接十歲生日時帶我到百老匯。在紐約市表演中心（New York City Center），她向我介紹了許多重新上演的劇目，這些演出還使用著首演時原本的場景與服飾。我在那裡欣賞了《奧克拉荷馬！》（Oklahoma!）、《旋轉木馬》（Carousel）、《錦繡天堂》（Brigadoon）和《飛燕金槍》（Annie Get Your Gun）。不久，我就開始看百老匯的原創音樂劇《西城故事》（West Side Story）、《歡樂音樂妙無窮》（The Music Man）、《真善美》（The Sound of Music）、《窈窕淑女》（My Fair Lady）和《玫瑰舞后》（Gypsy）。

在我們家族的另一邊則有蘿絲阿姨。她要求我陪她看歌劇，因為她覺得「受夠了吉姆叔叔每次都在第二幕就睡著」。我和蘿絲阿姨一起經歷了大都會歌劇院（Metropolitan Opera House）演唱與指揮的黃金年華——伴隨著舊劇院熄燈落幕那個哀傷的夜晚，以及幾個月後林肯中心新劇院盛大的開幕之夜。歌手、指揮、設計師與導演都讓我的青春歲月充滿了史詩般的表演，這些人類的故事藉由史上最偉大的音樂不斷複述著。

過去老師們曾經照料我、鼓勵我前進，直到我在耶魯大學主修音樂時找到了自己的專長。一路上還有很多人協助我，為我開闢道路，以前我知道自己的方向卻又不確定是否值得，他們給了我肯定的答案。高中與大學的教育形塑了現在的我，讓我準備好面對被人說「不」的時刻。對於那些拒絕我的人，我也感謝您所贈予的禮物。

教學工作使我能夠指導數百名學生，他們持續給我啟發與挑戰。從我很小的時候，音樂就陪在我身邊，在我寫下這些字句的當下，音樂也一直都在。有時，我在演出，我會爬進去它的核心。有時，我會坐在觀眾席，它便爬進我的內心。音樂和我，我們是好朋友，正如同伯恩斯坦令人印象深刻的一句話：「它永遠不會讓你失望。」

暱稱「萊尼」（Lenny）的伯恩斯坦在過世前不久，他說他想把餘生都用來教學。他在三天後與世長辭。他曾傳達「音樂的喜悅」，相信音樂能夠讓我們成為更好的人，也能讓

這個世界變得比沒有人類歌曲與舞蹈的世界更加美麗。那時我便知道自己有責任延續他的努力，儘管我深知自己只能盡棉薄之力。

我的年輕朋友大衛・古斯基（David Gursky）、帝亞戈・提貝里歐（Thiago Tiberio）與麥可・吉丁（Michael Gildin），還有在墨水瓶文學經紀公司（InkWell）任職的麥可・蒙傑洛（Michael Mungiello）及我的啦啦隊隊長麥可・卡萊爾（Michael Carlisle），他們都已經閱讀過這些文字、提出建議，成功地使我的書寫能夠抵達終點。與我結褵五十歲的妻子貝蒂也破例幫我校稿，並且獲得她的認可。這對我來說無比重要。

國家圖書館出版品預行編目資料

古典音樂之愛：指揮家的私房聆聽指南/約翰.莫切里（John Mauceri）作；游騰緯譯. -- 初版. -- 新北市：
黑體文化出版：遠足文化事業股份有限公司發行, 2022.03
　　面；　　公分. --（灰盒子；2）
譯自：For the love of music : a conductor's guide to the art of listening
ISBN 978-626-95589-9-5（平裝）
1.CST: 音樂欣賞 2.CST: 古典樂派

910.38 111003136

特別聲明：
有關本書中的言論內容，不代表本公司／出版集團的立場及意
見，由作者自行承擔文責

黑體文化　　　　　讀者回函

灰盒子2

古典音樂之愛：指揮家的私房聆聽指南
For the Love of Music : A Conductor's Guide to the Art of Listening

作者・約翰・莫切里（John Mauceri）｜譯者・游騰緯｜責任編輯・龍傑娣｜美術設計・林宜賢｜出版・
黑體文化｜總編輯・龍傑娣｜發行・遠足文化事業股份有限公司｜電話・02-2218-1417｜傳真・02-2218-
8057｜客服專線・0800-221-029｜客服信箱・service@bookrep.com.tw｜官方網站・http://www.bookrep.com.
tw｜法律顧問・華洋法律事務所　蘇文生律師｜印刷・崎威彩藝有限公司｜初版・2022年3月｜一版二
刷・2023年8月｜定價・350元｜ISBN・978-626-95589-9-5｜版權所有・翻印必究｜本書如有缺頁、破損、
裝訂錯誤，請寄回更換